THE
KINFOLK
ENTREPRENEUR

DESIGN BY ALEX HUNTING

THE KINFOLK

ENTREPRENEUR

의미 있는 일을 향한 생각

NATHAN WILLIAMS

design eum

NATHAN WILLIAMS
Editor in Chief

JOHN CLIFFORD BURNS
Editor

ANJA VERDUGO
Creative Director

ALEX HUNTING
Publication Designer

AMY WOODROFFE
Publishing Director

RACHEL HOLZMAN
Copy Editor

MOLLY MANDELL
Art Producer

SELECT CONTRIBUTORS:

크리스토퍼 퍼거슨
크리스토퍼는 15년간 패션과 풍경을 카메라에 담아
왔다. 『보그』, 『하퍼스바자』, 『엘르』, 『포터』, 『GQ』
등의 화보를 촬영하고 직접 패션지 『서머윈터 옴므』
를 펴내기도 했다.

해리엇 피치 리틀
해리엇은 영국의 저널리스트 겸 에디터로
문화, 인물, 팟캐스트에 대한 글을 쓰고 있으며
베이루트, 프놈펜, 런던에 거주했다.

라세 플루드
라세는 오슬로와 코펜하겐에서 활동하는
노르웨이의 사진작가이다. 『뉴욕타임스』, 『마리
클레르』, 『비엘케 & 양』, 『스뇌헤타』 등 다양한
고객과 더불어 각종 프로젝트를 진행하고 있다.

세라 모로즈
세라는 프랑스계 미국인 저널리스트 겸 번역가로
파리에서 활동 중이다. 『뉴욕타임스』, 『가디언』,
『뉴욕 매거진』, 『아트포럼』 등에 문화에 관한 글을
기고하고 있다.

세라 롤랜드
세라는 파리, 런던, 포틀랜드, 내슈빌 등에
거주했던 작가 겸 편집자다. 『모노클』, 『롤링스톤』,
『나일론』, 『에스콰이어』, 『가디언』, 『프로인데 폰
프로인덴』 등에 글을 기고했다.

다닐로 스카르파티
다닐로는 이탈리아의 나폴리에서 나고 자랐다.
그의 작업은 『T 매거진』, 『10 매거진』, 『배너티
페어』, 영국판 『보그』, 미국과 유럽의 여러
프로그램에 등장했다

마르시 힐드 토르스도티어
마르시는 아이슬란드 출신 사진작가로 런던에서
활동하고 있다. 북유럽이라는 성장배경, 모국의
동시대 사람들, 어린 시절을 보낸 아이슬란드의
광대하고 야생적인 땅의 영향을 받은 사진을
선보이고 있다.

핍 어셔
핍은 『킨포크』 및 주요 국제 출간물에 정기적으
로 기고하고 있다. 런던, 뉴욕, 베이루트에 거주했으며
지금은 방콕에 둥지를 틀었다. 블랙커피, 특이한
사람, 트루먼 카포티의 작품을 아낀다.

알렉산더 울프
알렉산더는 패션, 사회, 예술 사진작가로 중동의
일상에서 볼 수 있는 특이한 장면을 찾아나선다.
『뉴욕타임스』, 『바이스』, 『브라운북』 등에 작품을
싣고 있다.

도움 주신 분에 관한 정보는 367쪽 참조.

Contents

NATHAN WILLIAMS & DOUG BISCHOFF, COPENHAGEN

Introduction

사람은 돈을 벌기 위해 일합니다. 그러나 삶에서 일은 돈 이상의 의미를 지녀요. (투자하는 시간을 감안할 때) 일은 자존감, 사회에서의 역할, 삶의 질에 큰 영향을 미칩니다.

1970년대, 작가 스터즈 터클은 「일」을 집필하면서 다양한 단층의 미국인을 인터뷰했어요. 그리고 현실을 살아가는 사람들에게 '종일 무슨 일을 하고, 자기 일에 대해 어떻게 생각하는지 말해달라고' 주문했습니다.

스터즈는 택시기사, 주식 중개인, 무덤 파는 사람, 재즈 뮤지션 등 백여 명이 넘는 사람들을 만난 뒤 결론지었어요. '일이란 궁극적으로 매일의 양식뿐 아니라 매일의 의미를, 수입뿐 아니라 인정을, 권태로운 삶에서 경이를 찾는 여정이다. 즉, 죽음이 아니라 삶을 찾는 것이다.' 『킨포크 기업가』에서, 우리는 퇴근하고 나면 신경을 끌 수 있는 단순한 업무를 넘어 크리에이티브한 일에 종사하는 세계 각지의 사람들을 만날 수 있습니다. 혼자만의 비전을 중심으로 일하는 사람, 동반자와의 관계에서 비롯되는 에너지 덕분에 성과를 이루는 사람이 있는가 하면, 공동체를 만들어내고 쌓아나가기 위한 아이디어를 품은 이들도 있어요.

이들 기업가들에게 커리어와 가치관에 관해 진솔하게 말해달라고 하자 근성, 모험심, (예상 밖이지만) 세상 물정을 모르는 순진함 등의 단어가 반복적으로 등장했어요. 곧 알게 되었지만 창업에 성공하려면 빛나는 아이디어와 수익을 올리는 능력 이상이 필요했어요. 성공은 겉으로 보이는 것뿐만 아니라 내밀한 상처에도, 보도자료에 오르내린 고객만큼이나 포트폴리오에서 제외된 고객에도, 매일의 수고뿐 아니라 순간적으로 번득이는 영감에도 좌우되었던 것이지요. 최고의 자리를 지키기 위해 지급불능을 선언한 업계의 리더, 자택에 딸린 스튜디오에서 미셸 오바마에게 피팅을 해준 디자이너, 회사의 잡역부 노릇까지 도맡았던 CEO의 이야기를 들어보니 의미 있는 '일'이란 아이디어와 그것의 현실화 사이에서 생겨나는 듯했습니다.

'일'에 바치는 오마주를 쓴 스터즈 터클과 마찬가지로 우리의 일 또한 일주일의 삶의 질을 향상시키고, 창의력을 기르고, 인간관계를 탄탄히 다지고, 새로운 공동체를 일구고, 마음이 담긴 기업을 만들어가는 데 영감을 주길 바랍니다.

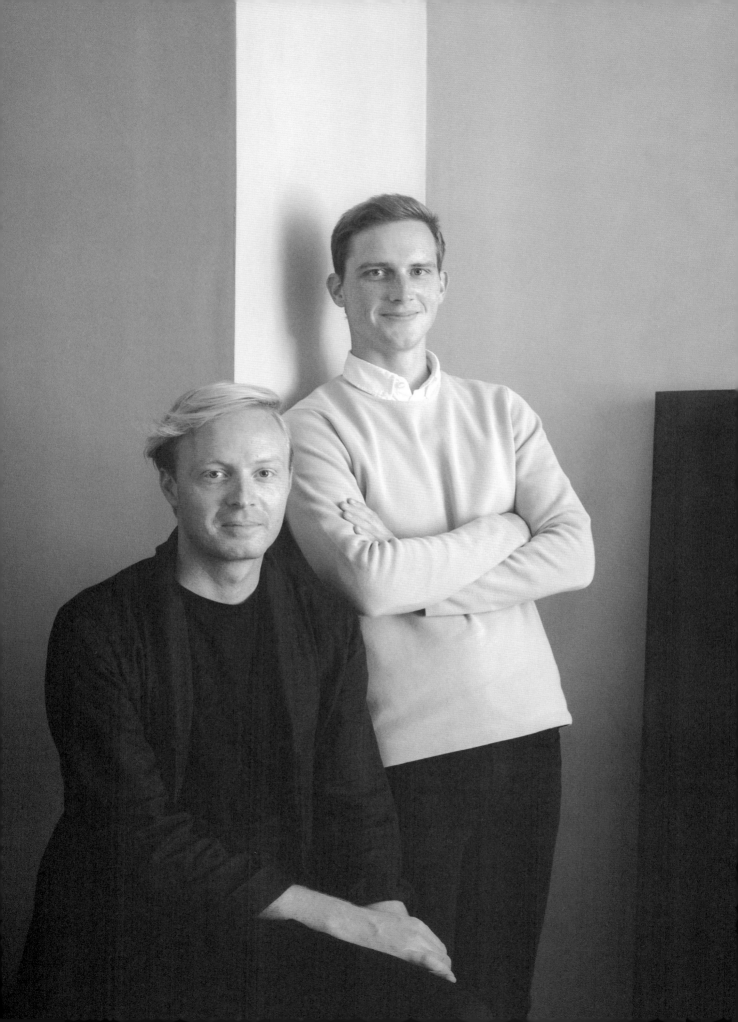

"창업에 성공하려면 빛나는 아이디어와 수익을
올리는 능력 이상이 필요하다."

"창업에 성공하려면 빛나는 아이디어와 수익을
올리는 능력 이상이 필요하다."

<놈 아키텍츠>가 설계한 코펜하겐의 『킨포크』
사무실은 개방형 사무공간, 개인 회의실, 구내식당,
혼자만의 시간을 누릴 수 있는 독서 공간을 비롯,
다양한 업무환경을 제공한다.

1:

A Single Vision

혼자서 길을 나아가는 이는 없지만, 앞장서서 길을 이끄는 사람은 있다.

PROFESSION:
PRODUCT DESIGNER

BUSINESS NAME:
STUDIO NITZAN COHEN

LOCATION:
BOLZANO, ITALY

ESTABLISHED:
2007

Nitzan Cohen 니찬 코헨

니찬 코헨이 디자인의 세계에 입문한 것은 일곱 살 때 받은 레고 덕분이었다. 키부츠에서 어린 시절을 보낸 그는 "이스라엘 특유의 사회주의 공동체에서 자랐다. 디자인을 직업으로 삼는다는 건 들도 보도 못한 생각이었으므로 디자이너가 되기까지 꽤나 오랜 시간이 걸렸다."라고 회상했다.

십대 때에는 방송에 관심이 많아 음향과 조명을 공부했다. "하지만 이스라엘 방송국에서 2년 정도 일하니 지겨워졌고, 재미로 소품을 가지고 놀던 중 디자인이야말로 가슴이 뛰고 호기심이 샘솟는 일임을 깨달았다."

그리고 꿈을 좇아 텔아비브의 아브니 미술디자인학교에서 응용미술을 전공하고 네덜란드의 아인트호벤 디자인아카데미에 진학했다. 졸업 후, 독일 뮌헨에서 활동하는 산업디자이너 콘스탄틴 그리치치 아래에서 인턴으로 일했다.

"5년간 콘스탄틴과 일하며 많은 것을 배웠다. 당시에는 정말 작은 스튜디오였는데 이제 그는 세계적으로 손꼽히는 유명 디자이너. 디자인 학도는 하나같이 자기 이름을 건 스튜디오를 열겠다는 꿈을 품는다. 하지만 내 경우, 나만의 작업을 할 때가 되었다는 확신이 찾아온 뒤에야 스튜디오를 열고 싶다는 생각이 들었다."

2007년, 니찬은 다양한 사업을 시작하고 <스튜디오 니찬 코헨>을 열었다. 니찬의 디자인 철학은 가구디자인과 인체의 관계에 뿌리를 두고 있다. "가구는 사람들이 살아가는 일상의 일부다. 일종의 캐릭터를 만들어내는 것이 중요하다. 언젠가 벼룩시장에서 내 작품을 보고 싶다. 그때라야 내 작품이 진정 살아남았음을 확인할 수 있을 테니까."

니찬은 시각언어를 제품과 공간으로 옮겨놓는 자신의 능력과 디자인 개념 및 연구를 융합한다. "언제나 질문 자체에 의문을 가져야 한다. 이유를 캐고 절대 '그냥'에 만족하지 않는다면 문제를 해결하는 능력이 있는 셈이다. 그때가 자신이 하는 디자인의 전망이 밝아지고 길이 열리는 순간이다."

창업한 지 10여 년이 지난 지금, 그의 스튜디오는 인테리어, 제품, 기업컨설팅, 커뮤니케이션에 이르는 다양한 프로젝트를 진행하고 있다. "세상 물정을 모르는 순진함이 가장 강력한 아군이다. 후배 디자인 학도에게는 스튜디오를 열기 전에 정말, 정말 심사숙고하라고 조언해준다. 산에도 가보고, 혼자 시간을 보내보라고. 자기 스튜디오를 여는 것 말고는 하고 싶은 일이 없다는 진정한 확신이 들면, 그때 비로소 해보라고 권한다."

"질문 자체에 의문을 갖는다면 문제를 해결하는 능력이 있는 셈이다." ·

"질문 자체에 의문을 갖는다면 문제를 해결하는 능력이 있는 셈이다."

draft #1

옆: 직접 디자인한 의자에 앉은 니찬. 「그가 말했다」
라는 이름의 이 의자는 이탈리아의 가구회사
<마티아치>를 위한 프로젝트의 일환으로 탄생했다.

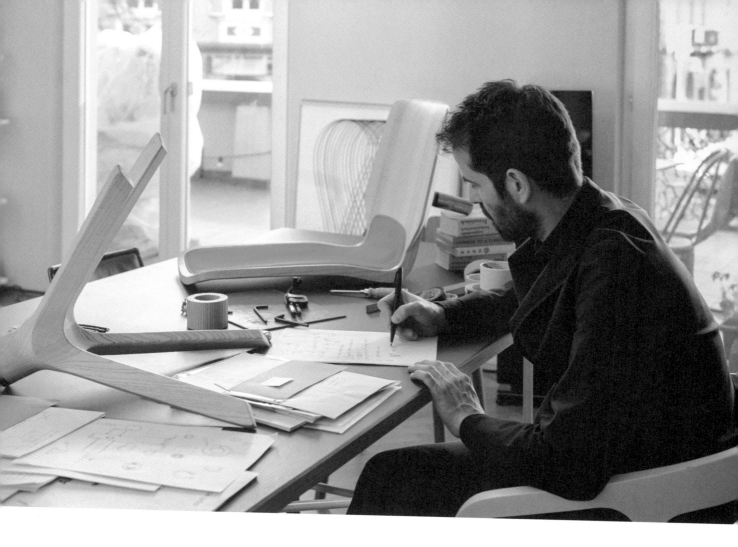

Nina Yashar 니나 야샤르

"친구들은 모두 내가 돌았다고 생각했다." 니나 야샤르가 2015년 자신이 만든 거대한 가구 쇼룸 <닐루파 디포>에 놓인 굴곡이 멋진 <이코 파리시> 소파에 기대앉으며 말했다. 럭셔리한 밀라노의 스피가 거리의 매장에서 창고형 전시장으로 사업을 확장하고, 어느 도시보다도 취향에 민감한 밀라노에서 가구 거래의 최고 자리에 오르게 된 이야기를 하면서도, 니나는 시종 평온하고 매력적이었다.

산업지구인 데르가니노에 있는 <디포>가 가까워질수록 달큰해지는 공기에는 술기운이 돈다. <디포>의 옆 건물이 <페르넷 브랑카> 양조장인 탓이다. 건축적으로도 아름다운 장소에서 소장품을 전시하려고 만든 이 창고는 이제 니나의 주요 쇼룸이 되었다. 이곳에는 디자인 박물관에서조차 보기 힘든 지오 폰티, 카를로 몰리노, 아르네 야콥센 등 이탈리아를 비롯 세계적인 디자인 거장의 작품들이 출몰한다.

2년 만에 아이디어에서 현실이 된 <디포>에 대해 니나는 어떻게 생각하고 있을까. "고전적이고 현대적인 작품을 엄선해둔 작고 살아 있는 박물관이다." 작다는 말에는 겸손함이 어려 있다. 넓이가 약 176제곱미터에 달하고 약 3백 점 가량의 작품이 전시된 이 쇼룸은 넓고 트여 있어 '박물관'이라는 단어가 더 어울린다. "전에 누가 세어봤는데 415점이었다고 한다. 조금 놀랍긴 하다." 그녀의 방대한 컬렉션에 놀란 누군가를 떠올리며 니나가 재미있다는 듯 말했다. 그녀는 스스로를 딜러보다는 큐레이터 겸 갤러리스트라 여긴다. "당연한 말이지만 전시품은 판매와 교체에 따라 달라진다." 상시 들고나는 수많은 작품을 골라 전시하는 과정을 두고 그녀가 말했다. 니나는 이처럼 복잡한 일을 티나지 않게 물 흐르듯 처리한다.

그 와중에 젊은이 몇 명이 건축가 마시밀리아노 로카텔리의 손길로 만든 전시대를 가로질러 작품을 옮기기 시작했다. 니나가 예의 바르게 양해를 구하고 그쪽으로 향했다. 그리고 미적 완벽주의로 점철된 세계에서 손가락으로 '딱' 소리를 내거나 질책하는 목소리를 높이지 않고도 명확히 지시를 내렸다. "항상 이 친구들에게 그들 또한 예술가이고 창조적으로 일해야 한다는 것을 일깨워준다." 자리로 돌아오며 니나가 말했다.

옆/오른쪽: 니나는 <닐루파>에서 카를로 몰리노, 에토레 소트사스, 지오 폰티 등의 대가가 제작한 작품을 마르티노 감페르를 비롯, 니나 자신이 발굴한 최첨단 디자이너의 작품과 나란히 선보인다.

니나에게 큐레이팅은 타고난 본능이고, 회사의 주된 업무인 제품 매입과도 연관 있다. "내가 구입한 물건 중 85퍼센트 정도는 사업계획과는 거리가 멀다. 후에 팔기 쉬울 거라는 생각에 매입한 물건은 하나도 없다." 그녀가 단호히 말했다. 예산을 무시하는 게 아니라 애초에 예산을 짜두지 않는다. 직감대로 사업을 운영한 까닭에 수익은 계속 소소한 편이다. 그녀가 담배를 물고 <파리시> 소파에 기대앉으며 설명했다. "사람들이 나를 따랐으면 하지, 내가 사람들을 따르고 싶지는 않다."

니나는 1957년 테헤란에서 태어났다. 가족은 이란을 떠나 부친이 페르시아 카펫 판매 사업을 하던 밀라노로 옮겨왔다. 그런 배경은 그녀의 내면에 대해 많은 것을 알려준다. "결정을 내리도록 이끄는 유전 요소가 있는 것 같다. 내가 무슨 일을 하는지 잘 의식하지 못할 때도 있다. 의식했다면 그토록 자주 리스크를 감수하지 못했을 테니." 그녀가 어쩔 수 없다는 듯 말했다. 니나는 아버지의 창고에 있던 카펫들을 전시하면서 사업의 첫걸음을 내디뎠다. "아버지는 묻곤 하셨다. '사려는 사람도 없는 요상하고 보기 흉한 물건을 왜 고르는 게냐?'" 아버지가 부지중에 사업상 하지 말아야 할 일을 가르쳐준 게 아니냐는 물음에, 그녀는 호탕하게 웃으며 고개를 끄덕이더니 본능적으로 마음이 가는 물건을 사게 된다고 덧붙였다.

니나는 현재 (오랜 친구인) 미우치아 프라다, 밀라노와 유럽의 부유한 고객층에 가구를 공급한다. "엘리트 시장에 초점을 맞추지 않았다면 진작 파산했을 것이다. 소수의 사람들을 위한 물건을 구매하겠다는 게 내 철학이다." 니나의 사업 전략은 자신의 안목에 바탕을 두고 있으며, 다행히도 그 안목은 향후 전 세계적으로 인정받을 디자이너를 미리 가려낸다. 회사를 너무 두루뭉술하게 운영하는 게 아닌가 싶지만(어쩌면 철저히 예술가적인 기질인지도 모른다), 속을 들여다보면 진정한 기업가로서 니나의 면모를 보여주는 명료한 철학이 자리하고 있다. "딜러라면 고객에게 새로운 제품을 보여주는 것이 목표여야 한다." 니나가 미소 지으며 마침내 자신의 직업을 시인했다.

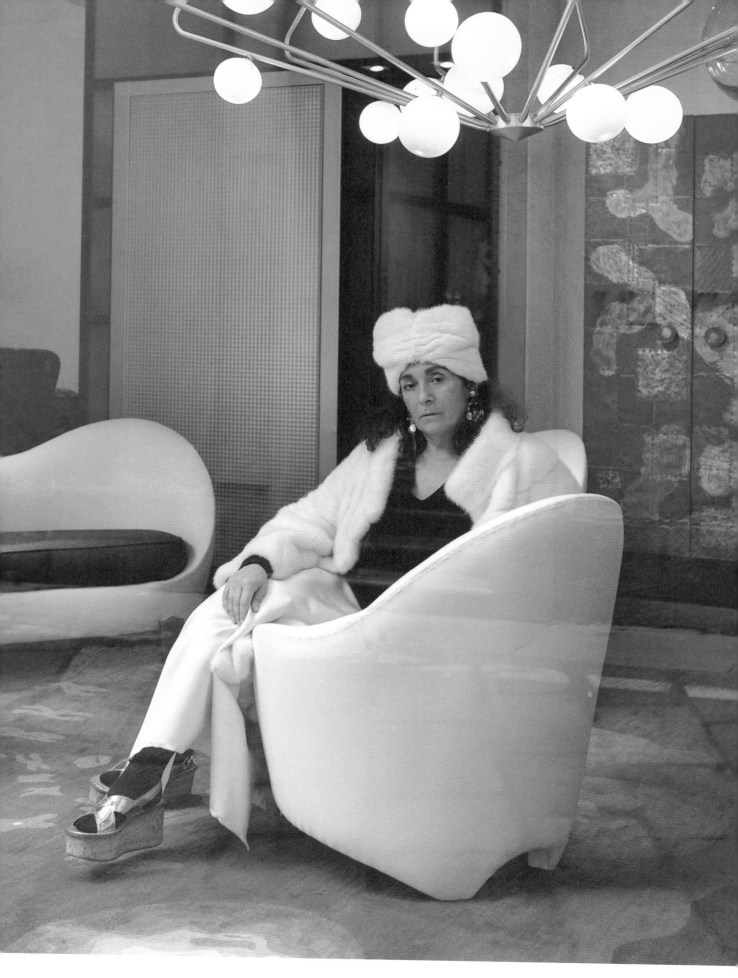

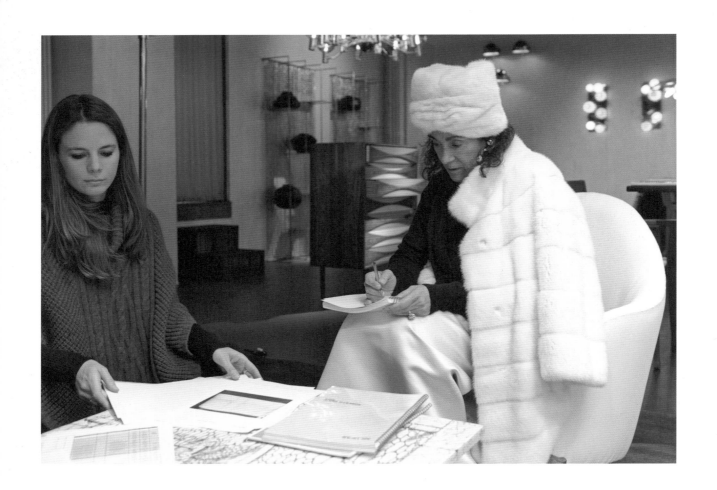

1979년 이래 니나는 3천 점이 넘는 수집용 가구를
모아왔다. 그녀가 운영하는 갤러리「닐루파 디포」는
매년 밀라노에서 가구전람회「살로네 델 모빌레」가
열릴 때마다 꼭 들러야 하는 곳이다.

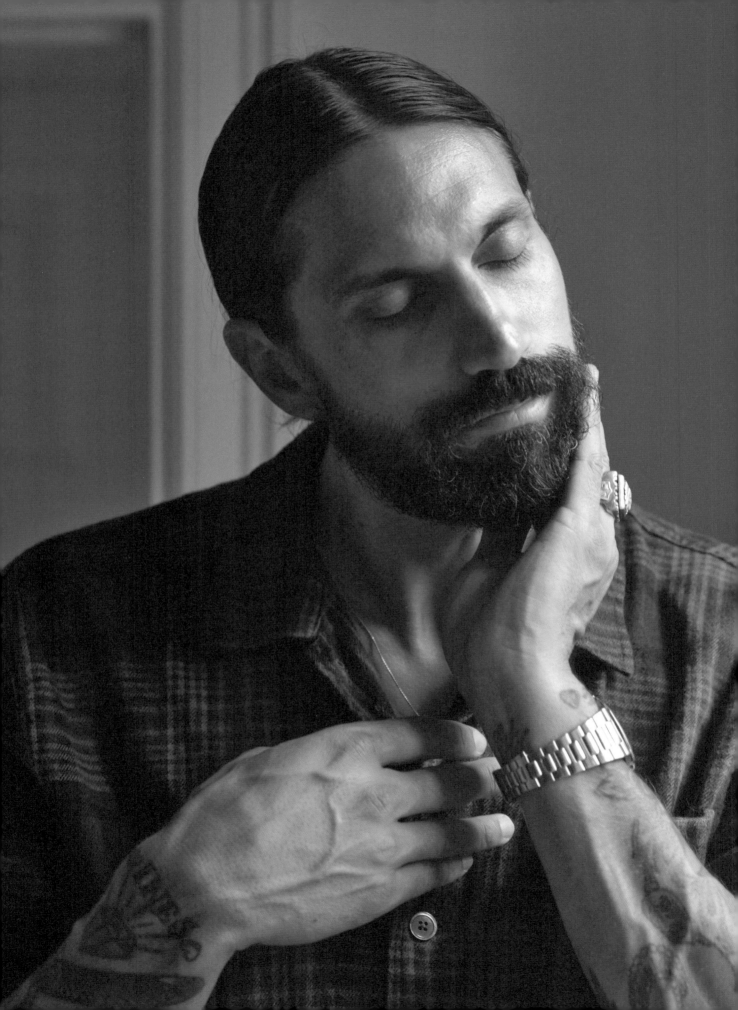

PROFESSION:
PERFUMER

BUSINESS NAME:
BYREDO

LOCATION:
STOCKHOLM, SWEDEN

ESTABLISHED:
2006

Ben Gorham 벤 고햄

벤 고햄의 코는 세계적 기업이다. 2006년 <바이레도>를 세우면서 프로 농구선수에서 조향사로 변신한 그는 업계에서 정식 훈련을 받지 않았음에도 성공의 냄새를 민첩하게 따라갔다. 그리고 자신의 니치 향수 브랜드를 맨해튼에 신규 매장을 두고 다양한 명품 라인을 갖춘 세계적 기업으로 키웠다.

"규칙적 일상과는 정말 맞지 않는다. 비행기를 밥 먹듯 타고 내리니까." 급히 뉴욕에 다녀온 뒤 막 스웨덴에 도착한 고햄은 지쳐 보였다. 그러나 출장은 일을 하면서 불가피하다. 업무 처리뿐만 아니라 새로운 경험을 수첩에 적어둘 기회이기 때문이다. 출장길에 휘갈긴 글씨는 <바이레도>의 향으로 변해서 전 세계 매장의 선반에 깔끔하게 진열된다. 쏜살같이 지나가는 고햄의 영감이 병에 담겨 놓여 있는 셈이다.

1차 세계대전의 전쟁터를 영감으로 삼은 최근작을 예로 들어보자. 친한 타투 아티스트에게 전해 들은 이야기를 바탕으로 만든 향수 '무인지대의 장미'는 최전방에서 활약했던 간호사에 바치는 플로럴 향 찬사다. 이들 간호사는 위험천만한 전쟁터에서 적과 아군을 가리지 않고 부상자들을 치료해주었다. 당시 부상병들은 귀환한 뒤 그 고마움을 표현하기 위해 간호사 그림을 문신으로 새겨 넣었다.

"헌신적인 행동에 대한 아름다운 이야기다. 향수는 그 이야기를 전하기에 알맞은 수단일 거라 생각했다." 고햄이 핑크 페퍼와 터키시 로즈 탑노트를 지닌 자신의 향수를 두고 말했다. 머릿속을 떠다니던 일화가 해로즈, 콜레트, 바니스의 매장에서 판매되는 <바이레도> 컬렉션의 제품으로 바뀌는 것은 그만의 통찰력 덕분이다. 이 향수에는 고햄 자신의 편린도 들어 있다. 뭘 새겼는지 잊을 정도라는 고햄의 수많은 타투 중에는 빳빳한 간호모를 쓴 간호사도 있는 것이다.

원래 스웨덴 우정청 건물이었던 <바이레도> 본사는 많은 것을 보여준다. 스웨덴의 소소한 햇볕을 한껏 맞아들이는 큼직한 창문 반대편에는 섬세한 진녹색 벽난로가 자리 잡고 있다. 천장은 높고, 벽에는 윤을 낸 목제 패널이 대어져 있다. 도시 외곽에서 자라난 소년이 스톡홀름의 패션 및 디자인계의 중심에 선 남자로 성장한 과정을 보여주는 상징인 셈이다(어린 시절 고햄은 '좁디좁은 아파트에 많은 식구가 살고, 아이들이 무리 지어 거리를 어슬렁거리던 가난한 동네'에서 자랐다고 한다). "나는 언제나 꿈이 컸다."

고햄이 디너파티에서 우연히 저명한 조향사 피에르 불프를 만난 것이 <바이레도>의 시작이었다. "그때까지는 향기에 문외한이었지만, 그를 만나서 향기가 엄청난 힘을 지니고 있으며 흥미로운 방식으로 감정을 불러일으킬 수 있다는 걸 배웠다." 당시 고햄은 직장도 없었고 친구네 집 소파에서 새우잠을 자던 형편이었지만 도움의 손길을 찾아 뉴욕에 있는 불프의 사무실까지 찾아갔다. 그리고 저명한 조향사인 올리비아 자코베티와 제롬 에피네트를 고용해서 자신의 생각을 향으로 옮겼다. "내 아이디어를 믿어주고, 자금을 대주겠다는 사람이 있었던 게 정말 다행이

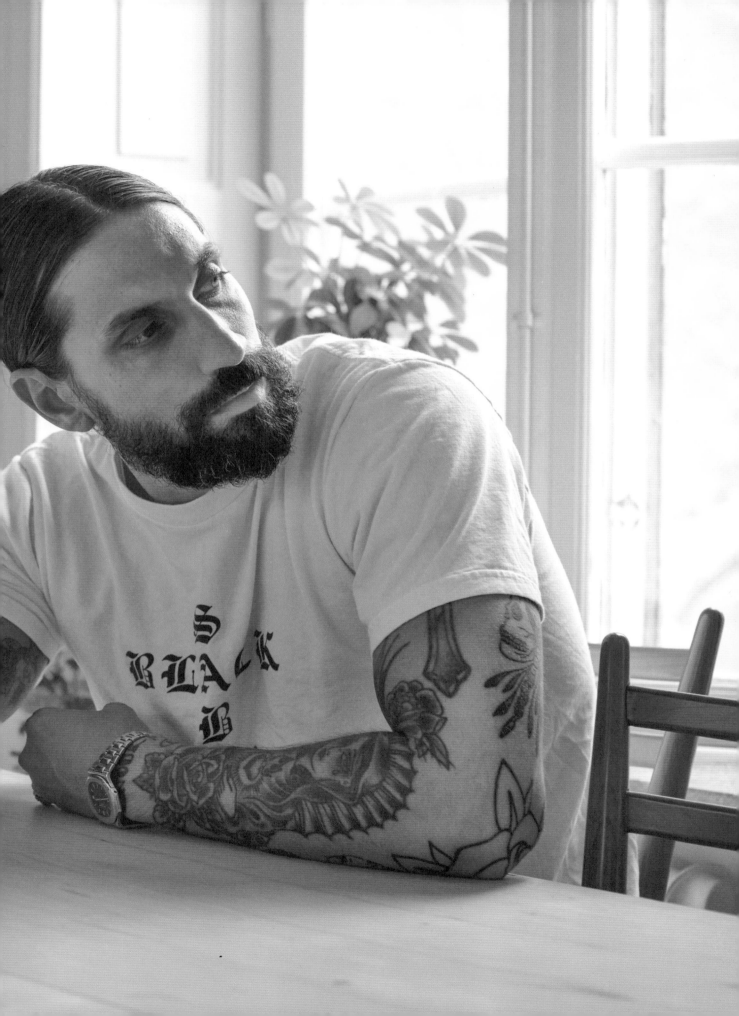

었다." 고햄이 꾸밈없이 말했다.

어린 시절 아버지에게서 맡았던 그린빈 냄새에 바탕을 둔 그의 첫 향수는 무척 감상적이다. 향수를 만드는 내내 고햄은 자기 내면의 역사를 되새겼다. "내 일은 많은 부분에 허구적 요소가 있지만 사랑, 상실, 죽음 등의 더 큰 개념에 맞닿아 있다."

<바이레도> 본사의 웅장한 분위기는 명품 중의 명품을 추구하는 고햄의 성향을 웅변해준다. 원래 향수 브랜드였던 회사는 이제 고햄이 아이디어를 표현하고 새로운 관심사를 시험하는 장으로 바뀌었다. 뷰티 업계의 틀에 갇히는 듯한 느낌이 들던 즈음, 고햄은 피혁에 대한 개인적 애착을 사업에 활용했다. 이제 <바이레도>의 캐멀 컬러 송아지가죽 지갑은 5백 달러, 핸드백은 수천 달러에 팔리고 있다.

<바이레도>가 글로벌 브랜드로 급성장하면서 고햄은 이제 회사가 자신의 니즈를 뛰어넘는 큰 책임을 지니고 있음을 깨달았다. "우리 회사가 사람들을 위한 제품을 만든다는 걸 깨닫게 되었다. 오랫동안 그런 생각을 하지 못했다. 나 자신에 푹 빠져 있었으니까. 나를 위해 제품을 만들었고 오랫동안 나, 나, 나만 찾아댔다. 그런데 이제 사람들이 우리가 만든 제품과 감성을 나누고 있으며 많은 돈을 지불한다는 것을 깨달았다. 그래서 그저 향수, 그저 가방을 만드는 것뿐이지만 내 일에 얼마간 책임감을 느끼게 되었다."

방향, 혹은 기분 좋은 향기를 의미하는 고대 영어 단어에서 영감을 받은 <바이레도>라는 이름은 달콤한 향이 스민 고햄 자신의 삶을 반영하고 있는 듯하다. 빈털터리에서 부자로 변신하는 동화 같은 이야기, 놀라울 만큼 잘생긴 외모, 흠잡을 데 없는 취향. 예전에는 운동선수, 그리고 이제는 기업가로서의 삶을 제어해온 강철 같은 의지로 단점들은 고쳐나간다. 고햄은 자신의 성공은 '스스로 갖추어야 한다고 믿는 강박적이고, 쉼 없이 발전하고 진화해가는 인격'에서 비롯되었다고 믿는다.

사업 운영이라는 지적인 과제에 지친 고햄은 최근 가장 잘 아는 분야, 바로 운동으로 돌아왔다. "운동선수로 지내던 시절 몸을 움직이던 게 그리워 러닝과 역도, 권투, 레슬링, 암벽등반, 서핑, 카누, 스키를 시작했다. 운동은 내게 명상과 비슷한 효과를 주니까." 쓴웃음을 지으며, 그가 덧붙였다. "중년의 위기가 찾아왔나 고민 중이다."

현재 기업인, 리더, 아버지로서 살아가는 지극히 다면적인 그의 삶은 다시 불붙은 운동에의 집착 정도에는 흔들리지 않을 만큼 탄탄하다. 통증이 매년 심해진다고 인정하면서도 여전히 타투를 하고 있는 그인 것이다.

그게 바로 고햄이다. 그를 멈출 수 있는 건 없다. 문신은 계속 늘어날 테고, 사업은 점점 성장할 게고, 너무나 풍부해서 '일종의 저주'라고 농담을 던질 정도인 그의 아이디어는 병에 담겨 전 세계로 퍼져나갈 것이다. "나 스스로를 믿어야 한다. 열 번, 어쩌면 백 번쯤 넘어질 수 있다는 것을 깨달아야 한다. 앞으로 나아가는 것뿐 아니라 일어나는 것도 중요하다."

"사람들이 감성적 차원에서 우리 제품에 공감해주었다.
그래서 내 일에 얼마간 책임감을 느끼게 되었다."

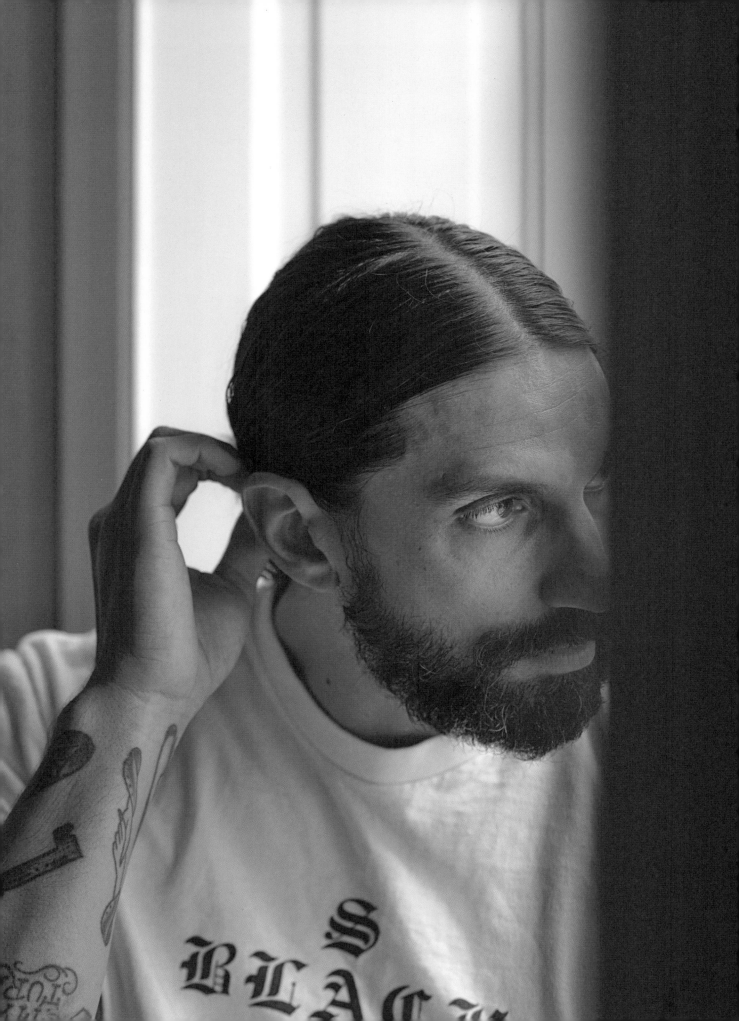

벤 고햄은 한때 프로 농구선수였다. "그 모든 에너지와 야망을 모아 다른 일을 해보겠다고 마음먹었다." 진로를 바꾸겠다는 결정을 두고 그가 말했다.

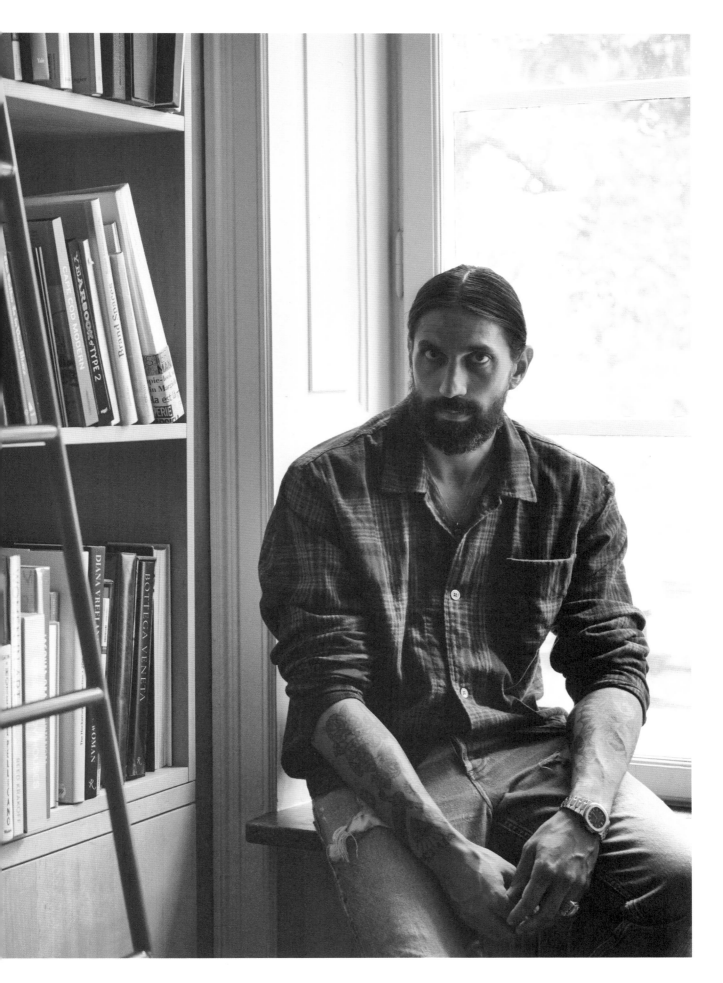

PROFESSION:
ARCHITECT

BUSINESS NAME:
SOPHIE HICKS
ARCHITECTS

LOCATION:
LONDON, UK

ESTABLISHED:
1990

Sophie Hicks 소피 힉스

소피 힉스는 매일 아침 빳빳하게 깃을 세운 셔츠를 입고 안경을 쓴 차림으로 집과 건축사무소를 연결하는 옥상 테라스를 가로질러 출근한다. 레스토랑과 부티크가 가득한 런던의 노팅힐에 살면서도 힉스는 자기 책상에서 점심을 먹고 하루 일과가 끝나면 집 수영장에서 수영을 한다. 동료들의 말에 따르면 힉스는 걸을 때도 일한단다.

이처럼 효율적인 일상 덕분에, 그녀는 지난 40여 년의 세월에 많은 것을 압축해 넣었다. 우선 80년대 『태틀러』와 영국판 『보그』에서 패션 에디터로 일하며 패션계에서 10여 년간 알찬 커리어를 쌓았다. 한편 펠리니의 영화에서 연기를 했고, 친구 아제딘 알라이아를 위해 스타일리스트로 활동하기도 했으며, 건축 학위를 따고, 세 아이를 낳고, 공부를 하는 사이에 회사를 창업했다. "꽤 많은 일이었다." 영국 사람다운 절제된 표현이다.

요즘 힉스는 '패션계의 건축가'라는 평을 듣고 있다. 패션계에서 일했던 경험과 세세한 것도 놓치지 않는 눈썰미 덕분에 폴 스미스, 요지 야마모토, 클로에 등 럭셔리 브랜드들의 사랑을 받는 존재가 되었다(소피는 2002년 이래 전 세계 백여 곳이 넘는 클로에 매장을 디자인했다). 그녀의 작업은 거친 미감을 예상 밖의 잔잔한 느낌과 융합하는 경우가 많다(스스로는 '횅뎅그렁하고 미완성인 상태'라지만 놀라우리만큼 아늑한 느낌을 주는 자택도 마찬가지다).

"패션 기업이 건축사무소에 사무실 디자인을 의뢰할 경우 브랜드의 크리에이티브 디렉터와 건축가 사이에는 거대한 간극이 있다. 건축가는 대개 건조한 반면 패션계는 전혀 다르니까." 날카로운 깃의 셔츠와 안경 차림의 힉스가 말했다. 힉스는 이런 간극을 보기 좋게 메우고 패션계에서 쌓은 경력을 활용해서 고객을 위한 콘셉트를 생각해낸다.

주변의 작업에는 거의 신경 쓰지 않지만 선의의 경쟁은 추진력에 도움이 된다고 믿는다. "혼자서 수영할 때에는 마냥 게으르게 허우적대다 끝내버린다. 그런데 다른 사람이 풀에 들어오면 경쟁심이 생긴다. 훨씬 더 긴 거리를 빨리 헤엄치고 운동 효과도 훨씬 뛰어나다." 저녁 일과인 수영을 두고 힉스가 말했다.

경쟁심에도 여러 장점이 있지만 힉스는 신중하게 농도를 조율한다. "감정에 휩쓸리지 않고 제대로 다스리는 한, 경쟁은 역량을 발휘하게끔 돕는 건전한 요소다. 그러나 걷잡을 수 없는 상태에 빠져들면 곤란하다. 쉽진 않지만 지더라도 마음 쓰지 말아야 한다. 경쟁에 너무 휩쓸리면 상황을 똑바로 볼 수 없고, 성공하지 못할 때는 나쁜 결과에 맞닥뜨리게 된다."

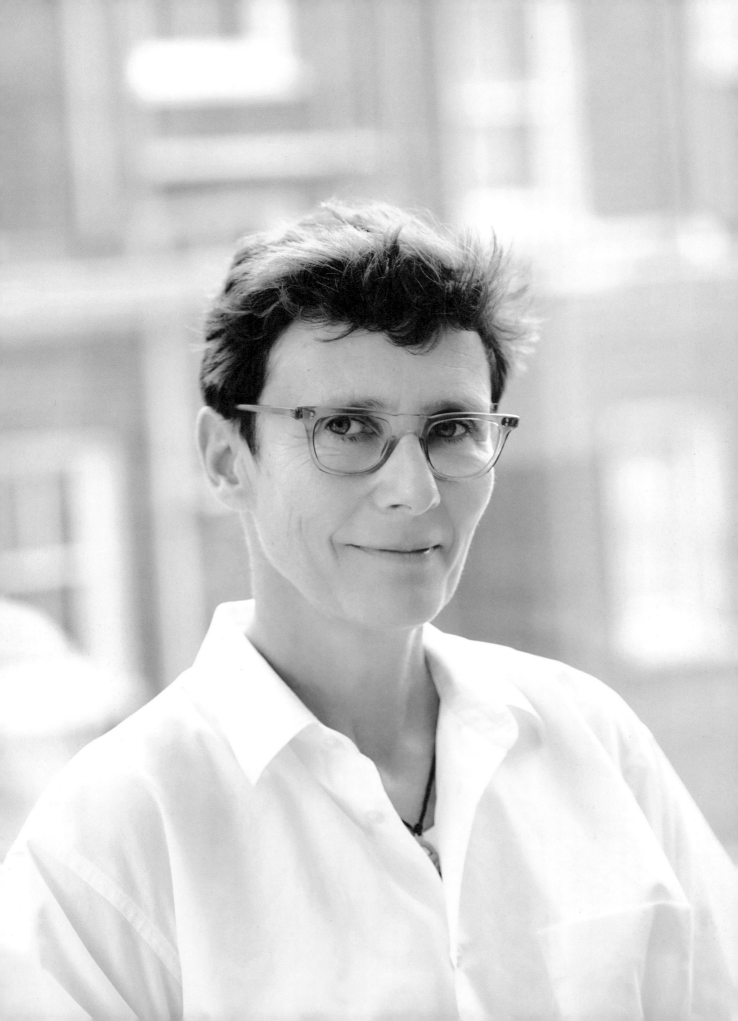

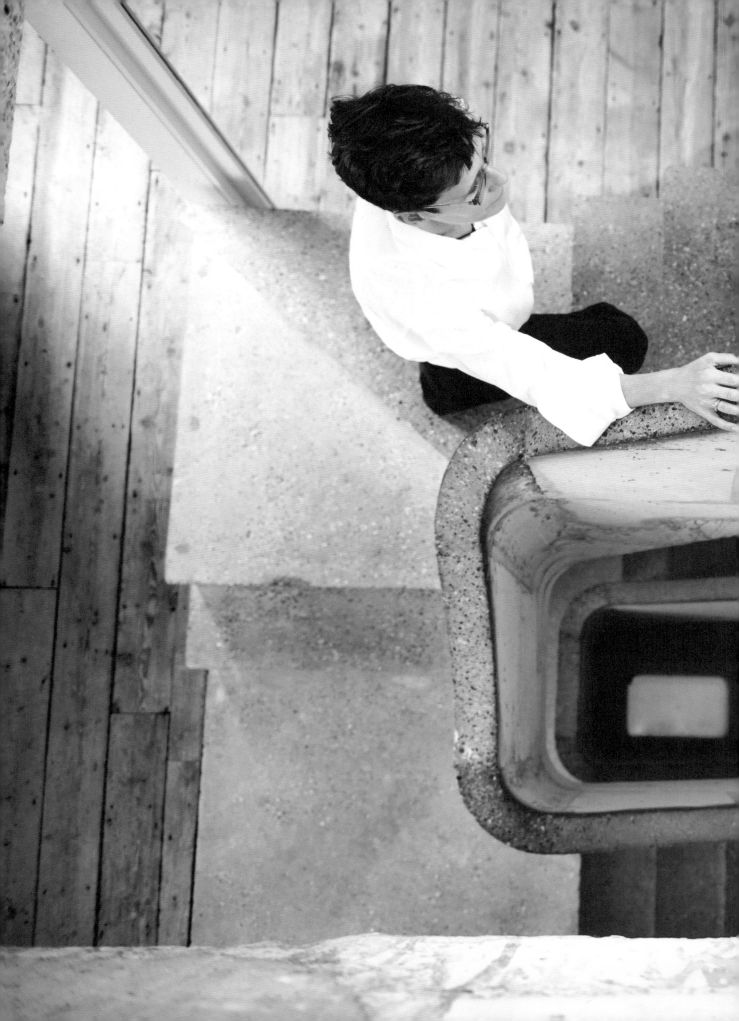

소피는 런던의 노팅힐에 있는 자택에서 작업
한다. 동료는 2011년부터 함께 일해온 건축가
톰 홉스뿐이다.

PROFESSION:
FOOTWEAR DESIGNER

BUSINESS NAME:
HENDER SCHEME

LOCATION:
TOKYO, JAPAN

ESTABLISHED:
2010

Ryo Kashiwazaki 카시와자키 료

카시와자키 료는 전통적 신념을 지닌 젊은 창업인이다. 수제 가죽 스니커즈 라인으로 가장 잘 알려진 신발 및 소품 브랜드 <헨더 스킴>을 세운 료는 일본의 전통 장인과 신세대 인재 사이의 깊은 골을 메우려 한다. "서로 우열을 논하는 건 아무 소용도 없다. 공존하고 아이디어를 공유해야 한다."

료는 아틀리에에서 경험을 쌓는 대신 공장과 구두 수선집에서 일을 배웠고, 스스로를 디자이너라기보다는 장인이라 생각한다. 2010년 <헨더 스킴>을 창립하고 3년간은 혼자서 일했다. 이후 직원을 고용하면서 브랜드의 역량도 늘어났다. 이제 <헨더 스킴>은 가죽 신발류와 더불어 가죽 벨트, 쾌활한 느낌의 나일론 야구모자, 판매가가 3천 달러를 웃도는 가죽재킷까지 생산하고 있다. "한 사람이 할 수 있는 일에는 한계가 있으니까."라고 말하지만, 료는 여전히 회사 구석구석을 스스로 살피며 자신의 가치관에 따라 운영하고 있다. 회사의 임직원 열세 명이 생산, 영업, 홍보 전반을 책임진다. "아웃소싱은 가능한 피하고 우리 제품과 브랜드를 깊이 이해하려 애쓴다."

회사의 핵심 철학에는 수명이 긴 제품을 만들어내는 물리적 기술에 대한 경의가 자리하고 있다. 아이콘이 된 스니커즈의 전통적인 실루엣을 식물성 염료로 무두질한 가죽을 이용하여 재탄생시킨 라인인 「오마주」가 좋은 예로, 기존 스니커즈의 소재 대신 반짝이는 소가죽이 윤기를 자랑한다. 료는 대량생산된 거리문화의 아이콘을 장인의 숨결을 담아 재해석할 때는 그 물건의 의미 전체가 바뀐다고 본다. "우리는 제품이 매장에 전시되었다고 해서 완성된 상태라 여기지 않는다. 고객이 실제로 사용해야만 제품은 완성에 가까워진다."

창업 초기, 료는 젊은이 특유의 에너지로 전진해나갔다. "잃을 것도, 걱정할 것도 없었다." 성공하면서 (그의 주장으로는 꼭 필요했던) 초기의 순진한 생각 대신 신중한 접근법을 택하게 되었다. 료는 줄곧 자신의 본능을 따랐다. "어떤 상황에서든 회사를 위한 결정을 내리는 건 나다. 조언은 조언일 뿐이며 여러 의견의 하나로 간주한다. 사람이 열 명이면 열 가지 시각이 있게 마련이다. 신중하게 생각하고, 민감한 감각을 유지하고, 내 의지에 따라 결정을 내려야 한다."

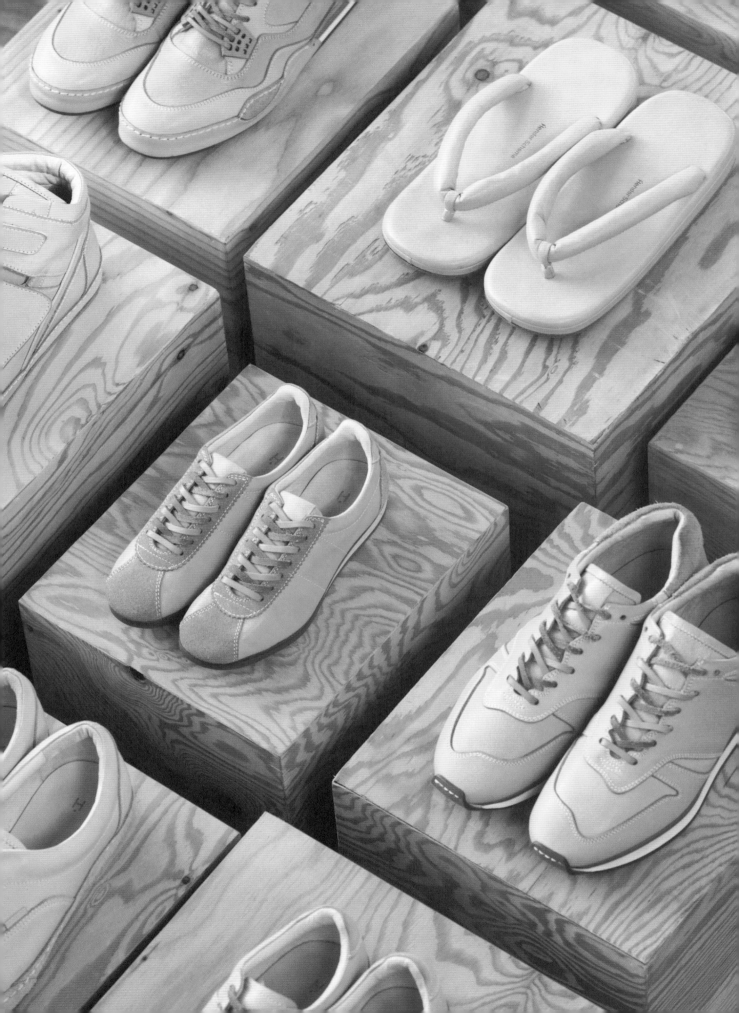

위: 시타마치, 즉 전통문화의 숨결을 간직하고 있는
도쿄 아사쿠사에 자리한 <헨더 스킴>의 아틀리에.

PROFESSION:
CREATIVE DIRECTOR

BUSINESS NAME:
DAMIR DOMA

LOCATION:
MILAN, ITALY

ESTABLISHED:
2007

Damir Doma 다미르 도마

다미르 도마는 예나 지금이나 토킹 헤즈의 곡 「디스 머스트 비 더 플레이스」를 좋아한다. 하지만 최근 가사가 새로운 의미로 다가왔다. "돈 때문이라면 절대, 사랑 때문이라면 언제나."라고 리드싱어 데이비드 번은 노래한다. 그에 깊이 공명한 다미르는 자신이 세운 브랜드의 컬렉션에 같은 이름을 붙였다. "내가 사랑하는 일, 내가 믿는 일을 하고 싶다." 다미르는 옷을 만들 때처럼 고심해서 완성한 문장을 덧붙였다.

크리에이티브 분야의 기업가라면 십중팔구 상업적 성공과 예술적 자유의 갈림길에 서게 된다. 거칠고 미니멀한 옷과 중성적 실루엣 덕분에 마니아층을 형성한 크로아티아 출신의 디자이너는 이 딜레마를 민첩하게 피해갔다. 다미르는 안트베르펜에서 활동하는 라프 시몬스와 딕 쇤베르거의 아방가르드한 아틀리에에서 수련한 뒤, 2007년 자신의 브랜드를 론칭했다. 그리고 곧 리아나, 카니예 웨스트, 2013년 내놓은 곡 「패션 킬라」에서 다미르를 언급했던 래퍼 에이셉 라키를 위시한 충성심 높은 추종자를 만들어냈다. 이후 다미르는 디자이너로서 만족할 만한 실험적 작품을 만들 재정기반을 마련하기 위해 회사의 주요 고객을 신중하게 다져나갔다. "브랜드를 대표하는 특정 실루엣이 있게 마련이다. 그 실루엣은 시즌마다 등장한다. 이런 방식을 활용하면 자유와 혁신을 만끽할 수 있고 두려워할 필요도 없다."

자유를 향한 갈망은 다미르의 커리어에서 핵심적이다. 대담무쌍한 젊음에 힘입은 그 근질거리는 욕구야말로 스물다섯의 나이에 자기 브랜드를 론칭하는 원동력이 되었다. 좀 더 나이를 먹었거나 앞으로 닥칠 어려움을 알고 있었다면 현실감각이 야망을 눌렀을 거라고 다미르는 말했다. "정말 순진했다. 그렇지 않았더라면 절대 사업을 시작할 수 없었을 것이다. 회사 운영은 삶 전체를 지배한다. 많은 걸 투자해야 하는데, 창업인이라면 그 점을 알고 있어야 한다."

강산도 변할 세월이 지난 뒤, 그는 젊은이다운 열정 가득한 눈 대신 성장하는 기업을 운영하는 사업가에 어울리는 현실적 시각을 갖게 되었다. 2015년, 회사는 공급업체와 더 밀접하게 소통하기 위해 파리에서 밀라노로 이전했다('패션계 일

다미르는 다른 브랜드와도 협업한다.
옆: 독일의 안경 브랜드 <마이키타>를 위해
제작한 시루 선글라스.

들은 사람들이 둘러대는 것보다 훨씬 더 현실적인 이유 때문에 일어나는 경우가 많다.' 다미르는 쓴웃음을 지으며 말했다). 30여 명이 넘는 팀을 이끄는 수장으로서, 그는 자신의 디자인 능력을 뒷받침할 실용적 지식을 쌓아야만 했다. 자신뿐 아니라 모든 직원을 먹여 살려야 한다는 압박감은 때로 감당하기 어려울 정도다. 본인의 말마따나 마음 내키는 대로 호주로 옮겨가지는 못하는 것이다. 그의 일에서는 책임감의 무게와 희열 가득한 창작의 자유가 균형을 이루고 있다.

"지난 10여 년간, 의무감에 억지로 출근한 적이 없었다. 놀라운 분위기가 만들어졌다고 생각한다. 사무실에 나가면 내 머릿속에 있는 것을 만들어낼 수 있도록 도와주는 사람들이 있으니까. 정말 환상적인 일이다."

빠듯한 자금과 혼란스러움, 연간 10여 개의 컬렉션을 찍어내야 하는 업계 분위기 등 초기의 어려움은 회사가 안정되면서 점차 수습되었다. 지난 10여 년간, 다미르와 직원들은 보다 매끄럽게 결과물을 내기 위해 노력했다. 이제 매년 네 번 남성복과 여성복 컬렉션을 선보인다. "모든 걸 매우 계획적이고 세심하게 관리하고 있다."

롤모델 조르지오 아르마니처럼, 다미르는 자신의 브랜드를 자율적으로 경영하고 있다. 하지만 대기업으로 키울 계획은 없다. 그보다는 작은 규모를 유지하고 까다롭게 자신의 이상을 지키고자 한다. "5~6년 전과는 생각이 달라졌다. 그때는 천만에서 2천만, 4천만 달러로 매출을 올려가며 자본의 성장에 집중했고 한계가 없었다. 지금은 내가 원하는 프로젝트에 투자할 수 있을 만큼의 안정적인 수익을 내는 편이 더 만족스럽다."

그래서 다시 토킹 헤즈로 돌아오게 된다. 부를 향한 갈망만으로는 멀리 갈 수 없다. 계속 길을 헤치고 나아가게 하는 것은 일을 향한 사랑이다. "신념이 있어야 한다. 그렇지 않으면 최대한의 노력을 기울일 수 없다. 그리고 자기 사업을 할 때는 언제나 최대한의 노력을 기울여야 한다."

DAMIR DOMA

다미르는 가장 중시하는 만트라 "돈 때문이라면 절대,
사랑 때문이라면 언제나."를 따서 '17 S/S 컬렉션을
이름 붙였다.

Giunti in una foresta ci si accoscia
per terra, in un punto dove l'erba è
infittisce, fissando il suolo, senza trasalire
al rumore di crescita di ogni filo d'erba
fino a quando il terreno si ingobbisce
sotto la spinta del germogliare di un
albero che, seguito dallo sguardo atten-
ed instancabile, giorno dopo giorno
continua ad essere accarezzato dag...
occhi per tutte le sue mutazioni
momento per momento, fino
a quando, ormai gigantesco,
nasconda lo sguardo.

DI HADLEY

FORMS AND SYMBOLS

This Paris flat belonging to the gallery owner Yves Lambert doesn't betray its previous in-carnation as a workshop. Andrée Putman, who converted it and could – had she wished – have turned it into an open plan loft, has chosen instead to make it into a conventional apart-ment with clearly demarcated rooms. Now the walls are strictly white and the ordinary wooden parquet floors have been painted in a dark shade of grey. So far, nothing exceptional. But then, disorientation creeps in. The apartment's main furniture pieces – the sofa in the living room and the ottoman in the room – have had their functions put in d...
They've been transformed into fleeting ghostly presences with cloth coverings conjure up visions of mediumistic octop... For reassurance one has to cling to the pl... columns, fresh off some set, standing se... like film extras with a lightweight nonc... ance that – paradoxically – makes you re... they have their feet planted very firmly o... ground.

PROFESSION:
FASHION DESIGNER

BUSINESS NAME:
AZÉDE JEAN-PIERRE

LOCATION:
NEW YORK, USA

ESTABLISHED:
2012

Azéde Jean-Pierre 아지드 장피에르

"욕망을 불러일으켜야만 브랜드다. 사람들이 빠져들어야 한다." 아지드 장피에르는 말한다. 뉴욕에서 활동하는 아지드는 2012년 기성복 패션브랜드를 론칭했다. 얼마 지나지 않아 그녀는 치열한 패션계에서 '차세대 스타'로 추앙받게 되었다.

패션과 예술, 여성성과 강렬함 사이를 넘나드는 능력 덕분에 그녀는 고객에게 사랑받는 옷을 디자인하겠다는 목표를 이루었다. 이제 아지드 장피에르는 미셸 오바마와 솔란지 놀스 등 영향력 있는 여성이 즐겨 찾는 이름이다. 하지만 남을 위한 옷을 만들기 훨씬 전부터, 그녀는 자기 옷을 만들어왔다. 아지드가 열여섯의 나이에 처음으로 만든 옷은 학교 댄스파티에 입고 갈 드레스였다.

서배너 미술대학에서 패션을 공부하고 오네 티텔, 랄프 루치와 일한 뒤 자기 브랜드를 론칭한 아지드는 입는 이에게 힘을 실어주는 옷을 만드는 데 초점을 맞춘다. "내 브랜드는 옷을 만드는 데 영감을 준 여성의 모습을 반영한다. 이들 여성은 다문화적 배경을 지니고 있다. 열정적으로 세계를 돌아다니는 탐험가다." 아지드는 디자인을 통해 여성적인 요소를 찬미하고 강조하며, 자유로운 영혼의 힘을 드러내 보이고, 기능성과 혁신성의 경계를 무너뜨린다. "딸이 다섯이나 되는 집에서 자란 덕분에 여성에 대해 좀 더 폭넓게 이해하게 되었고, 그게 내 디자인 철학에 많은 영향을 주었다. 관점과 성격이야말로 스타일에 크게 영향을 미치는 두 요소라는 사실을 일찍이 배웠다."

아이티의 페스텔 출신이라는 문화 배경과 애틀랜타에서 보낸 어린 시절은 큰 영향을 주었다. "보수적인 노동자 계층 이민자 부모의 둘째였던 나는 끈기와 통찰력을 쌓고, 열린 생각으로 직감을 믿으면서도 신념을 잃지 않는 법을 배웠다."

그녀의 제품은 이들 문화를 반영하고 둘 사이에 다리를 놓는다. '16 S/S 컬렉션에서는 개발도상국의 장인들과 손잡고 각 디자인에 들어갈 세부 장식을 제작했다. 장기 목표는 회사를 통해 개발도상국의 빈곤 문제를 개선하고 지속가능한 성장을 하는 것이다.

자신을 표현하고픈 열정은 앞으로 달려갈 힘이 된다. 사업의 방향을 정할 때는 디자인을 통해 다른 여성의 정체성을 반영하되 자신만의 개성도 지키는 데 목표를 둔다. "창업인은 생각이 혁신적인 사람이 아닐까. 나만의 규칙을 만들고 리스크를 무릅쓸 수 있을 만큼 직관을 믿는 것이 곧 창업이라 본다."

2016년, 아지드는 매년 뛰어난 청년 창업인 및 중요한
업적과 혁신을 이룬 인물을 선정하는 『포브스』의 '30
세 미만의 30인'에 올랐다.

2014년, 아지드는 백악관에 무작정 이메일을
보내고 찾아갔다. 예상은 적중했다. 미셸
오바마가 『에센스』지 표지에 등장할 드레스
디자인을 의뢰한 것이다.

아지드는 쿠바 관타나모 베이의 캠프를 통해 망명자
신분으로 미국에 입국했다. 2016년, 파리 패션위크에
진출하면서 선보인 아지드의 컬렉션은 모국 아이티의
언어인 프렌치 크레올에서 영감을 받았다.

Kevin Ma 케빈 마

케빈 마는 비는 시간에 무얼 할까? 답은 예상 밖이다. "솔직히 말하면 무척 따분하게 지낸다." 예의 바르게, 거의 사과하는 투로 말했다. 새벽에 일어나 운동을 하지도, 꼼꼼히 계획한 가족여행을 떠나거나 텔레비전에 빠져 주말을 보내지도 않는다. 케빈의 SNS 계정은 거의 드나든 흔적이 없어서 그의 일상을 추측해볼 수가 없다. 무지 티셔츠나 버튼다운 셔츠를 걸치는 케빈은 손이 많이 가지 않는 깔끔한 스타일이다. 스니커즈 모으는 걸 좋아하지만(모든 것이 정돈된 그의 사무실에서 어수선해 보이는 것은 스니커즈 상자들뿐이다) 집착하지는 않는다. "그저 신발 한 켤레일 뿐이니까. 잠깐 만족감을 줄 뿐이다. 만족감이 엷어지면 다음 신발을 찾아나선다."

2016년 4월, 홍콩 주식거래소에서 스니커즈 블로그를 기업공개하여 디지털 미디어 및 유통기업으로 변신시킨 사람답지 않은 말이다. 그러나 케빈의 전략에는 패션이란 (빠르게) 변하기 마련이라는 전제가 깔려 있다. 그런 생각은 이름에도 고스란히 드러난다. 2005년 <하이프비스트>가 탄생했을 당시, '하이프비스트'는 자존감 혹은 스타일 감각이 없어서 유행하는 옷과 운동화만 선호하는 사람들을 지칭하는 말이었다. 이제 이 단어는 케빈이 세운 제국과 동의어로 쓰인다. 지난 12년간 <하이프비스트>는 대중문화의 모든 면을 망라할 만큼 확장되었고 크리에이티브 스튜디오, 온라인 매장, 잡지 등의 새로운 영역에 진출했다. 2017년 초, <하이프비스트>는 『패스트 컴퍼니』가 매년 발표하는 세계에서 가장 혁신적인 50대 기업에 이름을 올렸다. 케빈은 '스니커즈 마니아를 구매력이 있는 소비자층과 연결했다'는 평가를 받았다.

케빈의 성공 스토리는 디지털 시대의 동화다. 1982년 홍콩에서 태어난 그는 브리티시컬럼비아 대학교를 졸업한 직후 <블로거>를 이용해서 <하이프비스트>를 만들었다. 사이트의 게시판이나 일본의 잡지는 스니커즈 세계의 모든 뉴스를 담아내지 못한다고 느꼈기 때문이다. 케빈은 6개월간 금융 분야에서 일하면서 그 프로젝트에 열정을 다했다. 블로그의 수입이 연봉을 웃돌자(초기에는 <구글> 애드센스 등의 플랫폼을 통해 수익을 창출했다), <하이프비스트>에 집중하기 위해 직장을 그만두었다.

창업 초기, 케빈은 혼자 24시간 일했고 문밖을 나서는 일도 거의 없었다(노트북도 없었다). 경영서를 읽거나 멘토를 찾아 헤매지도 않았다. "정말 눈에

띄지 않게 일했다. 사람들에게 도움도 조언도 청하지 않았다." 힘들지 않았느냐는 질문에 그는 이렇게 답했다. "열정이 가득했고 일에 완전히 빠져 있었기 때문에 그리 신경 쓰이지는 않았다." 그래서 케빈은 남는 시간에 무얼 하느냐는 질문에 답하길 어려워한다. 시간을 모두 일에 투자하기 때문이다.

2009년 직원이 열 명으로 불어나자 사무실을 얻었다. 회사를 키우는 과정에서, 그 즈음이 가장 골치 아팠다고 한다. 직원 관리 경험이 전혀 없었기 때문이다. 자칭 내향적 인간인 케빈은 좁은 인맥 탓에 첫 채용에는 실수가 있었다고 털어놓았다. 사무실 임대계약의 만기가 다가왔을 즈음, 케빈은 직원 탁구시합을 손쉽게 할 수 있다는 것 외에 <하이프비스트>가 사무실을 둘 이유가 없다고 판단했다. 이후 1년간 모두가 재택근무를 했다. "옷을 챙겨 입거나 출퇴근을 할 필요가 없어서 시간이 많이 절약됐다."

인맥을 넓히고픈 열정도 없이 루페 피아스코와 카니예 웨스트 등의 유명 팬이 따르는 영향력 있는 브랜드를 키워낸 비결은 뭘까. "사람들이 알아서 우리를 찾아오더라고 말하고 싶지는 않지만… 사실 그랬다." 케빈이 겸손하지만 꾸밈없이 말했다. "타이밍이 좋았던 것 같다."

물론 요즘은 좀 더 계획적으로 회사를 키우고 있다. 2011년에 다시 사무실을 얻었고, 지정학적 장점을 지닌 홍콩에 회사의 국제본부를 두었다. 홍콩은 세계적 브랜드의 물류 중심이자 가까운 일본의 스트리트 문화와 트렌드를 제때 감지할 수 있는 곳이다. 케빈은 자신의 재능을 보완해주는 임직원 124명과 함께 일하고 있다. 타인의 역량을 효율적으로 사용하는 법은 (과거의 자신과는 달리) 창업 초반에 배워두면 좋은 기술이라고 케빈은 조언했다. "모든 것을 통제하려는 생각을 버리고 주변 사람을 믿는 법을 배워야 한다. 그들이 스스로 하도록 두어야 한다. 그렇지 않으면 회사는 성장할 수 없을 테니까."

'지금 막 대학을 졸업한 상황이라면 무슨 일을 하고 있을까?'는 케빈이 한동안 시간을 들여 숙고한 유일한 질문이었다. "뭔가 색다른 일을 하고 싶다는 욕망은 내게 내재되어 있는 것 같다. 소위 '창업인 기질'이 내게도 조금은 있지 싶다." 그런 기질이 자신을 또 어디로 이끌고 갈 것인지는 케빈도 확신할 수 없다. 손수 운영하던 블로그가 눈부시게 성공할 수 있었던 데는 아직 디지털 미디어가 포화상태에 이르지 않았던 타이밍이 큰 역할을 했다는 것을 그도 잘 알고 있다. "지금 졸업했다면 <하이프비스트>와 같은 일을 하지는 못했을 거다. 그런 건 끝났다. 그 시대가 끝났달까."

하지만 치열해진 경쟁에도 불구하고 회사의 미래에 대한 불안 따윈 없다. '스니커즈가 갑자기 유행에서 멀어지면 <하이퍼비스트>는 어떻게 될까?'라는 질문을 던지자 흥미롭지만 그리 중요치 않은 생각이고, 그런 걸로 고민한 적은 없다는 답이 돌아왔다. 지난 10여 년간, <하이프비스트>는 너른 땅에 그리 쉽게 뽑히지 않을 뿌리를 내렸기 때문이다. "처음에는 스니커즈로 시작했고 그 점에 대한 나름의 긍지도 있지만, 우리는 진화했다. 스니커즈의 유행이 끝나면 다른 것에 대해 이야기하면 그만이다."

<하이프비스트>는 기존의 온라인 버전과 더불어
인쇄본 잡지와 온라인 매장으로 사업을 다각화하면서
자사가 판촉하는 제품을 판매하고 있다. 웹사이트에는
월 3백만 명이 방문한다.

MOODBOARD

Captivating, hypnotic movement
to convey kinetic energy and
athletic moments against subtle,
muted tones to demonstrate cool,
effortless style.

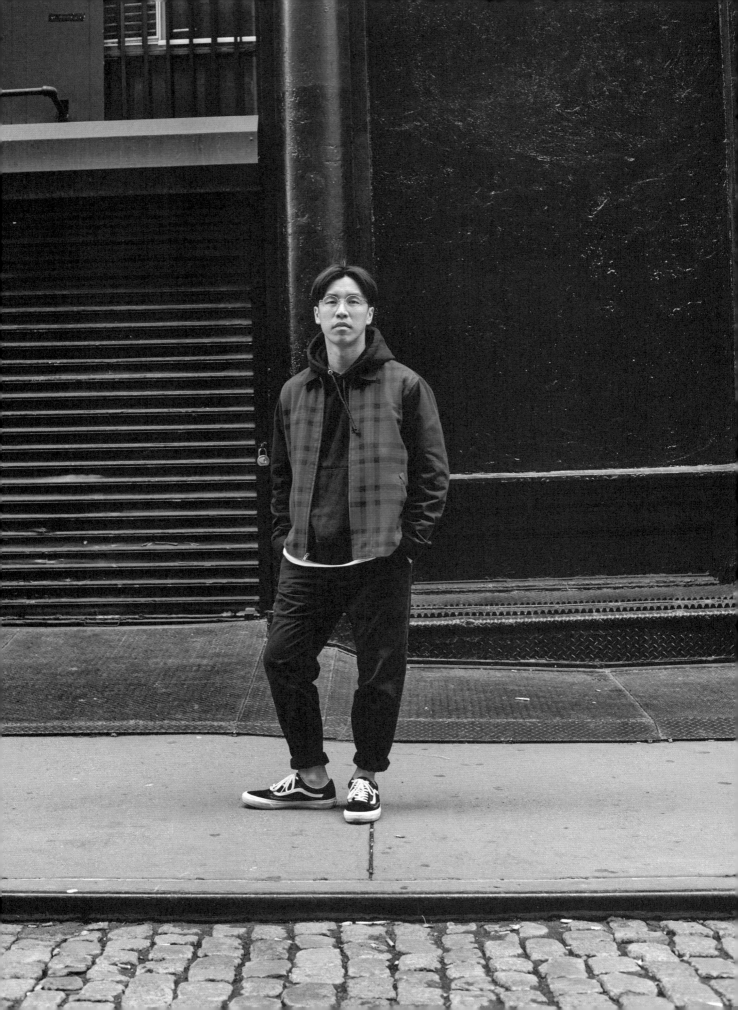

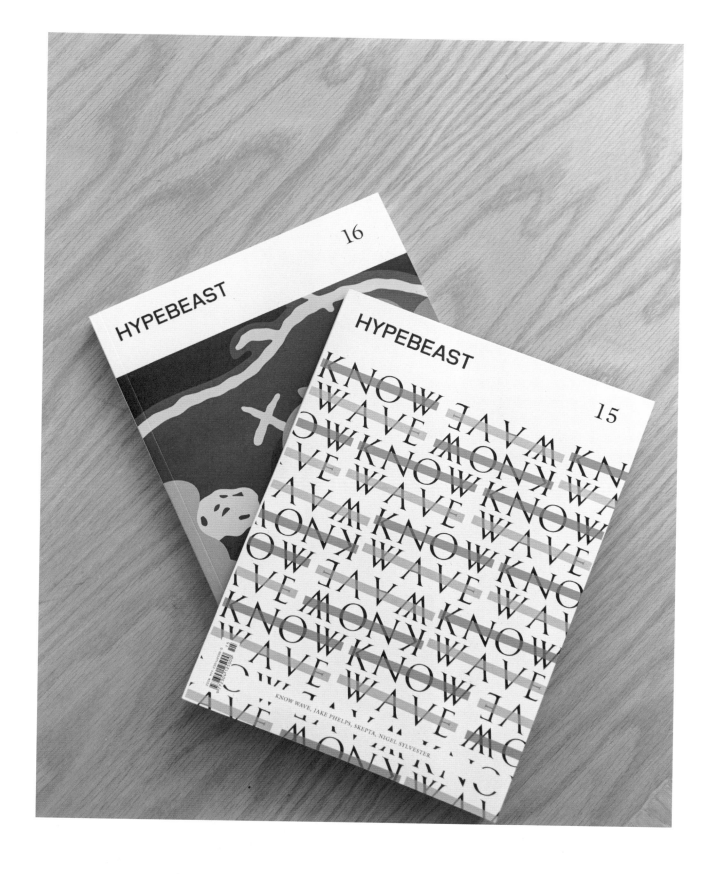

『하이프비스트』의 각 호는 특정 테마를 다룬다.
위 사진 15호의 주제는 '토대'이다.

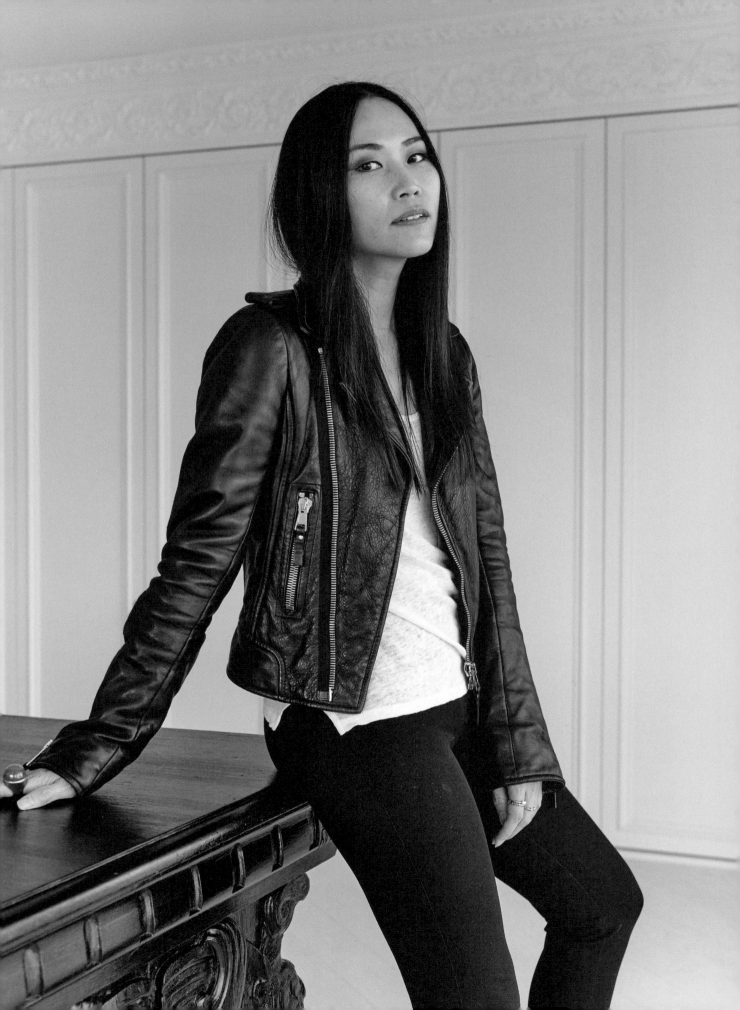

PROFESSION:
GRAPHIC DESIGNER

BUSINESS NAME:
DESIGN ARMY

LOCATION:
WASHINGTON, DC, USA

ESTABLISHED:
2003

Pum Lefebure 품 르페뷔어

"좋은 디자인은 눈을 즐겁게 하고 정신을 일깨우며 감정선을 울린다. 단지 미감이 전부는 아니다." <디자인 아미>의 CCO 품 르페뷔어는 말한다. 품이 보기에 디자인의 세계에 정해진 규칙이란 없다. "마음을 따라야 한다."

<디자인 아미>는 사랑과 일을 조화시키는 그녀의 능력을 보여주는 증거다. 2003년, 그녀와 남편 제이크는 워싱턴에서 <디자인 아미>를 세우고 기업 이미지통합, 개념디자인, 특화 아트 디렉팅 계의 리더로 떠올랐다. 추진력 있는 품은 팀원들을 이끌고 리츠칼튼, 블루밍데일, 아카데미 시상식 위원회 등 인상적인 고객을 위해 세간의 이목을 끄는 캠페인을 기획했다. "우리 운명은 우리 손에 달려 있는 만큼, 리스크를 감수할 가치가 있다고 생각한다."

품의 디자인을 향한 열정과 세상을 보는 호기심은 프로젝트 개발의 길잡이이자 직원들의 에너지원이다. 방콕에서 보낸 어린 시절은 그녀의 미적 감각에 영향을 미쳤다. "태국에서 워낙 방대한 양의 문화를 접했기에 오히려 작은 요소에 관심을 기울이게 되었다. 무용, 미술, 음식, 색조 등 모든 것이 독특했다. 그중에 불필요한 부분을 제거하고 작은 곳까지 관심을 기울이는 법을 배웠다." 품은 태국에서 어릴 때부터 미술을 배웠다. "사진을 보고 모사하는 훈련을 했다. 하지만 어느 날, 모사하는 게 지겨워졌다. 껍데기를 깨고 나가기로 결심한 순간이었다."

이제 품은 다양한 문화 경험을 기반으로 모든 프로젝트에 세계적 감각을 불어넣고 있다. 직관에 따라 의사결정을 하고, 예술적 사고와 전략적 사고를 융합해서 뛰어난 디자인이야말로 성공한 기업의 주춧돌이라는 사실을 증명했다. "우리의 작업 과정은 구식이다. 나는 팀에 아이디어만 제시하고, 팀원들이 각자 꿈꾸도록 둔다. 언제나 새로운 뭔가, 자신이 상상했던 능력을 넘어서는 무언가를 만들어내게끔 독려한다."

품은 성공하려면 감성적 경험을 디자인해야 한다고 믿는다. "첫눈에 사랑에 빠진다는 걸 믿는가? 시각은 궁극적인 매혹의 수단이다. 추파를 던지고 최면을 걸며, 쏜살같이 스치는 만남 이상의 경험을 만들어내는 감정에 불을 붙인다." 품은 거기서 그치지 않고 이어 깊고 너른 시각 경험을 제공한다.

"성공적인 창업인은 크게 꿈꿔야 한다. 꿈꿀 때는 혼자 꾼다. 꿈은 마음속 어딘가, 즉 직감, 과거, 어쩌면 경험 등에서 온다. 내가 원하는 비전을 만들어내야 한다. 물론 어떻게 그곳에 이를지는 모르지만, 꿈을 꾸어야 한다. 그러면 방법을 알게 된다."

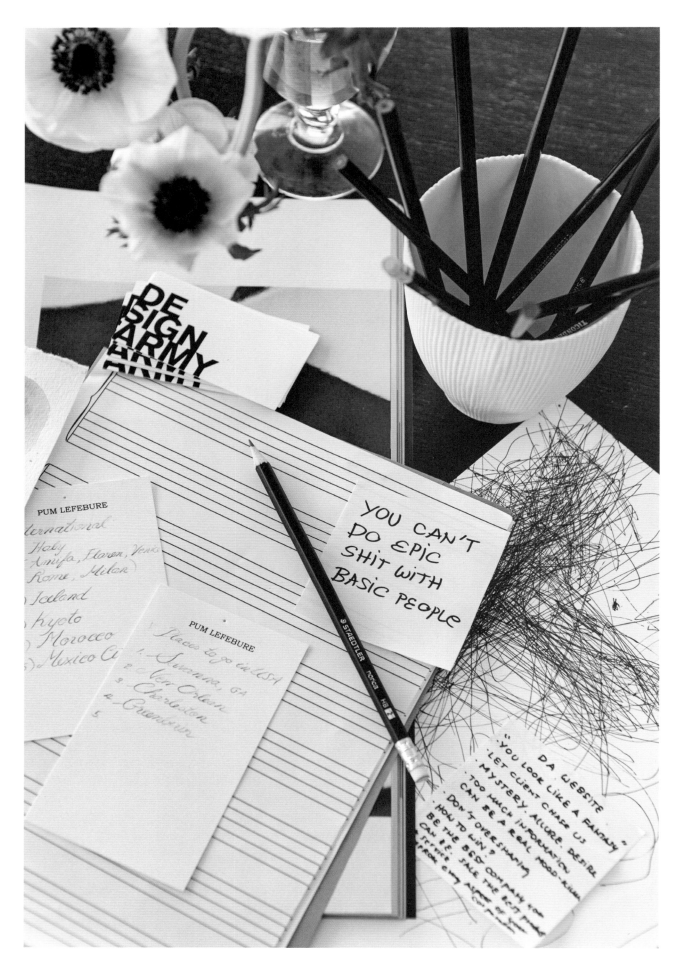

품의 성공 가이드북 중 하나는 광고 전문가 폴 아든의
「지금 수준이 아니라 추구하는 수준이 중요하다」이다.

지금까지 품이 들었던 최고의 사업 조언은 자신의
창의적 가치가 얼마인지 파악하라는 것이다.
"지나치게 싼 값을 부르지도, 값싸게 굴지도 말아야
한다. 모든 고객은 감당할 수 있든 없든 간에
비싼 것을 좋아하게 마련이다."

Merci !

GROW
YOUR OWN
MUSH-
ROOMS

13

Interiors Atelier AM

CYC
lop
S

Armando Cabral 아르만도 카브랄

"아이비리그 졸업장은 필요 없다. 리스크를 두려워하지 않는 것만으로 충분하다." 세계적인 모델로 활동하다 남성용 구두 브랜드를 세운 지금까지를 돌아보며 아르만도 카브랄은 말한다. 하지만 매일 새벽 5시에 일어나는 그의 습관이 보여주듯, 성공적인 창업은 그 길에 오른 이에게 많은 것을 요구한다. "상당한 끈기, 인내, 노력이 필요하다."

서아프리카의 기니비사우에서 태어나 포르투갈에서 자란 아르만도는 17세 때 처음 런웨이를 밟았다(잘생긴 외모는 집안 내력이다. 동생 페르난도 또한 모델계에서 잘 알려진 인물이다). 2006년, 아르만도는 루이비통, 디올 옴므, 티에리 뮈글러 등의 쇼에 서며 크게 성공했다. 이들 브랜드와 함께 일한 것은 업계를 가까이에서 바라볼 좋은 기회였다. 그는 그렇게 얻은 사업의 지혜를 소중히 모아두었다. "사업을 배우고 싶어서 언제나 면밀히 관찰하고 열정을 쏟았다."

패션쇼의 호화로운 매력은 이내 사그러들었다. 모델로 성공하기 전에 런던에서 경영학을 공부했던 아르만도는 작은 자산관리 회사에서 8개월간 근무하며 자금을 관리했다. "입사한 지 5개월쯤 되자 나와 잘 안 맞는다는 것을 깨달았다. 곧 모델로 다시 성공하게 되었고, <아르만도 카브랄>이라는 브랜드를 시작하는 데 필요한 종자돈을 벌기로 결심했다."

2008년, 그는 프리미엄 구두 브랜드를 론칭했다. 붉은사슴가죽 하이탑(복사뼈까지 덮는 스니커즈)에서 섀기 토끼가죽 '젯셋' 슬리퍼에 이르는 다양한 신발은 아르만도 자신의 라이프스타일을 염두에 두고 디자인한 것으로, 세련된 디자인, 편안함, 이탈리아 장인의 솜씨까지 자랑한다. "<아르만도 카브랄>을 신는 남성은 세계를 돌아다니는 노마드다. 현대 남성에게는 편안함을 희생하지 않고 세월이 지나도 그대로 남는 미학을 선보이는 슈즈가 필요하다고 생각한다." 아르만도는 예나 지금이나 J. 크루의 CEO이자 개인적 멘토이기도 한 미키 드렉슬러의 '언제나 고객의 목소리를 들어야 한다'는 단순한 조언을 따르고 있다. 그 결과 그의 슈즈는 명품과 적당한 가격 사이를 줄타기하고 있다. "아름답고 편안하면서도 불필요하게 비싸지 않은 제품을 만들고 싶었다."

이제 <아르만도 카브랄>은 <미스터 포터>와 <블루밍데일>에 입점했고 리스본에 플래그십 매장을 두고 있다. "창업인이 된 건 큰 행운이었다. 커리어 면에서 내가 이룬 가장 큰 업적은 이 브랜드를 쌓아가는 것이다. <아르만도 카브랄>은 내가 맨손으로 키워낸 브랜드다. 다른 일을 하는 건 상상할 수조차 없다."

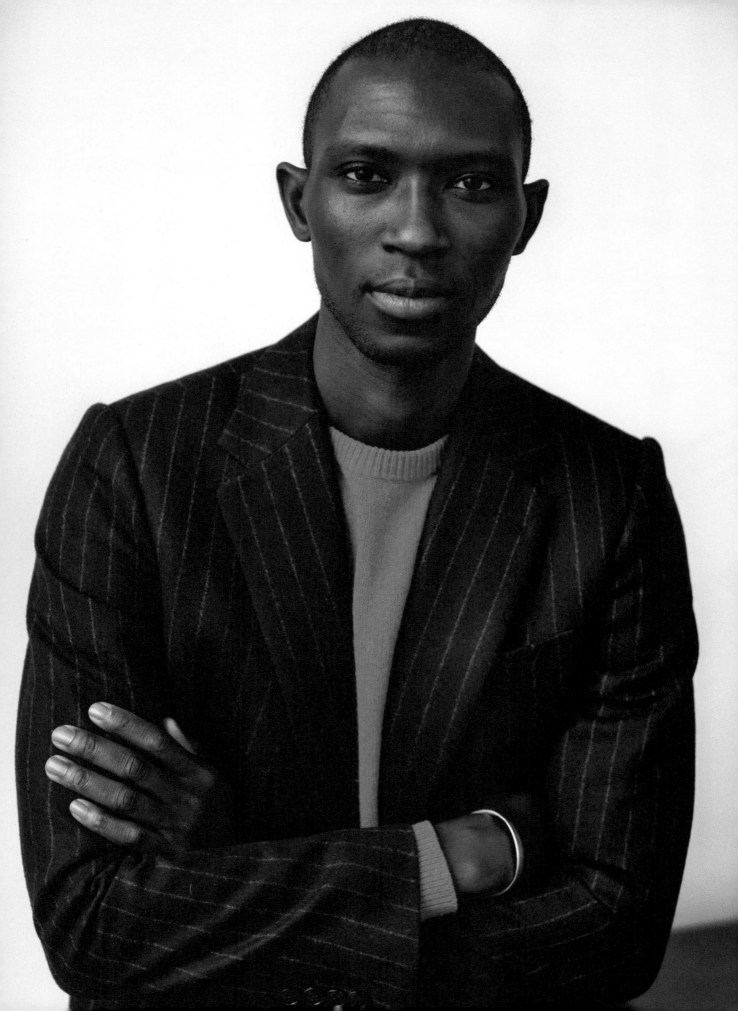

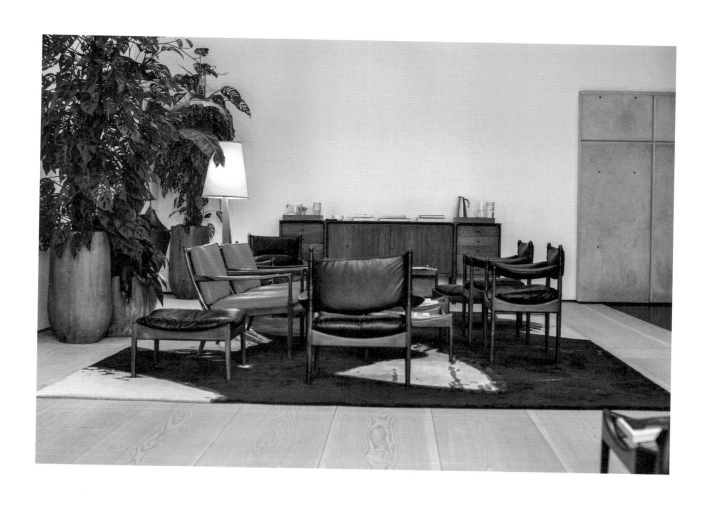

신발 디자인은 평생에 걸친 꿈이었다. "복잡한
내부구조와 미니멀한 실루엣을 병치시킨다."
아르만도가 자신의 디자인을 두고 말했다.

PROFESSION:
CONFECTIONER

BUSINESS NAME:
SWEET SABA

LOCATION:
NEW YORK, USA

ESTABLISHED:
2015

Maayan Zilberman 마얀 질버맨

"설탕옷을 입힌 재미있는 작은 세상에서 살고 있다." 뉴욕 첼시에 있는 공방에서 만난 마얀 질버맨은 말했다. 무늬가 있는 보랏빛 스웨터에 캣아이 안경을 쓰고 밝은 핑크색 립스틱을 바른 예술가 겸 사탕공예가는 이처럼 발랄한 시각을 달콤한 작품으로 바꿔놓는다. 2015년 말 직접 론칭한 <스위트 자바>는 마얀이 과거에서 얻은 영감과 생생한 상상력을 동원해서 형형색색의 사탕을 내놓는다. "손님이 스마트폰을 꺼내들고 주변에 자랑할 만한 제품을 만든다." 추억을 떠올리게 하는 사탕 카세트테이프, 선글라스 모양의 막대사탕, 번득이는 이블아이 사탕을 두고 마얀이 말했다.

마얀은 스쿨 오브 비주얼 아트(SVA)에서 조소를 전공한 뒤, 속옷 브랜드를 론칭하려던 경영대학원 졸업생과 우연히 이야기를 나누다 여성용 속옷에 관심을 돌리게 되었다. 브라의 봉제 과정을 전혀 몰랐음에도 곧 크리에이티브 디렉터 자리를 맡게 되었다. 언제나 새로운 도전을 할 준비가 되어 있던 그녀는 곧장 <메이시스> 백화점에 가서 속옷 몇 장을 사서 해체해보았다. "딱히 패션에 관심이 많은 편은 아니었지만 무언가를 만드는 데 흥미가 있었다." 마얀이 과거를 떠올리며 말했다.

2007년, 마얀은 란제리 브랜드 <더 레이크 앤 스타스>를 론칭했다. 침실에서 실력을 발휘하는 여성을 가리키는 빅토리아 시대의 완곡어를 재치 있게 차용한 이름이었다. 컬렉션의 깔끔한 선과 여성성에 대한 강렬한 해석은 곧 팬층을 끌어모았지만, 마얀과 동업자는 5년 뒤 갈림길에 서게 되었다. 멋진 디자인 덕분에 이름 있는 매장에 모두 입점했지만, 회사가 성장할수록 크리에이티브한 측면이 타격을 입을 수밖에 없다는 현실에 눈떴던 것이다. "모두들 이제 디자인 과정, 직접 손으로 자재를 만지는 일과 거리를 두어야 한다고 조언했다." 원하던 바는 아니었지만 <더 레이크 앤 스타스>를 닫기로 결정한 뒤 마얀은 새로운 사업을 탐색할 여유를 갖게 되었다. "아티스트로서나 창업인으로서나, 방침을 바꾸고 다른 언어로 생각해보는 건 무척 중요하다. 그래야만 계속 성장하고 고객을 만족시킬 수 있다. 몇 번이고 스스로를 새로이 가다듬어야 한다."

새로운 기회는 달콤한 향을 풍기며 찾아왔다. 요리솜씨가 좋아 소수의 고객을 위해 정교한 케이크를 굽는 부업을 하고 있었던 마얀은 유통기한이 좀 더 길고 창의성을 담을 수 있는 상품을 찾아나섰다. "원래 사탕을 좋아했고, 설탕은 결정이 바뀌면서 조소적 특성을 띤다는 것도 알고 있었다." 수제 사탕 만들기는

즐거운 취미로 시작되었지만, 가지각색의 작품을 <인스타그램>에 올리기 시작하면서 온라인 팬이 급증했다. 곧 주문이 쏟아져 들어왔다(패션계와 예술계에서 쌓은 기존의 인맥에 힘입은 부분도 있었다). 잘 따져보니 성공 가능성이 상당히 높았다.

"사람들을 웃게 해주는 일을 하고 있어서 예전보다 훨씬 행복하다. 대부분의 사람들이 부담 없이 살 수 있고, 일부러 고급 백화점까지 갈 필요도 없다." 그녀가 선보이는 제품은 사탕 팔찌(12달러), 줄기가 긴 사탕 장미(30달러), 그보다 좀 더 가격이 나가는 맞춤 사탕공예에 이르기까지 다양하다. 후자의 경우 고객이 먹는 일은 없다고 한다.

<스위트 자바> 외의 프로젝트도 여럿 진행했다. 무드 링 브랜드 <레이더>도 그중 하나다. 장난감 가게에서 무드 링을 샀는데 마음에 쏙 들긴 했지만 손가락이 온통 까맣게 물들었다. 직접 만들어볼까 하고 가격을 계산해보니 반지 5백 개를 제작한 뒤 남은 분량은 이익을 남기고 파는 게 훨씬 이익이었다. 그녀의 직감은 적중했다. 투자금을 회수하고도 이문이 남았던 것이다. "반짝이는 아이디어가 넘쳐나는 내가 아는 최고의 예술가인 친구들도 있다. 하지만 나를 창업인으로 만들어주는 건 아이디어를 현실로 만드는 능력이다. 많은 사람들을 위해 물건을 만들고, 하나의 산업을 이끌어내고, 사람들을 고용할 방법을 고민한다."

2018년 말 출시 예정인 마리화나가 든 간식거리도 빼놓을 수 없다. "고민할 것도 없었다." 미국에서 가장 빨리 성장 중인 산업에 진출할 계획을 두고 그녀가 말했다. 마리화나가 긴장을 푸는 수단이자 처방의약품의 대안이라고 생각하는 마얀은 아름다운 것을 좋아하는 고객층에 어필하리라 믿는다. "평소 유기농 식품을 사먹는 사람들에게 맞춘 상품을 만들고 싶다. 마약 파티에 나올 법한 싸구려 제품을 꺼리고 내 뱃속에 무엇을 집어넣고 있는지 궁금해하는 사람들 말이다."

특이하고 강렬한 색으로 둘러싸인 마얀의 세상은 즐겁다. 사탕공예라는 일과 잘 어울리는 그녀의 달콤한 성격을, 이색 아이디어를 벤처기업으로 탈바꿈시키는 재주가 뒷받침하고 있다. 마얀은 단맛과 성공이 함께 간다는 증거로 마사 스튜어트의 1인 제국을 꼽는다. "마사 스튜어트를 직접 만나보고 그녀의 잡지에 등장하기도 했다. 강인하게 행동하고 자신이 원하는 것을 이루면서도 좋은 모습을 잃지 않는 사람을 존경한다."

마야는 가족과 함께 캐나다로 이민하기 전 이스라엘 북부의 키부츠에서 살았다. <스위트 자바>는 어린 시절 부엌에서 할아버지를 돕던 기억에서 따온 이름이다. 자바는 히브리어로 '할아버지'다.

"강인하게 행동하고 자신이 원하는 것을 이루면서도
좋은 모습을 잃지 않는 사람을 존경한다."

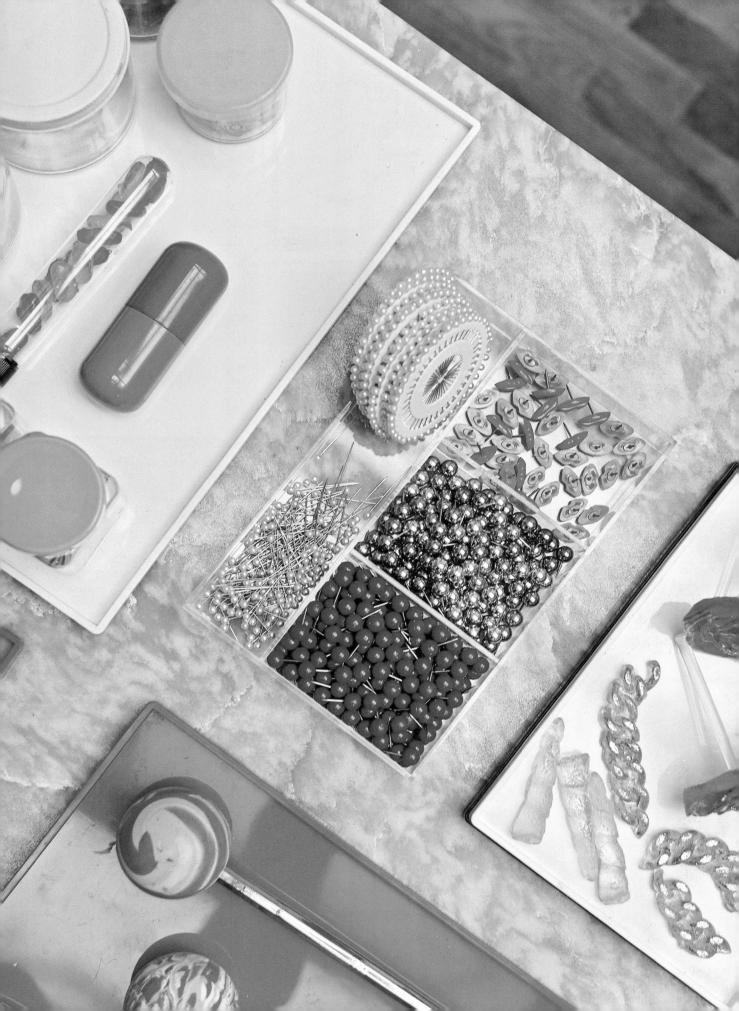

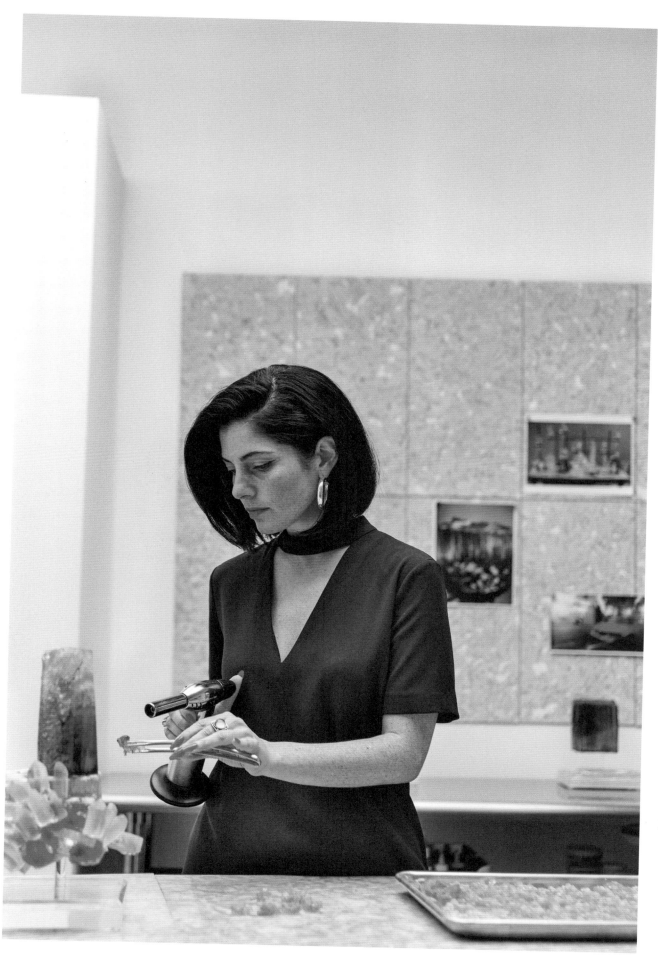

2016년, 마얀은 휘트니 미술관을 위한 사탕공예
라인을 선보이는 한편 '아트 바젤 마이애미 비치'에
사탕공예 설치작품을 출품했다.

2:

The Power of Partnership

파트너십의 힘

융합 혹은 갈등을 통해, 한 회사를 꾸려나가는 두 사람의 이야기.

Britt Moran & Emiliano Salci 브릿 모런 & 에밀리아노 살치

단순과 절제가 큰 기치인 디자인 업계에서, <디모레 스튜디오>의 디자이너 브릿 모런(옆, 왼쪽)과 에밀리아노 살치는 탐미의 깃발을 흔들고 있다. "색, 소재, 각기 다른 시대에 만들어진 가구 등으로 새로운 분위기를 완성하도록 고객을 극한까지 설득한다."

2003년 밀라노에서 창업한 이래, <디모레 스튜디오>는 펜디, 볼리올리, 레스토랑 경영인 티에리 코스테스, 호텔리어 이안 슈레이거 등 세계에서 가장 시크한 사람들을 고객으로 거느리고 있다. "이탈리아어로 '디모레'란 '머무는 곳'이라는 의미인데, 귀족적 뿌리를 간직한 옛 저택의 이미지가 떠오르는 단어로서 약간의 향수를 풍긴다." 모런이 말했다.

역사적 시각과 현대적 해석이 조화를 이루는 두 사람의 디자인에 대한 접근법은 각 프로젝트의 스토리를 이끌어갈 가상의 인물을 정하는 데서부터 시작된다. 둘은 2015년, 테킬라와 마리아치 음악으로 유명한 멕시코 서부의 도시 과달라하라에서 1940년대의 식민 시대 저택을 <카사 파예트>라는 레트로 풍의 호텔로 바꿔놓았다. 작업하면서 모런과 살치는 줄곧 포르투갈과 브라질 출신의 삼바 가수 카르멘 미란다를 상상했다. "옷가지가 가득 든 트렁크를 들고 호텔에 도착해 파티오에서 밤늦게까지 노래를 부르고 다음 날 오후 느지막이 수영장 가에서 아침을 먹는 그녀의 모습을 떠올렸다."

현란한 프린트가 돋보이는 유럽풍 화려한 옷차림의 살치는 '미친 천재' 역할을 하고, 보다 온건한 옷을 걸친 모런은 '고객에게 프로젝트를 제대로 진행시키리라는 믿음을 심어주는 존재'다. 음양처럼 정반대인 두 사람의 협력을 이끌어내는 것은 둘 모두 지닌 근면함이다. "우리는 직접 움직인다. 그거야말로 고객이 우리에게 기대하는 바다. 내가 원하는 방향으로 프로젝트를 이끌어가려면 아주 부

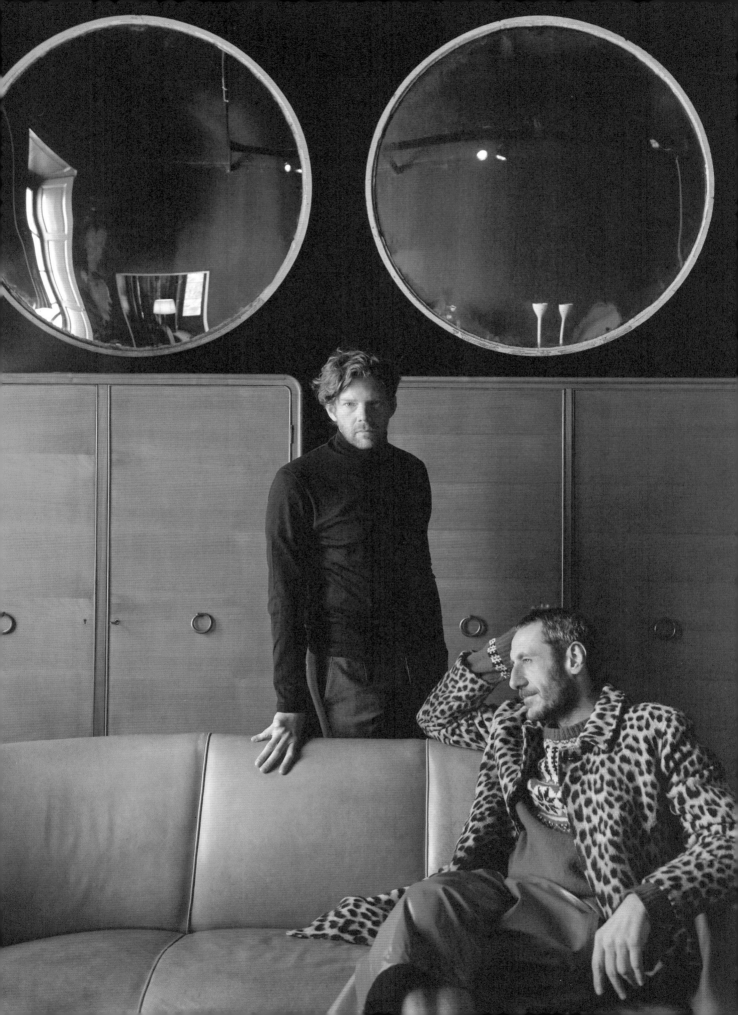

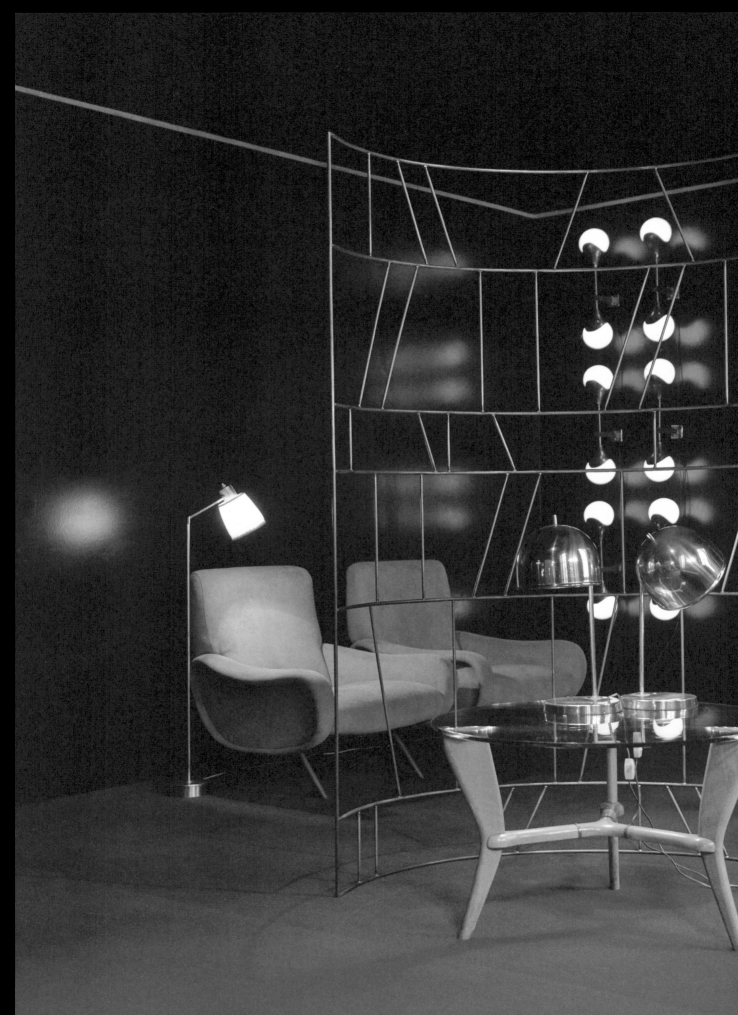

둥지에 잡동사니를 모으는 까치를 닮은 <디모레
스튜디오>에는 파격적인 디자인 작품이 모여 있다
옆: <아틀리에 리크탄>의 한스 베르크스트롬이
디자인한 플로어램프가 <아르플렉스>의 마르코
자누소가 만든 안락의자 두 개, 이탈리아의 빈티지 커피
테이블 옆에 놓여 있다.

지런하고 꼼꼼해야 한다." 모런의 말마따나 밀라노의 집에서 '옛날 옛적부터' 함께 살아왔으므로 두 사람은 사업 파트너일뿐더러 동거인이기도 하다. 벅찬 업무량과 업계 특유의 다양한 사교 행사 탓에 두 사람은 깨어 있는 시간을 대부분 함께 보낸다. 그럼에도 둘은 플라토닉한 사이로 남아 있다.

"나도 묘한 관계라고는 생각한다. 하지만 모든 걸 해내려면 그렇게 할 수밖에 없다. 아침에 이런저런 일에 대해 이야기를 나누고, 함께 점심을 먹고, 저녁도 같이 든다." 모런이 말했다. "우리 삶은 일을 중심으로 돌아간다. 일을 사랑하기 때문에 쉬지 않고 작업한다. 사무실에서 일하고, 당연한 듯 집에 일거리를 가져간다." 살치의 이야기다.

모든 밀접한 관계가 그렇듯 마찰도 있다. 특히 업계 특유의 빠듯한 마감 때에는 서로 부딪칠 수밖에 없다. 모런과 살치의 비결은 터놓고 이야기를 하는 것이다. "우리 회사 사람들의 팀워크는 거의 가족을 방불케 한다. 가족이 으레 그렇듯 고함 소리가 오갈 때도 있지만, 곧 화해하고 한잔하러 간다." 모런이 말했다. 모런은 명성을 얻을수록 독특한 친밀감으로 엮인 둘의 파트너십이 편안하고 든든한 바탕이 되어준다고 털어놓았다. "지금 서로 아이디어를 주고받을 수 있는 누군가가 있어서 정말 행복하다. 혼자였다면 정말 힘들었을 테니까."

살치와 모런은 고객사와 프로젝트를 진행하고 국제
페어에 참가하는 외에, 자체 패브릭과 가구디자인
브랜드도 운영한다.

두 사람은 프로젝트마다 스토리를 이끌어갈
가상의 인물을 만들어낸다. 일단 캐릭터가
정해지면 상상의 세계를 시각적으로 그려내기
위해 무드보드를 만든다.

"우리 회사 사람들은 가족을 방불케 한다.
가족이 으레 그렇듯 고함 소리가 오갈 때도 있지만, 곧 화해하고 한잔하러 간다."

옆: <디모레 스튜디오>에서 제작한 소파와 안락의자가
지오 폰티, 이코 파리시의 작품과 함께 놓여 있다.

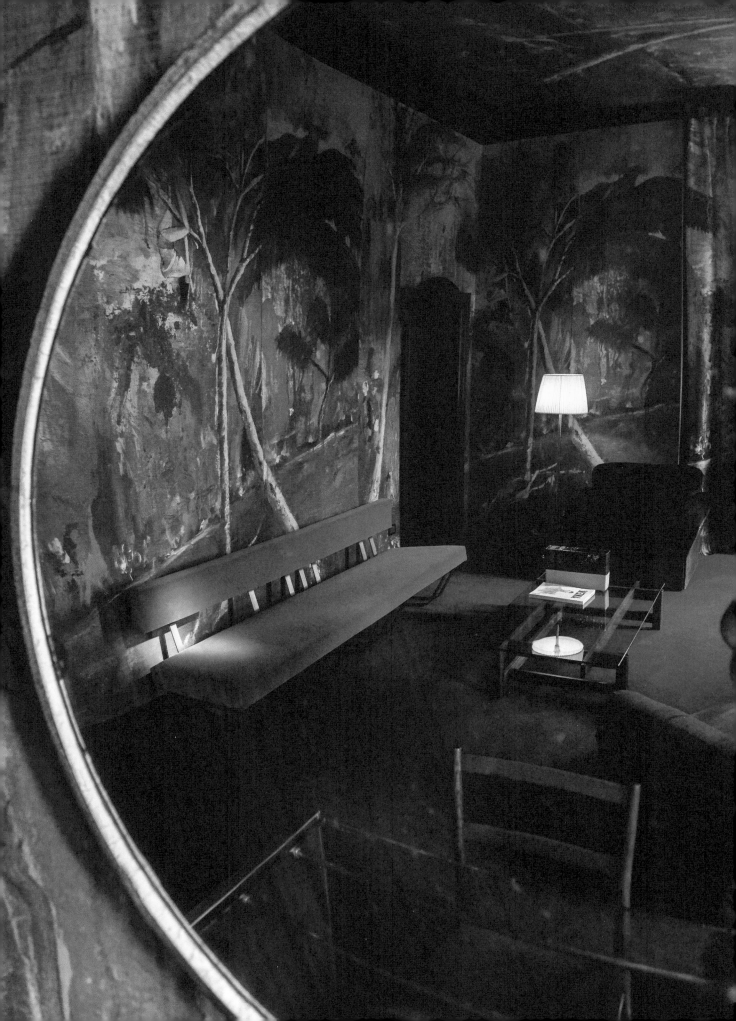

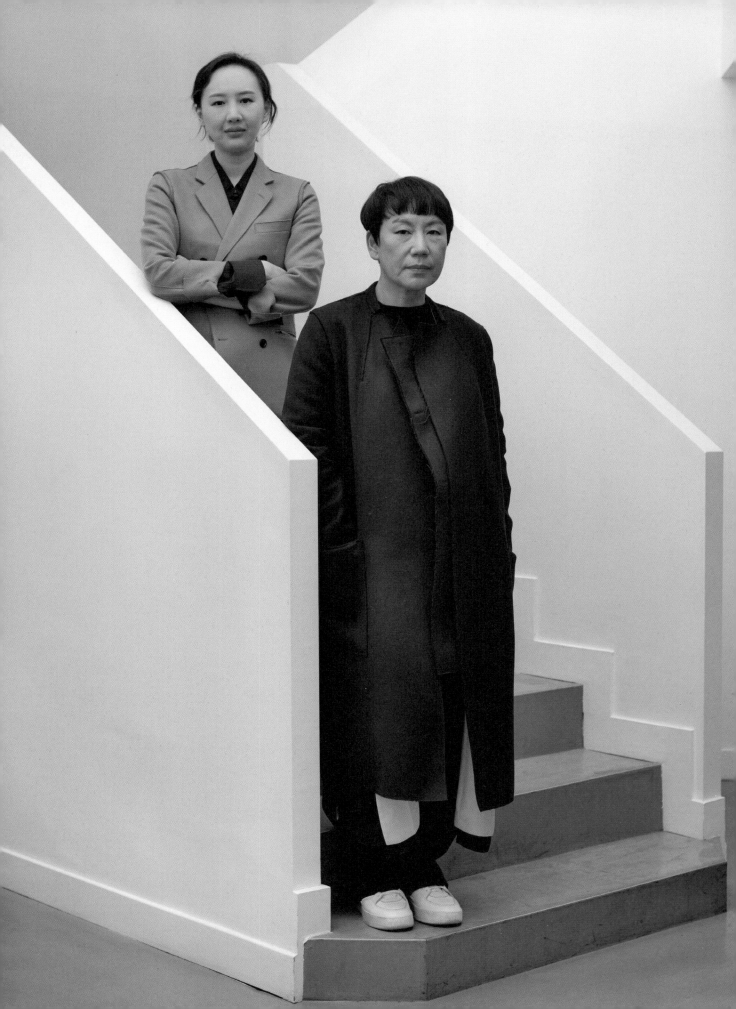

PROFESSION:
FASHION DESIGNERS

BUSINESS NAME:
WOOYOUNGMI

LOCATION:
PARIS, FRANCE

ESTABLISHED:
2002

Woo Youngmi & Katie Chung 우영미 & 케이티 정

"한국 남성이 더 스타일리시하고 우아한 옷을 입었으면 했다." 우영미(옆, 오른쪽)이 1988년 세운 남성복 브랜드 <솔리드 옴므>의 탄생을 회상했다. 그로부터 30여 년이 흐른 지금, 자국민을 멋지게 바꿔놓겠다는 우영미의 갈망에서 시작했던 회사는 이제 국제적 브랜드가 되었다. <솔리드 옴므>와 좀 더 가격대가 높은 럭셔리 브랜드 <우영미>는 이제 유럽, 중동, 북미의 매장에서도 볼 수 있다.

깔끔한 픽시컷에 짙은색 오버코트를 두르고 대한민국 패션의 최전방에 서 있는 우영미는 이제 '마담 우'라 불린다. 그러나 그녀는 참혹했던 한국전쟁의 상흔이 남아 있던, 디자인은 불필요한 사치로 치부되던 폐쇄적이고 보수적인 사회에서 자란 어린 시절을 기억하고 있다.

"예술적 성향을 지닌 부모님 슬하에서 자란 것은 행운이었다." 건축가였던 아버지와 피아노 교사였던 어머니를 두고 우영미가 말했다. 수입 패션지와 아트북의 페이지 너머로 우영미는 더 큰 세상을 보았다. 자택도 다른 집들과는 다른 특이한 모습이었다. "당시 한국에서는 단순한 상자 구조의 천편일률적인 집이 대부분이었지만 아버지가 지은 집은 독특한 오각형이었다. 빈티지 나무 테이블 위의 아름다운 꽃병에 꽂힌 꽃이 기억난다. 아버지가 목욕가운을 입고 담배를 문 채 신문을 읽던 모습도."

1978년, 우영미는 패션을 배우기 위해 서울의 성균관대학교에 입학했다. 5년 뒤, 그녀는 한국 대표로 오사카의 패션 콘테스트에 출전해서 수상의 영광을 안았다. 잠시 여성복 디자인에 손댔지만 여성복과 자신은 잘 맞지 않는다는 기존의 생각을 확인했다. "당시 여성복은 케케묵은 스타일에 제한된 디자인을 할 수밖에 없었다. 내 취향이 딱히 여성적이지 않다는 걸 깨달았다. 남성복의 좀 더 절제된 디테일이 더 마음 편했다."

<솔리드 옴므>는 대한민국이 올림픽을 유치했던 해인 1988년 첫발을 내디뎠다. 뛰어난 테일러링에 현대적이고, 유럽 디자인에서 영감받은 선구적 미감은 새로이 부유층으로 떠오른 한국 남성이 급증하던 시대와 잘 맞아떨어졌다. 회사는 1년 만에 부채를 청산했다. 그 뒤로 10여 년간 우영미의 브랜드는 한국의 주요 백

화점에 진출했고 가장 사랑받는 남성복 브랜드의 반열에 올랐다. "<솔리드 옴므>는 엄청난 경제 발전의 파도를 탔다." 우영미는 사업 초창기의 하늘 높은 줄 모르던 성장을 두고 말했다.

대한민국이 국제무대에서 경제적 영향력을 쌓아가면서, 우영미의 꿈 또한 세계적으로 커졌다. "한국 밖의, 더 많은 남성을 위한 옷을 디자인하고 유럽 시장의 시험대에 오르고 싶었다." 지금까지와는 다른 고객층을 염두에 두고, 그녀는 2002년 파리 패션위크에서 세컨드 브랜드 <우영미>를 선보였다. "<우영미>는 보다 크리에이티브한 남성에 대한 내 비전을 보여준다. 뛰어난 퀄리티와 엄밀하고 혁신적인 테일러링을 강조한다. 또한 파리에 디자인 스튜디오를 두고 있어서 유럽에서 영향을 받은 요소를 한 걸음 더 발전시켰다."

'17 F/W 컬렉션에서 우영미는 빅토리아 시대의 극작가 겸 탐미주의자 오스카 와일드에 눈을 돌렸다. 풍부한 러플 깃을 단 셔츠, 오버사이즈 코트, 청회색 벨벳 팬츠는 세련미를 자아냈다. 미니멀리즘 중심이었던 본디 경향을 넘어 브랜드의 레퍼토리를 확장하려는 시도였다. 이 같은 진화는 우영미의 딸 케이티 정이 브랜드의 공동 크리에이티브 디렉터로 활동하기 시작한 데서 얼마간 이유를 찾을 수 있다. "케이티는 두 브랜드에 신선한 바람을 불어넣었다."

두려움 없이 급변하는 상황에 적응해온 우영미는 언제나 당대의 시대정신을 담아냈다. 지난 수십 년간, 그녀의 브랜드는 개인적 성공의 증거가 되었을 뿐 아니라 대한민국이 패션의 불모지에서 국제적으로 인정받는 스타일 바로미터로 변신하는 과정에도 큰 역할을 했다. "남성복을 디자인하는 여성으로서 한계를 느낀 적은 없다." 자기 이름을 건 회사를 차리겠다는 최초의 대담한 결정을 두고 그녀가 말했다. 새싹 창업인에게 보내는 그녀의 조언은 간단하다. "진정성을 추구하고, 나의 핵심 가치에 초점을 맞추고, 끈기 있게 일할 것."

아래: 케이티(오른쪽)는 어머니와 함께 공동 크리에이티브 디렉터로 활동하기 전 브랜드의 아트 디렉터로 일했고, 여러 예술인과 함께 광고 캠페인을 진행하기도 했다.

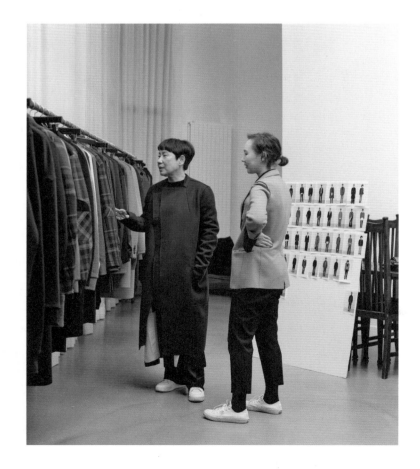

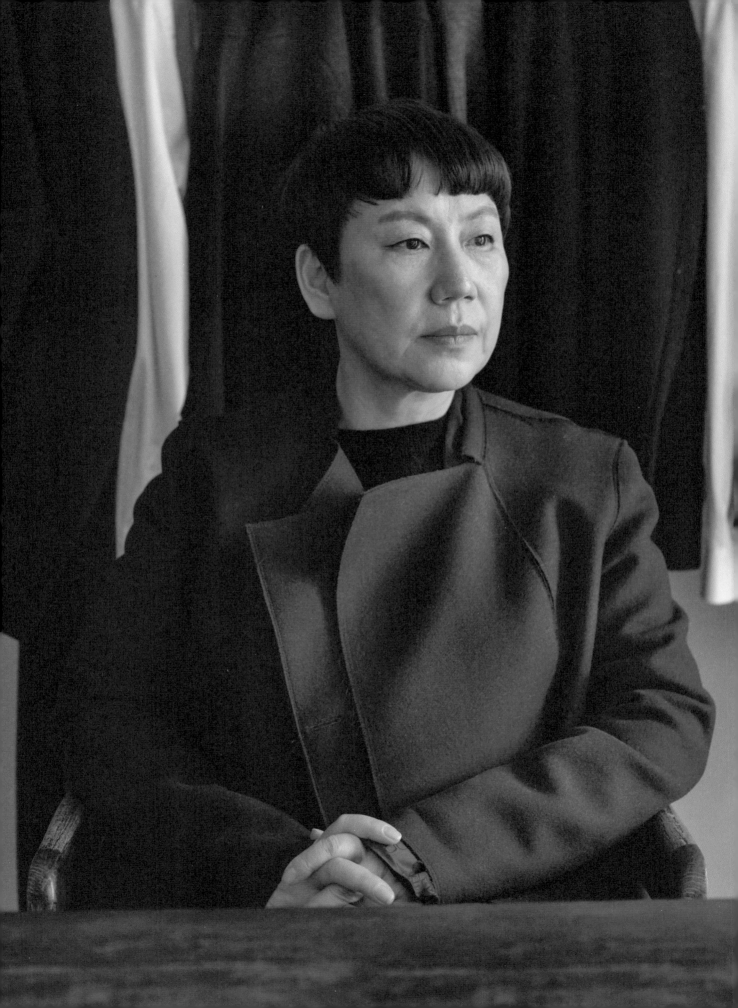

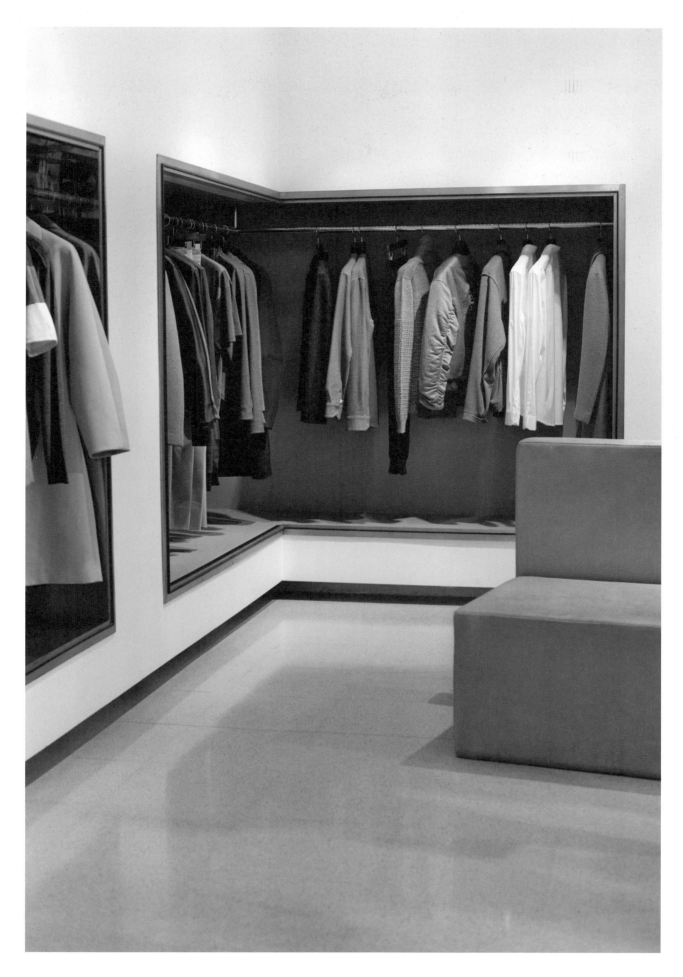

옆: 파리와 서울에 있는 플래그십 매장에서는
문구용품, 소품, 바웨어 등의 제품도 선보인다

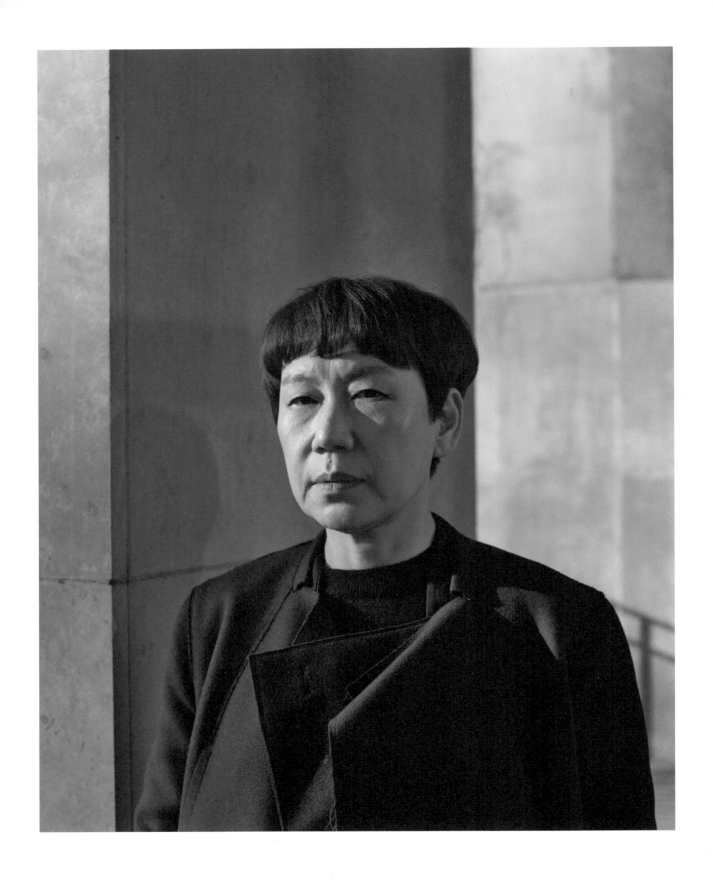

우영미는 『뉴욕타임스』와의 인터뷰에서 자신의
디자인을 입을 남성을 떠올릴 때, 영감을 주는 뮤즈는
대한민국의 배우 강동원이라고 밝힌 바 있다. 이후
강동원은 파리의 우영미 쇼에 섰다.

2014년 온라인 유통 사이트 <미스터 포터>와
성공적으로 협력한 뒤, 우영미는 「비즈니스 오브
패션」에 '글로벌 패션을 이끄는 올해의 인물 500인'
으로 꼽혔다.

Rashid & Ahmed Bin Shabib 라시드 & 아메드 빈 샤비브

라시드 빈 샤비브(옆, 왼쪽)는 두바이에서 쌍둥이 동생 아메드와 함께 펴내는 격월지 『브라운북』의 사무실에 앉아 있었다. 흰 토베 밖으로 비어져 나온 검은 고수머리에 칸두라 차림의 라시드는 늠름했다. 국제적인 교육을 받고 박식하기 이를 데 없는 그에게는 에미레이트의 전통 복장도 슬림한 바지, 올빼미 안경과 다름없이 잘 어울린다. 라시드는 중동과 북아프리카가 전통과 아름다움이 흘러넘치는 땅이라 믿어 의심치 않는다. 그럼에도 뉴스를 켜면 언제나 똑같은 이야기가 흘러나온다. 죽음, 파괴, 어둠, 무거운 소식. 온갖 부정적인 이야기에 휩쓸리지 않기란 어렵다.

"뉴스를 읽고, 그 소식이 확대 재생산되어 결국 정설처럼 굳어지는 것을 자주 본다. 마치 메아리처럼 퍼져나간다." 라시드는 중동에 대한 언론의 근시안적 묘사를 두고 말했다. "종교, 톨레랑스, 다른 가치관 존중 등의 주제에 대해 귀에 못이 박힐 만큼 듣는다. 그것도 물론 중요하겠지만, 우리가 소리 높여 논할 문제는 아니라고 본다. 우리가 맡은 역할은 중동의 진보적이고 긍정적인 측면을 보여주는 것이다."

빈 샤비브 형제가 만든 10여 년 역사의 잡지, 『브라운북』은 세간에 잘 알려져 있지 않고 다른 언론이 무시해버리는 중동의 면면을 보여주겠다는 바람에서 태어났다. 아랍 에미리트에서 나고 자란 형제는 도시와 사회의 진화에 대한 학문적 호기심을 길러준 사람으로 할아버지를 꼽는다. 할아버지는 기업인 출신으로 교통 및 사회기간산업부의 장관이 된 인물이다. 홀로 형제를 키워낸 어머니도 롤모델이었다("어머니는 무척이나 진보, 개방, 혁신적인 분이다."라시드가 말했다). 중동과 북아프리카의 도시 가이드를 표방하며, 레바논의 귀족에서 요르단의 기상캐스터에 이르기까지 다양한 인물을 다루고 현지의 현대적 정체성을 드러내 보이는 『브라운북』을 펼쳐보면 둘의 관심사와 가치관의 만남을 엿볼 수 있다.

2006년, 형제는 『브라운북』을 창간했다. 탄탄한 잡지사도 혼란스러운 경제 상황 탓에 무너져가고 있었던 것을 감안하면 대담한 시도였다. 사실 그들이 결단을 내린 것은 지극히 현실적인 이유 때문이었다. 라시드는 잡지야말로 자신의 관점을 펼칠 가장 실용적인 수단이라 여겼던 것이다. "잡지는 여전히 특정 주제를 엮고 쌓아나갈 수 있는 가장 진보적인 매체다. 우리가 지금까지 살아남은 유

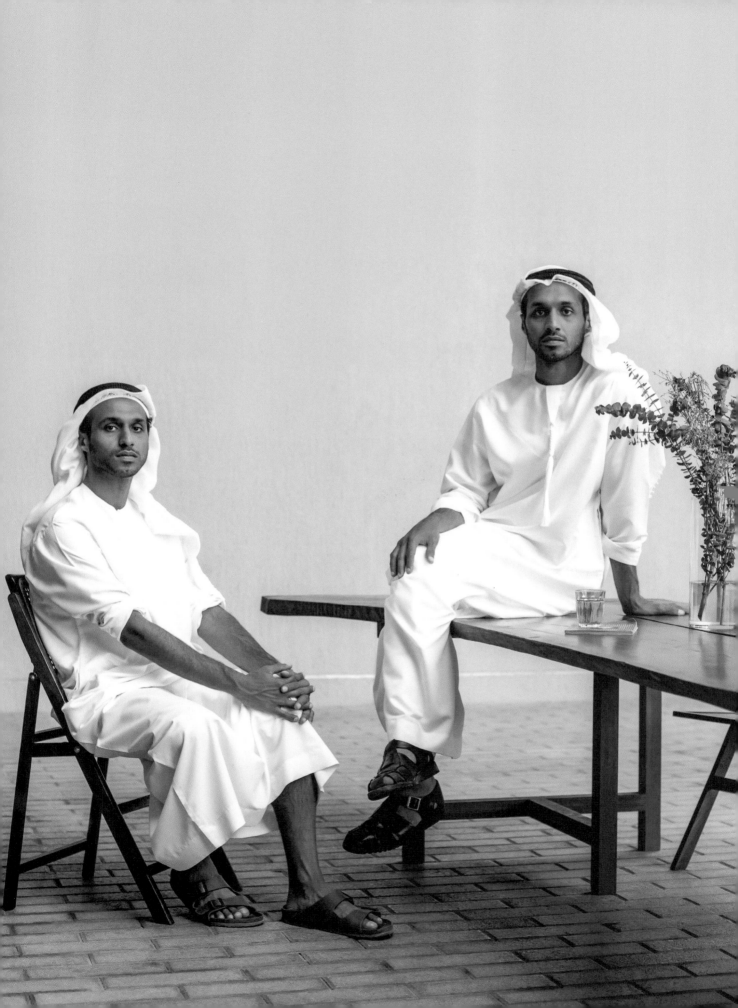

일한 이유는 잡지를 공익사업이라 생각하기 때문이 아닐까 한다."

　　말만 꺼내도 정치 소용돌이에 휘말릴 수 있는 팔레스타인 등의 복잡미묘한 주제를 다룰 때에도, 빈 샤비브 형제는 조심스레 중도 성향을 유지한다. 다른 국가처럼 대놓고 서로를 비난하는 것은 걸프 지대의 미묘한 사회 예절에 비추어 볼 때 비생산적이기 때문이다. 『브라운북』의 성공은 이처럼 중동의 문화적 에티켓을 이해하고 접근하며, 다른 중동 국가에서 효과가 증명된 사례를 자국 발전의 추진력으로 삼도록 영감을 주는 긍정적 스토리 덕분이라고 형제는 생각한다. "'죄다 틀렸군'이라고 말하는 대신, '이 부분은 잘 되고 있군'이라고 말한다." 라시드가 말했다.

　　빈 샤비브 형제는 『브라운북』을 비롯하여 출판, 전시, 도시개발 프로젝트 등의 여러 형태로 소위 '문화 엔지니어링'을 추구하고 있다. 형제는 시민공간의 중요성을 절감하고 『브라운북』이 창간될 즈음 최초의 건축 프로젝트를 맡았다. 『뉴욕타임스』가 한때 '화려함의 불편한 뒷면'이라 폄하했던 두바이의 공업지역인 알 쿠오즈에 위치한 못 공장의 용도를 변경하여 개축한 것이다. 창고는 '셸터'라 불리는 공동작업 캠퍼스로 변신했다. 중소기업주를 한데 모으는 것이 목표였다. 두바이의 창업인과 프리랜서는 임대료가 없는 데다 인맥을 쌓을 행사가 정기적으로 열리고 편안하면서도 개방적으로 설계된 '셸터'의 책상 앞으로 속속 모여들었다. 사실 이 프로젝트의 더 심오한 목표는 새로운 공동체의 싹을 틔우겠다는 것이었다.

　　"(물리적 공간이든 아니든 간에) 모두가 한동네 사람들처럼 모일 장을 만드는 것이 관심사다." 아메드가 도심의 녹지인 알 카잔 캐딜락 파크에서 했던 최근 프로젝트를 예로 들며 말했다. 형제는 이곳에 『브라운북』이 기획한 책들을 소장한 무료 공공도서관을 세웠다. 이번에도 목표는 사람들의 의미 깊은 상호활동이다. 두바이 곳곳에 솟아 있는 쇼핑몰이 아닌 다른 공간에서 사람들 간의 교감이 싹텄으면 하는 것이 아메드의 바람이다. "생산적인 사회 경험을 할 수 있는 공간에서 모이면 사람들은 서로 교감한다. 단순히 소비욕을 채우는 것이 아니라 서로 만나고, 워크숍을 하고, 시장을 세우고, 다른 많은 일들을 할 수 있는 것이다."

　　중동을 수식할 때 '개방성'과 '희망' 등의 단어가 쓰인 적은 많지 않다. 하지만 그건 서구 언론이 응당 보아야 할 것을 간과했기 때문이기도 하다. 발전과 전통의 균형을 맞추려고 애쓰면서, 라시드와 아메드 형제는 쉬운 답을 내려 들지 않고 자신이 뿌리 박은 지역의 복잡한 면면을 고스란히 기록한다. 손쉬운 해답은 없다는 것을 알기 때문이다. 라시드가 말했다. 『브라운북』을 비롯, 우리가 하는 프로젝트는 중동의 정체성을 세계에 알리는 것이 목표다. 다른 모든 지역도 자신의 정체성을 계속 홍보하고 있잖은가. 이는 우리 안의 정체성을 되새기는 데도 도움이 된다."

라시드와 아메드는 도시계획전문가를 자처하며 자체 건축가를 고용해서 두바이 전역의 건축 프로젝트에 참여하고 있다. 형제의 첫 프로젝트, '셸터'는 2010년 아가 칸 건축상 후보에 올랐다.

　　　　'죄다 틀렸군'이라고 말하는 대신, '이 부분은 잘 되고 있군'이라고 말한다."

『브라운북』은 예전에 빈 샤비브 형제가 창업,
운영하던 인터넷 유통 벤처기업 <브라운 백>의
보조매체로 첫발을 내디뎠다.

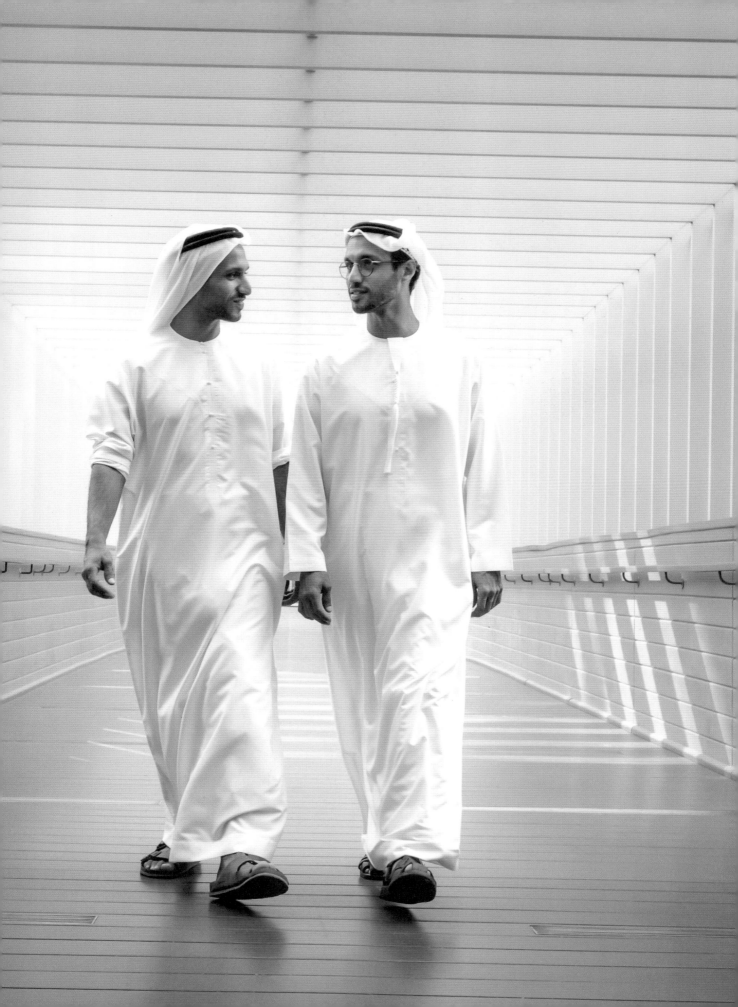

『브라운북』의 역사는 이제 10여 년을 넘어섰다.
두바이의 사무실에는 뭄바이의 건축디자인 스튜디오
<케이스 디자인>에서 맞춤 제작한 가구가 놓여 있다.

146

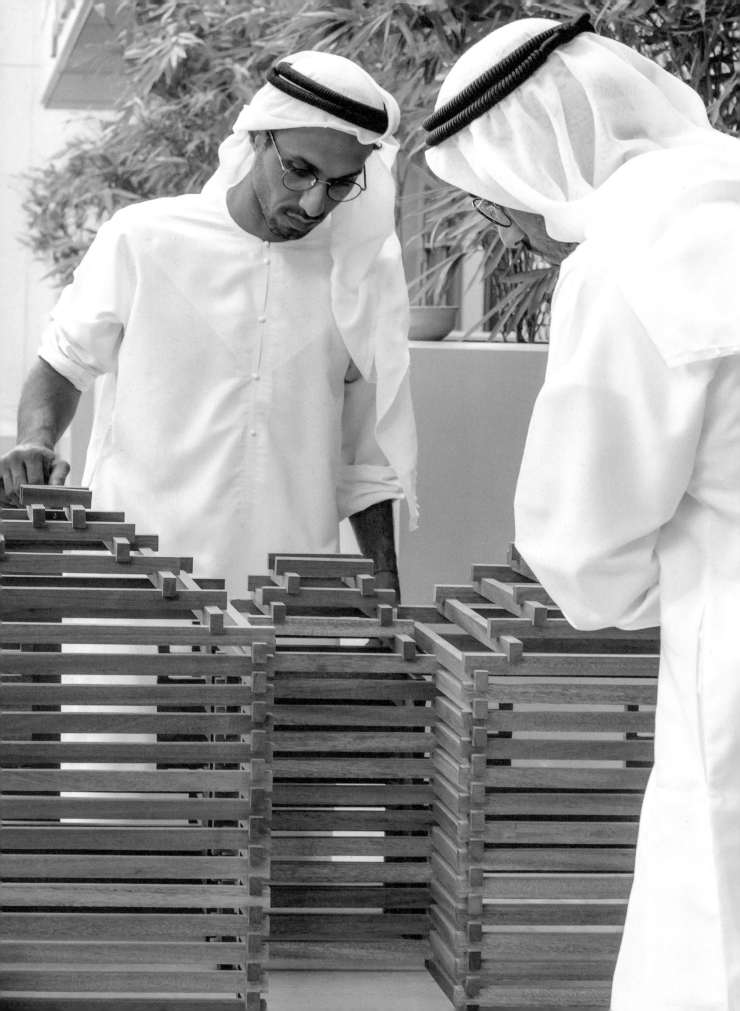

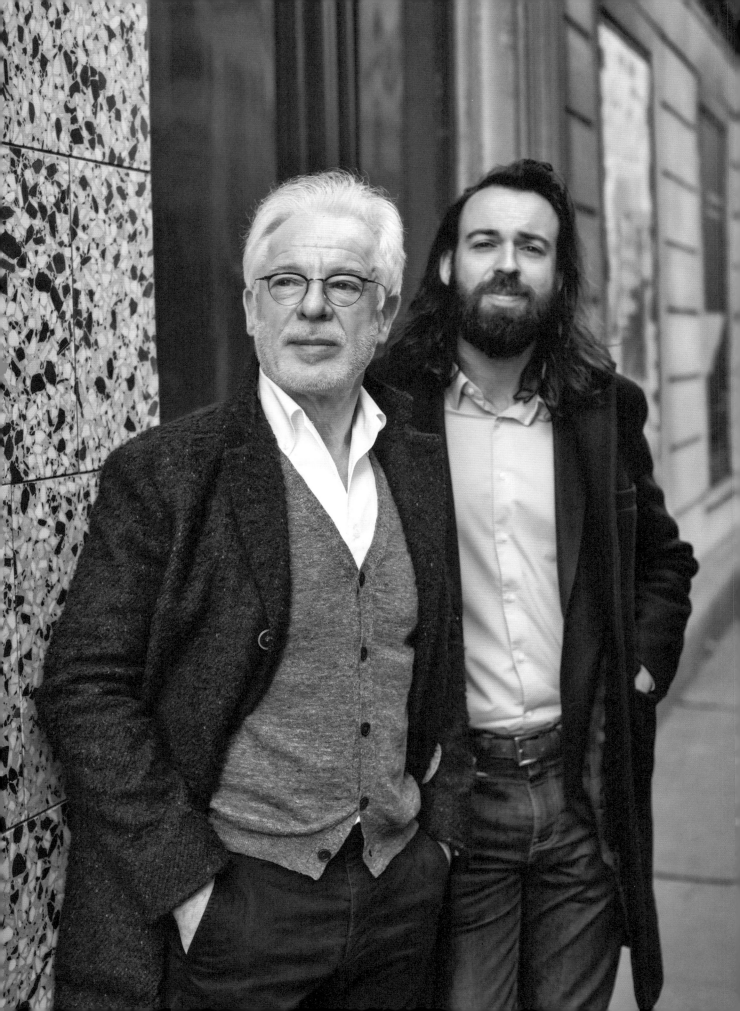

PROFESSION:
GALLERISTS

BUSINESS NAME:
GALLERY YVES GASTOU

LOCATION:
PARIS, FRANCE

ESTABLISHED:
1986

Yves & Victor Gastou

이브 & 빅토르 가스토

"창업인은 모험가들이다." 아버지 이브 가스토와 함께 파리의 시크한 공예미술디자인 갤러리를 운영하는 빅토르 가스토(옆, 오른쪽)는 말한다. "창업인은 독창성 여부에 상관없이 뭔가를 만들어내는 능력이 있다는 의미에서 창의적이다." 빅토르에 따르면 창업인으로 활동하려면 (의도적으로) 비이성적인 태도와 열정이 필요하다. "일종의 태평함이랄까. 큰돈을 벌었다가, 완전히 망했다가, 다시 바닥에서부터 시작할 수 있는 창업인을 높이 평가하는 편이다." 그가 파산한 회사를 되살리는 능력이 뛰어났던 프랑스의 기업인 베르나르 타피를 예로 들었다.

빅토르는 경제학과 국제정치학을 전공한 뒤 10여 년간 가업을 이어왔다. "가족과 함께 일하면 일반적인 가족과는 달라진다. 동업자이자 친구가 되고, 다층적인 관계를 쌓고, 비밀 따위 없다." 부자는 고객층에 맞는 성향과 취향을 효율적으로 나누면서 서로를 보완한다. 두 사람의 세대차이는 회사의 자산이다. 사업에 대한 이브의 전통적 시각과 빅토르의 현대적 시각이 균형을 이루기 때문이다. "아버지는 작품을 찾을 때 전화기를 들지만, 나는 노트북을 꺼낸다." 빅토르가 덧붙였다.

이브는 젊은 시절 이탈리아를 돌아보고 지오 폰티, 카를로 몰리노, 카를로 스카르파 등의 디자이너를 발견하면서 아르누보와 아르데코에 관심을 키워나갔다. 이후 수년간 파리의 벼룩시장에서 디자인 제품을 판매하던 이브는 저명한 에콜데보자르 국립예술학교 옆, 보나파르트 가 12번지에 꿈꿔오던 갤러리를 열었다.

생제르맹데프레 지구는 예술품상과 열렬한 수집가의 세계적 명소다. 이브는 강렬한 색을 사용하고 저렴한 소재의 수준을 끌어올려 절찬받는 에토레 소트사스에게 자신의 이름을 딴 갤러리의 디자인을 의뢰했다. 그 일은 소트사스가 프랑스에서 진행한 최초의 건축 프로젝트였고, 세계적으로도 초기 프로젝트에 해당했다. 갤러리는 그 이래 필립 스탁, 론 아라드, 톰 딕슨, 쿠라마타 시로 등 모던의 아이콘과 여타 신진 디자이너의 작품을 선보였다.

시간이 흐르면서 판매자와 컬렉터의 성향은 모두 변했다. 고객이 프랑스를 떠나면서 가스토 부자는 최신 동향을 파악하고 고객과 정기적으로 접촉하기 위해 더 많은 국제 페어에 참가했다. 그러나 빅토르는 말한다. "파리에서 볼 수 있는 것을, 다른 곳에서는 볼 수 없다. 파리는 여전히 예술계에서 강력한 위치를 점하고 있다."

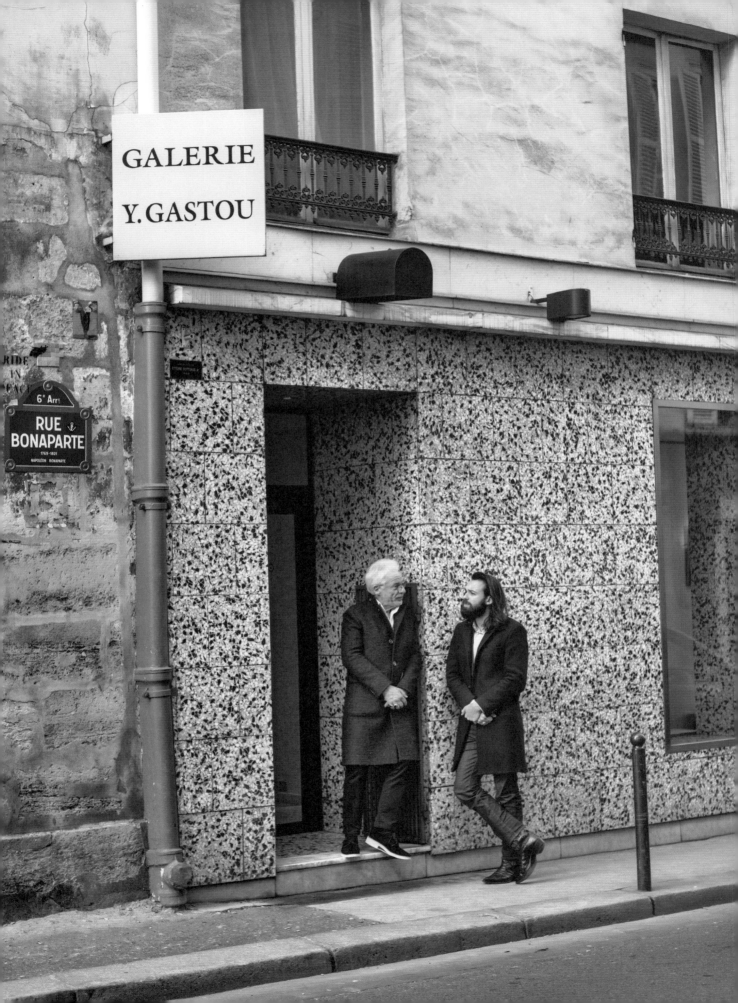

왼쪽 위: 2011년, 저자 델핀 앙투안은 이브의 삶,
그리고 '극적인 커리어와 색다른 취향'을 다룬
일러스트를 곁들인 단행본 「이브 가스토: 미래의
골동품상」을 썼다.

Alessandro D'Orazio
& Jannicke Kråkvik

알레산드로 도라치오 & 야니케 크라크비크

알레산드로 도라치오와 야니케 크라크비크는 사랑에 빠졌고, 한 지붕 아래 살기 시작했고, 오슬로에 크리에이티브 스튜디오 <크라크비크 & 도라치오>를 열었다. 모든 게 2004년 어느 파티에서 만난 지 일주일 만에 일어난 일이다. "그 뒤로 거의 하루 24시간 붙어 있다." 두 사람이 웃음을 터뜨리며 말했다.

알레산드로와 야니케 모두 인테리어 디자이너로서 커리어를 시작했다. 처음 만났을 당시 두 사람은 서로 힘을 합치면 좋겠다고 생각했다. 요즘은 실내디자인과 스타일링 프로젝트도 맡고 있지만 대부분의 노력을 유통 벤처사업에 쏟고 있다. 그들의 매장 <콜렉티드 바이>는 2013년 문을 열었고 덴마크의 디자인하우스 <프라마>와 협업한 작품을 포함, 두 사람이 좋아하는 실내 소품과 가구를 선보이고 있다.

북유럽의 인테리어 시장은 포화 상태지만, 야니케는 경쟁자에 대한 두려움에 흔들리지는 않는다. "다른 사람들이 하는 일에 지나치게 신경 쓰지 않으려 노력한다. 요즘은 인터넷과 소셜미디어 때문에 남들에 휩쓸리기 쉽다. 선을 긋고 남에게 시선을 두지 않는 게 중요하다. 그렇게 하면 스스로를 생각할 수 있고, 더 즐겁다."

대형 프로젝트를 진행할 때면 두 사람은 며칠간 인터넷에 접속하지 않고 시간을 보내며 조사를 한다("물론 이메일은 확인하지 않을 수 없다." 야니케가 한숨 쉬며 인정했다). <구글> 페이지를 여는 대신 둘은 여행을 떠나고, 책을 읽고, 박물관을 돌아보며 영감을 얻는다. 하지만 아이디어를 얻으려 다른 인테리어 프로젝트를 보는 경우는 거의 없다.

알레산드로와 야니케는 색을 경쾌하게 쓰는 것으로 잘 알려져 있다. 두 사람의 브랜드를 북유럽의 경쟁업체와 차별화해주는 특징이다. 알레산드로는 이탈리아 출신이어서 전형적인 북유럽 스타일과 다른 모습을 보여준다.

함께 사는 덕분에 알레산드로와 야니케는 매시간 일에 집중할 수 있다. 둘 다 재정과 운영 업무는 사무실에서 끝내는 게 중요하다고 힘주어 말했지만, 그 외에는 종일 일하는 삶을 즐기는 듯했다.

"일이 곧 삶이다. 하지만 일처럼 느끼지는 않는다. 잠들기 전, 아침에 일어난 뒤에도 일 이야기를 한다. 사생활과 직장생활의 경계선이 거의 없는 편이다. 때로 부정적인 영향을 미칠 수도 있는 문제지만, 우리는 너무나 행복하고 이런 일을 할 수 있어 행운이라 생각한다." 야니케가 말했다.

"종일 일 이야기를 하는 걸 두려워하면 안 된다. 그건 내 열정을 쏟을 곳을 찾았다는 증거니까." 알레산드로가 조언했다.

"예술, 역사, 디자인, 음악 등 다양한 책을 수집하고,
여행할 때면 언제나 최고의 서점을 찾아 헤맨다."
야니케가 스튜디오의 방대한 도서관을 두고 말했다.

위: 1984년 제작된 〈꼼데가르송〉 카탈로그는
영감의 원천이다. "우리는 정말 묘한 데서
아름다움과 영감을 찾아낸다." 야니케가 말했다.

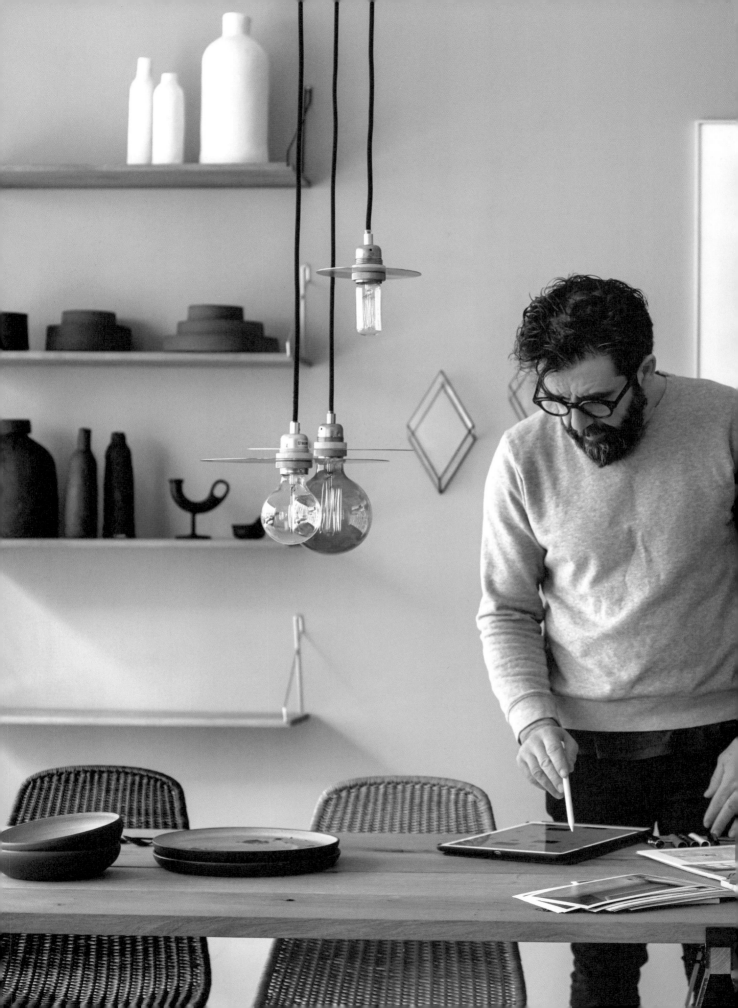

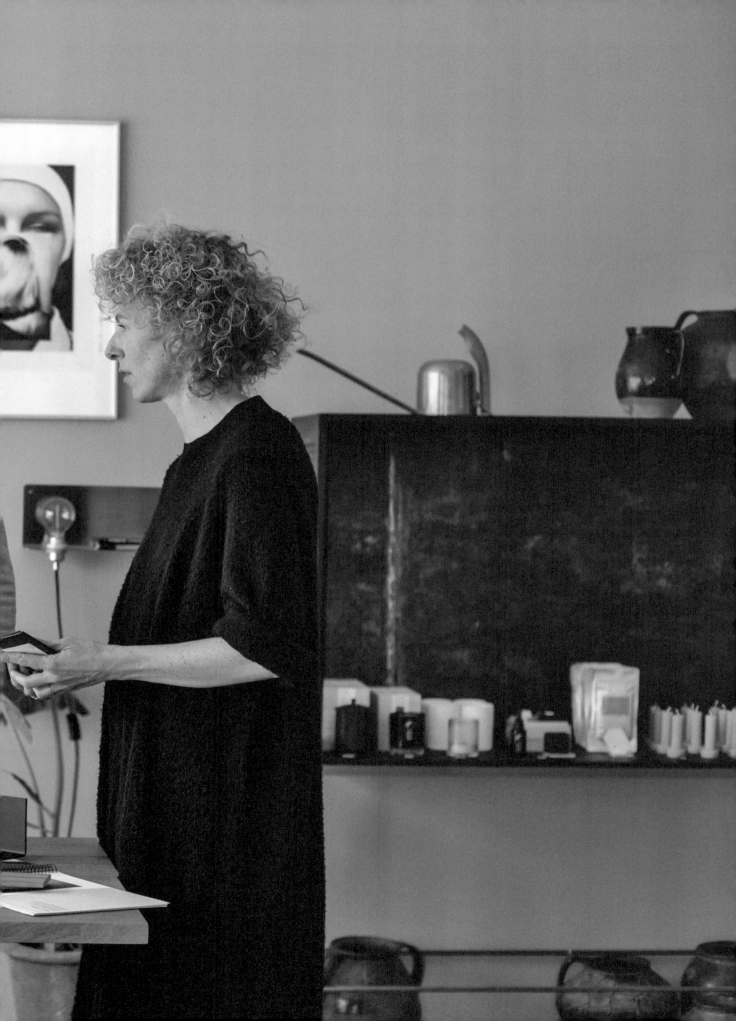

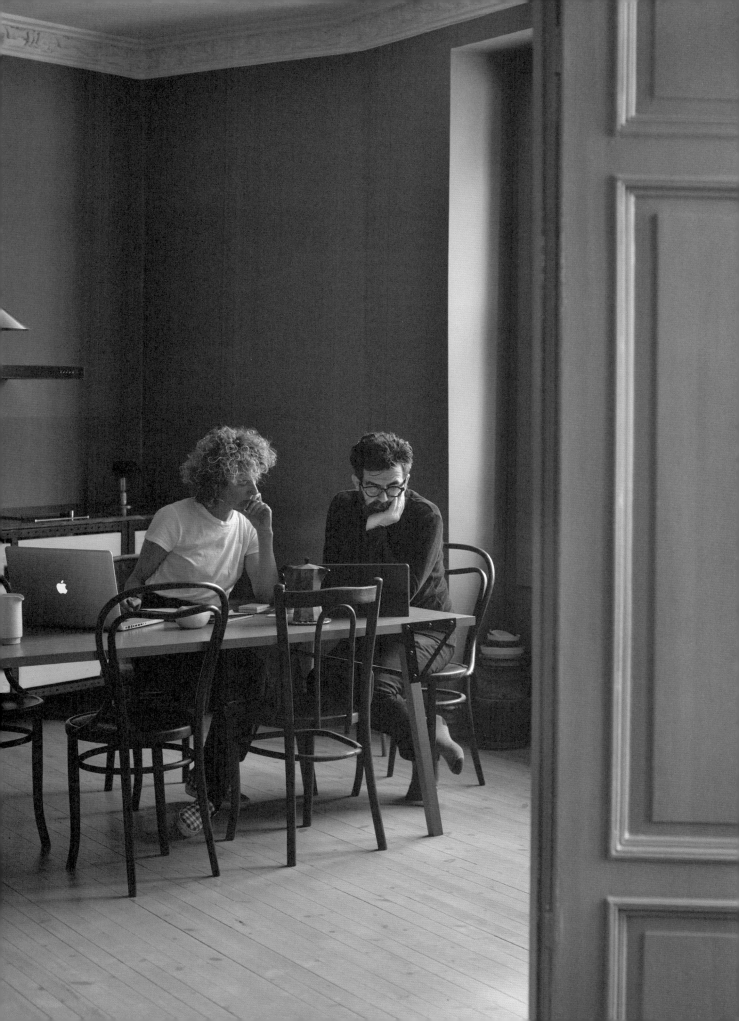

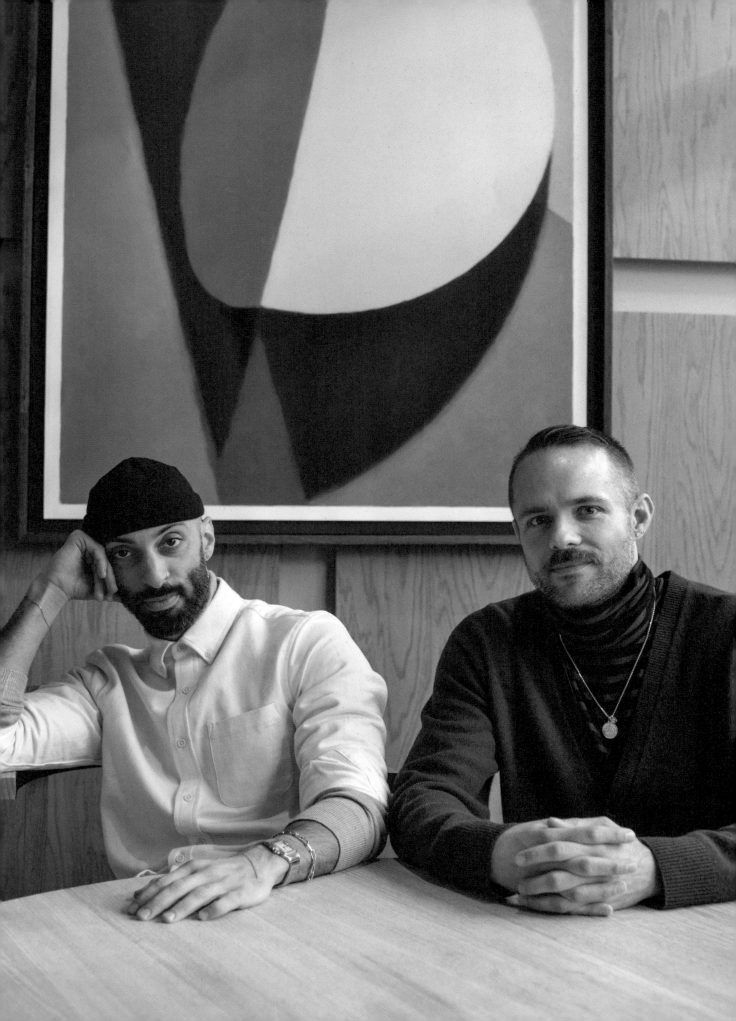

PROFESSION:
LIGHTING DESIGNERS

BUSINESS NAME:
APPARATUS

LOCATION:
NEW YORK, USA

ESTABLISHED:
2012

Jeremy Anderson & Gabriel Hendifar

제레미 앤더슨 & 가브리엘 헨디파

가브리엘 헨디파(왼쪽)과 제레미 앤더슨이 처음 조명디자인에 손을 댄 이유는 새 집에 딱 맞는 제품을 찾을 수 없었기 때문이었다. 수선이 취미라는 이 커플은 주말마다 벼룩시장을 뒤진 끝에, 결국 직접 만들기로 했다. "가브리엘은 아이디어로 가득한 사람이다. 나는 물건을 만드는 걸 좋아하는데, 이 친구가 전등을 몇 개 만들어보면 어떻겠느냐고 제안했다." 제레미가 말했다.

그 DIY 프로젝트가 정확히 언제 각광받는 디자인 스튜디오 <어패러터스>로 진화했는지에 대해서는 기억이 가물가물하지만, 아무튼 예상 밖의 일이었던 것은 확실하다. 2011년, 갤러리를 운영하는 친구가 그들이 디자인한 조명을 위탁매매 코너에 올려두었다. 어느 블로그가 그 내용을 실었고, 상하이의 어느 요식업 그룹이 전화로 제품을 주문했을 즈음, <어패러터스>는 이미 탄생한 뒤였다. 2012년, <어패러터스>는 뉴욕국제가구박람회(ICFF)에 참가했다. 두 사람은 로스앤젤레스에서 뉴욕으로 옮겨오고, 직장도 그만두고, 사업에 매진했다. "확실히 아드레날린 덕분에 일하고 있다." 가브리엘이 말했다.

조형미가 뛰어난 <어패러터스>의 조명을 한번 보면 이 브랜드가 그토록 단시간에 실내디자인계의 주목을 받은 까닭을 알 수 있다. 반들거리는 놋쇠, 묵직한 도자 체인, 무광 램피 등의 소재 덕분에 조명은 우아하고 매력적이다. 컬렉션에는 박수갈채가 절로 나는 제품도 있지만, 대부분의 제품은 그런 극적인 반응을 불러일으키지 않게끔 의도적으로 절제한 디자인이다. "생각하게 만드는 것과 지나치게 시선을 끌지 않는 것 사이의 경계선에 서 있다. 우리의 제품은 다른 디자이너가 공간을 머릿속에 그려볼 때 활용할 수 있는 요소 중 하나다." 가브리엘이 말했다.

현재 직원이 40여 명으로 불어난 데서도 알 수 있듯, 두 사람이 각기 지닌 지식은 <어패러터스>의 발전에 큰 역할을 했다. 제레미는 혼자서, 손수 하는 프로젝트를 좋아하고(창업 초기, 그는 모든 고정기구를 만들었다), 홍보 분야에서 경험을 쌓아 기업 인프라에 대해 잘 알고 있다. 가브리엘은 여성복 기업 <J메리>와 <라켈 알레그라>에서 일한 덕분에 아이디어를 성공적인 벤처기업으로 바꿔주는 요소가 무엇인지 알고 있다.

"재미없어 보일지도 모르지만 우리의 가장 큰 장점은 제품에 가격을 매기는 능력이다. 직원을 위해 다양한 복지를 제공한다거나 사업이 수익을 낸다거나 부

채가 없는 등 마법처럼 여겨지는 성공신화는… 결국 물건에 어느 정도의 가치가 있는지 정확히 계산하고 시장에 내놓을 방법을 찾아내는 능력으로 귀결된다. 자신이 믿는 것을 위해 싸우고, 자신이 보고 싶은 물건을 만들어야 한다. 뒤집어 말하면, 내가 만드는 물건을 세상이 원하는지 진지하게 생각해보아야 한다.” 가브리엘이 말했다.

사업이 커지면서, 두 사람은 서로의 애정 및 일적 관계를 조율하는 법을 터득했다. 일은 절대 사무실에서 끝나지 않는다. 가브리엘이 하루 중 가장 창의성을 발휘할 때는 제레미가 잠든 한밤중인 경우가 많다. “아침에 눈을 부비며 일어나면 가브리엘이 밤새 그린 온갖 스케치를 보여주곤 한다.” 제레미가 말했다.

“이제 상대가 지금 어떤 이야기를 하고 싶어 하는지 아닌지 읽어낼 수 있다. 싸움의 주제는 대개 아이디어보다는 일하는 방식의 차이에 대한 것이다. 사소하고 작은 행동 패턴이 구실이 된다.” 가브리엘이 말했다. “부부싸움인 셈이다.” 제레미가 덧붙였다. “맞는 말이다. 바보 같은 문제로 싸운다.” 가브리엘도 고개를 끄덕였다.

옥신각신할 때도 있지만 디자인에 관한 두 사람의 안목은 예나 지금이나 크리에이티브 업계에서 엄청난 존재감을 과시하고 있다. 이탈리아제 대리석 커피 테이블, 삼각형 책버팀, 도자 향로에 이르기까지, 가구와 소품을 망라하는 브랜드의 제품군 또한 확장하는 중이다. 2016년에는 첼시에 스튜디오를 오픈했다. 70년대에서 영감을 받은 절제된 인테리어를 배경으로 <어패러터스>의 제품을 선보이는 곳이다. 가브리엘은 그곳을 두고 ‘이브생로랑과 할스턴의 판타지’라 묘사했다. 새 쇼룸에서 제품은 스타일리시한 전체 공간을 이루는 한 요소로 어우러진다. 두 사람은 이처럼 완성된 공간에서 디자인을 선보이길 바랐던 것이다.

지난봄, 가브리엘과 제레미는 새 스튜디오 입성을 축하하는 파티를 열었다. 8백 명에 달하는 사람들이 밤새 어울렸다. 그날의 파티는 <어패러터스>의 성공을 보여주는 증거였다. 가브리엘과 제레미는 각자 그날을 돌아보며 “그 순간 느꼈다. ‘아, 정말 해냈구나’”, “우리는 원하던 곳에 도달했다.”라고 회상했다.

뉴욕 웨스트 30번가에 있는 930제곱미터 넓이의 <어패러터스> 본사는 공방, 쇼룸, 사무실로 이루어져 있다.

가브리엘과 제레미는 검댕이 묻고 해묵은 놋쇠,
변색된 은, 무광 블랙 뱀피처럼 70년대 말에서
80년대 초의 화려한 분위기를 내는 소재를 즐겨 쓴다.
스튜디오에서 사용하는 모든 가죽은 의류 제작에
쓰이는 등급의 송아지가죽이다.

<어패러터스>의 스튜디오와 쇼룸 건물에는 공방과
최종 마감 아틀리에도 있다. 모든 작업이 한 지붕
아래에서 이루어진다.

스튜디오 곳곳에 로버트 모얼랜드의
벽 부조에서부터 마테아 페로타의 회화에
이르는 현대미술 작품이 즐비하다.
가브리엘과 제레미의 사무실(왼쪽).

가브리엘과 제레미의 디자인은 뉴욕의
<몰튼 앤 러들로 호텔>, 애너벨 셀도프가
디자인한 <마르타 레스토랑>에서 볼 수 있다.

"내가 만드는 물건을 세상이 원하는지 진지하게 생각해보아야 한다."

PROFESSION:
REAL ESTATE BROKERS

BUSINESS NAME:
FANTASTIC FRANK

LOCATION:
STOCKHOLM, SWEDEN

ESTABLISHED:
2010

Tomas Backman, Mattias Kardell & Sven Wallén

토마스 바크만, 마티아스 카델 & 스벤 발리언

"사람들은 의미 있는 것으로 둘러싸인, 영감을 주는 공간에 머물 때 기분이 좋아진다." 토머스 바크만(오른쪽)이 스웨덴의 부동산 에이전시 <판타스틱 프랭크>의 철학을 설명했다. 토마스는 스톡홀름 토박이 마티아스 카델(가운데), 스벤 발리언과 손잡고 2010년 <판타스틱 프랭크>를 세웠다. 목표는 디자인과 미학에 순수한 관심을 둔 중개인이 필요한 스톡홀름의 부동산 틈새시장을 메우는 것이었다.

"창업 초기, 우리는 '부동산의 미래'라 불렸다. 스톡홀름처럼 성숙된 시장에서는 이제 경쟁자들이 우리의 전략을 따르고 있다. 멋진 일이다. 경쟁은 긍정적인 것이니까. 우리의 아이디어는 부동산업계에서는 독창적인 것이었고, 함께 힘을 모았기 때문에 흥미로운 시각을 보여줄 수 있었다." 스벤이 덧붙였다. 배경과 경력은 다 다르지만 세 사람은 건축, 인테리어, 아름다운 디자인을 향한 열정을 공유해왔다.

<판타스틱 프랭크> 팀은 주류 또는 대중적 시장의 기준에 맞추어 부동산을 개축하는 대신, 한 명의 고객이 진정 사랑에 빠질 건물을 만드는 편을 택한다. 도박 같지만 이 사업모델은 <판타스틱 프랭크>를 경쟁자들과 차별화시켰다. 그뿐 아니라 스톡홀름의 사무실 규모를 두 배로 늘리고, 베를린에 사무실을 열고, 유럽 어딘가에 네 번째 사무실을 열 계획을 마련해주었다.

디자인에 민감한 문화권에서 활동하던 터라, 그들은 자연스레 집을 구하는 손님을 완벽한 보금자리와 연결하는 중개회사를 차려야겠다고 마음먹었다. "보통 부동산 매물의 조건은 숫자, 가격, 넓이 등이다. 이런 식으로 매물을 중개하는 것도 나쁘지 않지만, 우리는 좀 더 영혼을 담고 싶었다. 이는 부동산 구매의 일반적인 의사결정 과정을 뒤바꿔놓았다. 공간에서 무언가를 느낀다면, 고객이 지갑을 열 확률이 높아진다."

회사의 철학은 세 창업인이 집에서 보내는 삶에 뿌리를 두고 있다. 집에서는 무엇보다도 사람 냄새를 우선시하게 마련이다. "아이들이 포크로 두들긴 자국이 남아 있는 테이블이 좋다. 삶의 흔적이 보이는 공간에서는 나 자신의 삶을 살아나가기도 더 쉬워진다." 세 사람은 집이란 단순히 방 그 이상이라고 믿는다. 마티아스가 말한다. "내 집은 내가 누구인지 보여준다."

<판타스틱 프랭크>는 창업 이후 패션, 인테리어, 건축 분야 출신의 비범한 사진작가, 디자이너, 스타일리스트와 협업했다. 모두 힘을 모아 마치 잡지 화보처럼 독특하고 매력적인 매물을 소개한다. 마음에서 우러나온 무언가를 만들어내겠다는 회사의 철학은 처음과 다름없다. "완벽주의는 따분하다." 토마스가 말했다.

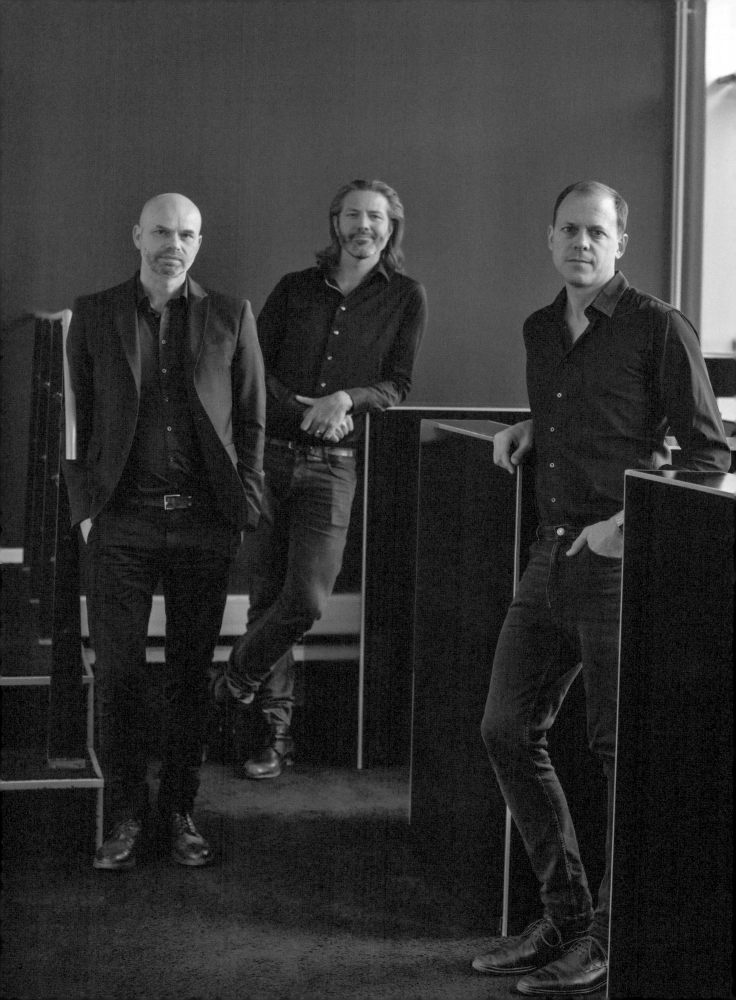

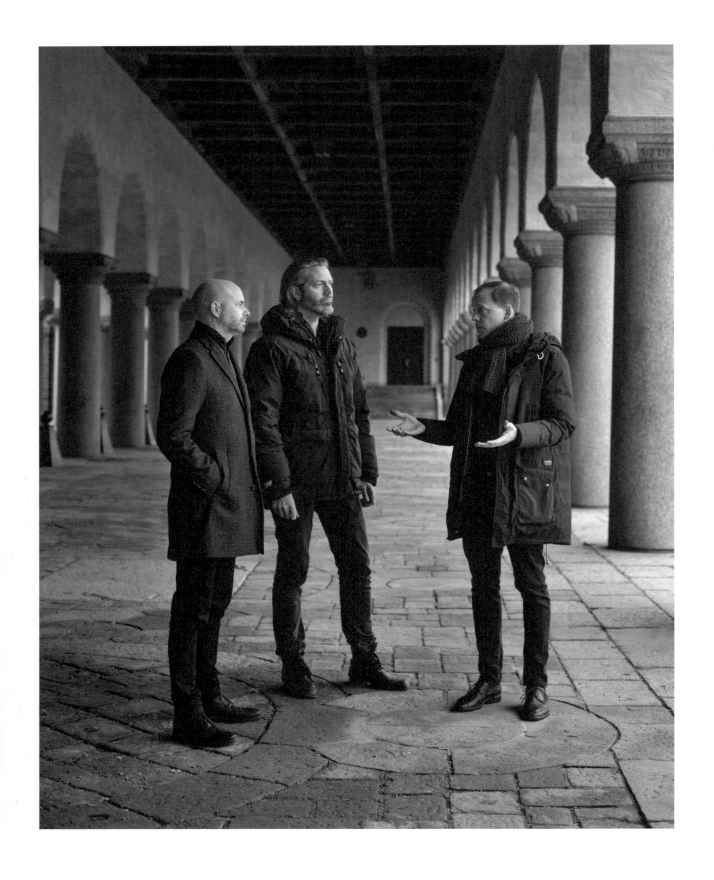

"부동산 마케팅의 보편적 법칙은 30년 전이나
지금이나 똑같다. <판타스틱 프랭크>는 판도를
뒤흔드는 힘이었다. 너무나 강렬해서 경쟁자들조차
우리를 만나기 위해 먼 길을 왔다."

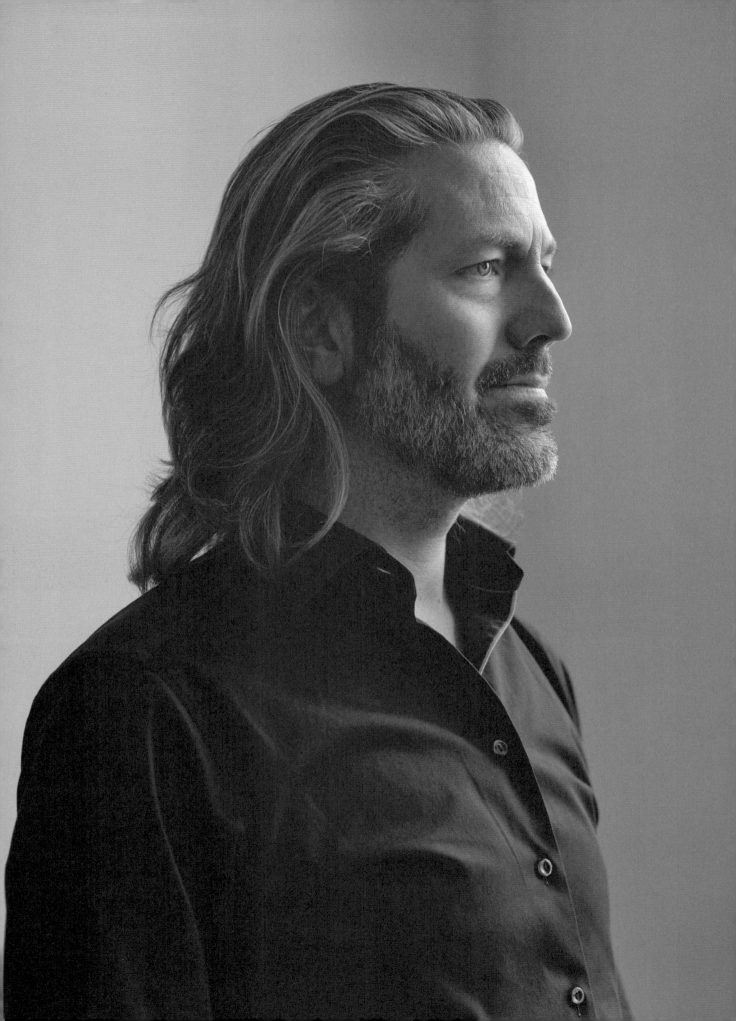

"경쟁자들이 우리의 전략을 따르고 있다. 멋진 일이다. 경쟁은 긍정적인 것이니까."

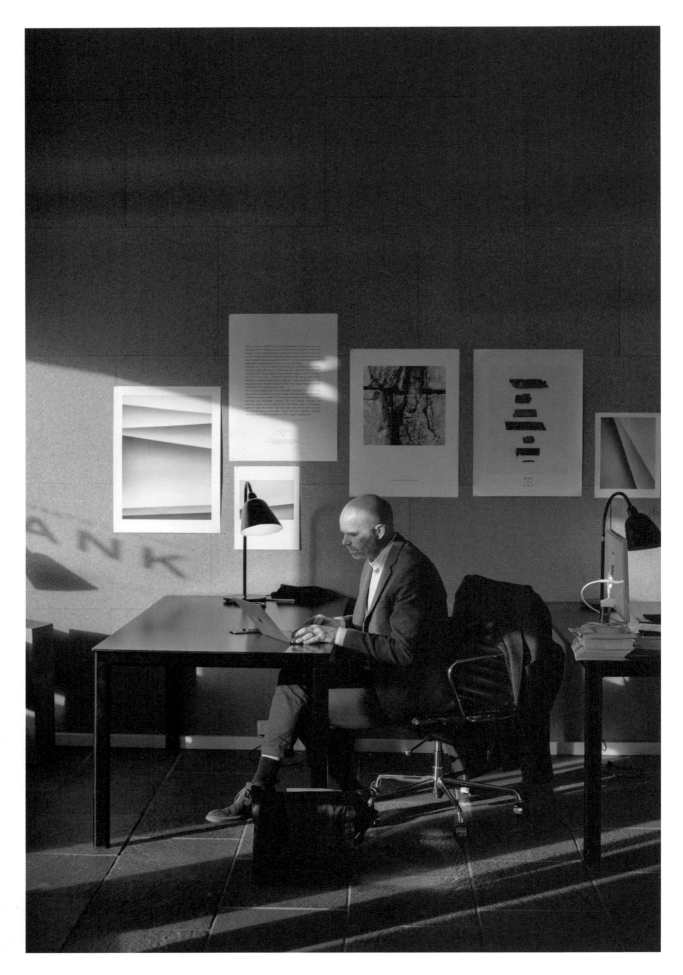

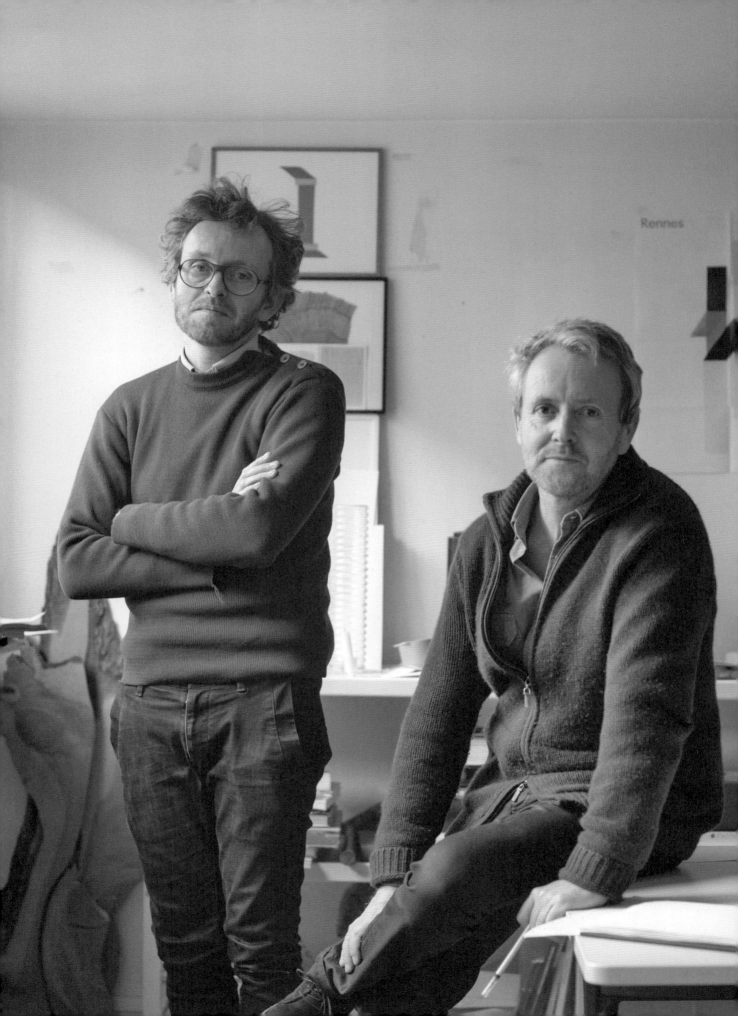

PROFESSION:
DESIGNERS

BUSINESS NAME:
RONAN & ERWAN
BOUROULLEC DESIGN

LOCATION:
PARIS, FRANCE

ESTABLISHED:
1997

Ronan & Erwan Bouroullec

로낭 & 에르완 부홀렉

로낭 부홀렉(오른쪽)은 기업가라면 회사의 모든 면을 꿰뚫고 있어야 한다고 믿는다. "남을 위해 일한 적은 없다." 그는 완전한 독립성(물론 남동생 에르완은 예외다)을 잃지 않은 덕분에 스튜디오의 리듬과 품질을 통제할 수 있었다. "나사며 케이블 하나까지 모두 우리가 디자인했다. 모든 요소 뒤에 우리가 있다. 우리는 모든 걸 감독하고 싶다." 로낭이 말했다.

로낭과 에르완은 프랑스의 시골에서 자랐다. 부모님은 디자인에 문외한이었지만 형제가 지닌 사업 감각만큼은 집안 내력이라며 로낭은 웃었다. "어떤 면에서 보면 할아버지, 또 그 윗세대와 이어져 있다고 느낀다. 다들 농장을 운영하고 감자와 리크를 파는 등 사업을 하셨으니까."

1997년 회사를 세우자마자 이탈리아의 회사 <카펠리니>의 주문이 들어왔고, 둘의 디자인은 곧 파리의 퐁피두 센터에서 열린 단체전에서도 모습을 드러냈다. 이세이 미야케가 부티크 디자인을 의뢰했고 <비트라>는 새로운 사무실 시스템을 디자인해달라고 청했다. 지난해에 부홀렉 형제가 맡은 최신 프로젝트는 둘의 고향인 브르타뉴의 주도, 렌에서 동시에 열리는 전시 네 건을 기획하는 것이었다.

형제가 내놓는 결과물은 제품디자인에서부터 보석류, 인테리어, 도시계획에 이르기까지 다양하다. 업계에 발을 담근 지도 20년, 그간 다양한 프로젝트를 해왔지만 몸집을 키우겠다는 생각은 없었다. "목표는 성장하지 않는 것이다. 조수가 나 대신 생각을 해주는 건 그리 마음에 들지 않는다. 회의도 좋아하지 않는다. 출장도 그다지… 프로젝트는 소규모로 진행한다. 너무 많은 걸 가질 수는 없다. 내가 구체적인 결정을 내릴 수 있어야 한다." 로낭이 힘주어 말했다.

"'기업가'라는 단어에서 마음에 들지 않는 점은 금전적 함의다. 하고 싶은 일을 하고 자유를 누리려면 물론 돈이 필요하다. 하지만 그것 때문에 프로젝트를 맡는 일은 없다. 주제에 관심이 가는지, 나처럼 열정을 지닌 사람들과 일할 수 있는지가 주된 고려 요소다." 로낭은 이런 접근법이 개성 있는 영화감독의 시각과 비슷하다고 말했다. "언제나 같은 스토리텔링, 같은 정신이 있다. 재스퍼 모리슨, 콘스탄틴 그리치치 등 흥미로운 디자이너는 언제나 같은 방식으로 작업한다. 각 프로젝트의 각 밀리미터 뒤에 존재하는 것이다."

형제가 함께 일하는 건 장단점이 있다. "우리는 모든 것에 생각을 공유한다." 로낭이 에르완과 함께 일하는 것을 두고 말했다. "창작이란 좌절과 희열의 조합이다. 엄청나게 좋은 생각이 떠올랐다며 기뻐하다가, 몇 시간이 지나면 그리 천재적인 아이디어가 아니라는 걸 깨닫곤 한다. 우울해질 수도 있다. 하지만 그걸 누군가와 나눈다면 다시 시작하는 데 도움이 된다. 우리는 무척 행운아다. 서로 생각을 내놓고 거기서부터 또 성장하니까. 둘 모두 만족한 뒤라야 외부에 결과물을 공개한다."

파리 벨빌 지구의 옛 공장 자리에 있는 스튜디오는 '어디나 먼지와 모형으로 뒤덮여 있다.' "좀 정돈하고 싶지만 아무래도 무리다." 로낭이 인정했다. 최근 어느 기업 고객이 들렀던 때를 떠올리며 로낭이 말했다. "함께 일하고 싶다면 우리의 작업 과정을 받아들여야 한다. 우리는 디지털 면에서도 진보적인 역량을 갖추고 있지만, 그 역량을 석고, 하드보드, 스카치테이프에 대한 지식과 융합한다."

이전 페이지, 왼쪽: 부훌렉의 스튜디오에 있는
그래픽 포스터는 형제의 고향인 프랑스
브르타뉴의 주도, 렌에 오마주를 표하고 있다.

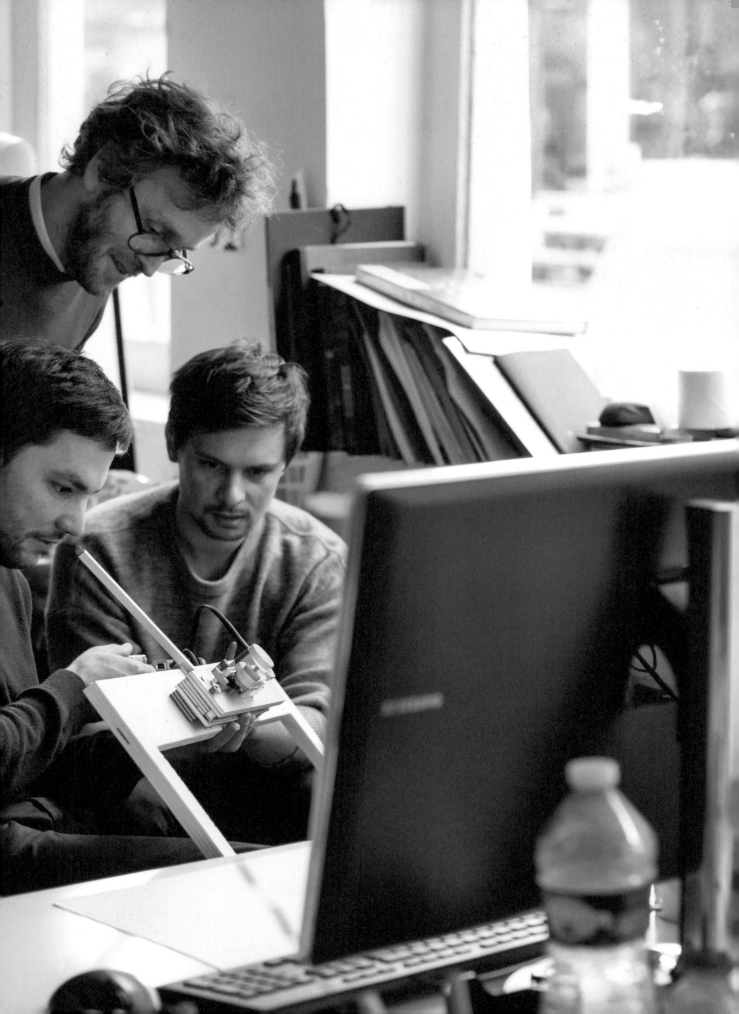

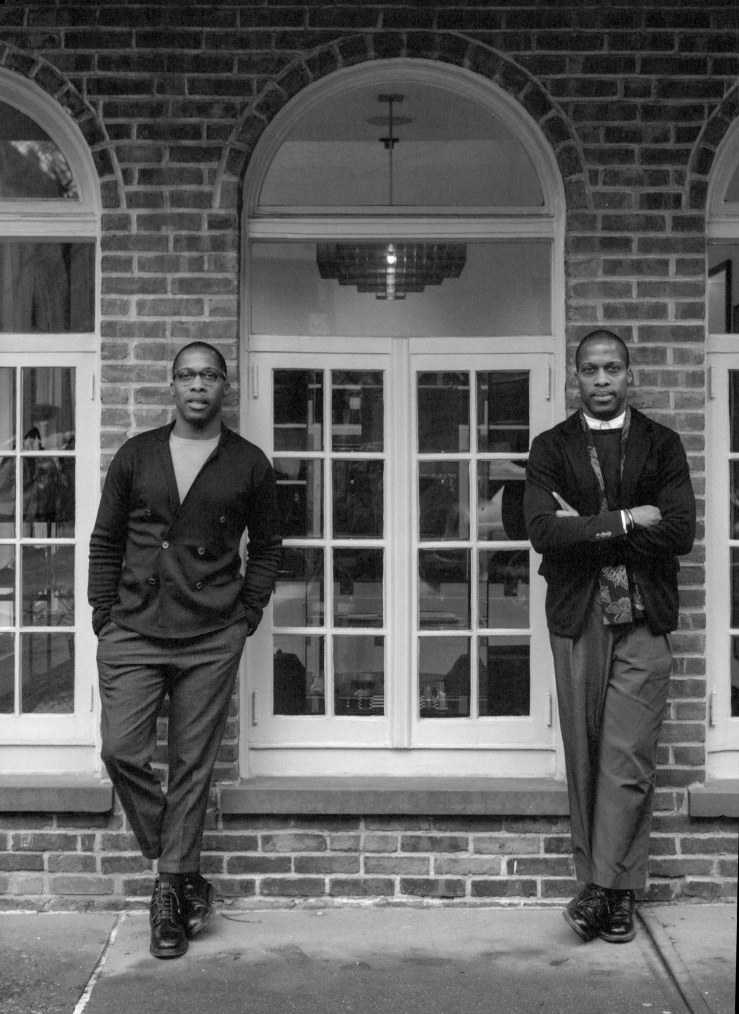

PROFESSION:
ACCESSORIES DESIGNERS

BUSINESS NAME:
WANT LES ESSENTIELS

LOCATION:
MONTREAL, CANADA

ESTABLISHED:
2006

Byron & Dexter Peart

바이런 & 덱스터 퍼트

"마치 심리치료를 받은 것 같다." 덱스터 퍼트(왼쪽)가 농을 던졌다. 명품 액세서리 브랜드 <원 레스 에센셜>을 세운 캐나다 출신의 세련된 창업인인 그와 바이런은 쌍둥이에게 내재된 힘, 조기 은퇴의 꿈, 두려움 없이 정치사회 변화에 맞서는 자세 등에 대해 한 시간가량 이야기한 것이다. 말이 빠른 두 사람은 적은 시간에 많은 것을 이뤄내는 데 익숙하다. 지난 10여 년간, 그들은 여성복, 남성화 컬렉션, 뉴욕 그리니치 빌리지에 있는 부티크를 아우르는 인기 브랜드를 키워냈다.

<원 레스 에센셜>이 항상 세계를 쏘다니는 현대의 크리에이티브한 계층을 염두에 두고 있다는 점을 고려할 때, 쌍둥이 중 한쪽이 몬트리올에 머무는 사이 다른 한쪽은 막 뉴욕에 도착했다는 건 당연스레 여겨진다. "지난 17년간 사업을 하면서 뉴욕과 몬트리올을 끊임없이 오갔다." 덱스터가 2000년 북유럽의 패션브랜드를 북미에 소개하고자 직접 세운 유통업체 <원트 에이전시>를 두고 말했다.

2006년 세련된 디자인과 기능적인 제품으로 급성장 중인 명품 틈새시장을 공략하겠다며 <원 레스 에센셜>을 론칭한 것도 그처럼 세계적인 라이프스타일을 염두에 두었기 때문이다. 대형 패션하우스는 이미 소품 라인을 생산하고 있었지만 형제는 틈새시장을 포착했다. 항상 세계 곳곳을 오가는 사람들에게 맞춘, 유행을 타지 않는 여행용품을 만드는 브랜드는 없었던 것이다. "창업인은 대개 시장의 공백이나 기회를 눈여겨본 호기심 많은 사람들, 그리고 시장에 발을 들여놓고 자기만의 방식으로 그 공백을 채우려는 사람들이다." 바이런이 말했다. "우리 둘이 만나면 자신감이 훨씬 커진다. 두려움과 불안을 극복하고 뭔가 신나고 의미 있는 시도를 하게 된다."

우아한 가죽여권 케이스, 세면도구 백, 토트백, 여행용 가방, 백팩 등은 젯셋족 고객의 삶을 돕는 실용적 제품이다. "우리 고객층은 무척 안목이 높고 사려가 깃든 물건을 곁에 두길 원하는 사람들이다. 정신없이 바쁘게 살기에 생활이 좀 더 정돈되어 있었으면 하는 마음에 그런 물건을 찾는다." 바이런이 말했다. 마리아 샤라포바가 공항에서 스포츠 행사, 또 호텔로 가는 길에 찍은 사진을 <인스타그램>에 올렸을 당시, 두 사람은 그녀의 손에 들린 검은 <원 레스 에센셜> 백팩을 보고 무척 기뻤다. "샤라포바는 그 가방을 일상에서 사용하고 있었다. 우리에겐 그 점이 가장 중요했다." 샤라포바에게 어떤 제품도 협찬하지 않았다는 덱스터가 말했

이전 페이지, 왼쪽: 쌍둥이 형제 바이런과 덱스터가 뉴욕 웨스트 빌리지에 있는 <원 레스 에센셜>의 부티크 앞에 서 있다.
왼쪽, 옆: <원 레스 에센셜>의 다양한 제품.

다. 그는 이런 순간이야말로 성공적이고, 디자인에 민감하며, 언제나 이동 중인 주 고객층이 <원트>의 제품을 삶의 동반자로 자연스레 받아들였다는 증거라 본다.

바이런과 덱스터(가족은 두 사람을 두고 '상호 찬양 집단'이라 놀린다)는 꽤나 달변가다. 동업자이자 쌍둥이라는 흔치 않은 관계를 논할 때면 두 사람의 말이 한 줄기로 얽힌다. "좀 미안한 마음이 든다." 그들의 친밀함을 부러워하는 남들을 두 고 바이런이 키득대며 말했다. 덱스터가 덧붙였다. "우리는 서로 멋진 경쟁심을 품고 있지만 어디까지나 같은 팀이다." 천성상 협력할 수밖에 없는 둘은 언제나 스포트라이트를 공유했고, 아이디어를 주고받았으며, 건전한 비판도 아끼지 않았 다. "우리는 '상호 비방 집단'이기도 하다. 서로를 추어올리는 만큼 깎아내리기도 하니까." 바이런이 말했다. "애정관계와 무척 닮아 있다. 보는 면에 따라 각기 동 업자, 형제, 부부와 비슷하다." 덱스터도 의견을 냈다.

둘의 파트너십에서, 덱스터는 현실주의자의 역할을 맡는다. 그의 냉철한 실 용주의 관점은 바이런의 꿈꾸듯한 이상주의의 균형을 잡아준다. 미래를 향한 비 전은 종종 어긋나기도 하지만, 어떤 결정을 하든 간에 같은 가치관에 뿌리내리 고 있다는 확신이 있으므로 마음이 편안하다. "<웨이즈>를 사용하는 것과 비슷 하다." 덱스터가 커뮤니티 소싱 교통안내 어플에 비유했다. "바이런이 제안한 길 을 따라가기도 하고, 내가 제시한 길을 가기도 하며, 적절히 타협해서 경로를 택 하기도 한다."

주가가 오르고 있지만 퍼트 형제는 속도를 늦추고 싶지 않다. 뉴욕에 연 플래 그십 매장은 수십 년간의 꿈이 맺은 결실이었다. 하지만 다음 날 업무는 평소와 다름없었다. "그날 밤 호텔에서 이런 생각을 했다. '그토록 긴 세월 꿈꾸던 일을 방금 해냈는데 그리 축하하지도, 즐기지도 않았군.' 그런 순간을 더 만끽하고 싶 다." 바이런이 짐짓 회의적인 표정을 띠며 말했다.

옆: 쌍둥이 형제는 뉴욕 매장의 아늑함을 사랑한다.
매장에 들른 고객은 1965년 지오 폰티가 만든 '데자
의자'에 앉아서 쉴 수 있다.

Mette & Rolf Hay 메테 & 롤프 헤이

덴마크의 현대적 가구 및 소품기업 <헤이>를 운영하는 롤프와 메테 헤이의 업무는 저녁 6시가 되었다고 끝나지 않는다. 부부에게 사업은 취미이고, 적절한 가격에 고품질의 디자인을 만들어내는 것은 일의 원동력이다.

둘의 디자인은 건축, 아트, 패션의 접점에 자리하고 있다. 롤프는 가구디자인과 제작에 에너지를 쏟는 반면, 메테는 소품 라인에 생명과 움직임을 불어넣는다. 메테는 칫솔에서 성냥갑에 이르기까지 어디서나 디자인의 기회를 포착한다. 한편 롤프는 며칠간 내면에 침잠했다가 3년이 걸려야 아름다운 제품으로 완성할 수 있는, 의자에 대한 근사한 아이디어를 쥔 채 수면 위로 떠오른다. 둘은 회사에 대한 각자의 공로를 존중한다. 두 사람은 각자 품은 질문에 대한 답이기도 하다.

메테와 롤프는 유틀란트의 이웃한 도시에서 자랐다. 메테는 어릴 때부터 디자인에 관심이 컸다. 부모님이 운영하던 가구점은 제2의 집이었다. 반면 롤프는 20대 초 독일로 옮겨간 뒤 우연히 가구점에 취직해서 찰스와 레이 임스, 아르네 야콥슨 등의 작품을 보게 되면서 디자인을 향한 꿈을 키웠다. 디자인에 관한 책을 읽고, 주말이면 차로 다섯 시간 거리의 비트라 디자인 박물관으로 향했다.

둘은 덴마크의 디자인기업 <구비>에서 일하면서 만났고, 곧 사업 파트너 트로엘스 홀크포블센과 함께 재능을 모아 <헤이>를 세웠다. 창업 초기, 롤프는 기상 시간을 4시로 맞춰두었고 7시에는 공장에 나왔다. 이렇게 하루를 맞이하는 건 지금도 소중히 지키는 습관이다. 첫 매장은 코펜하겐 중심가에 냈다. 다른 가구 기업은 도시 외곽에 넓은 매장을 두었지만 고객과의 소통이 무엇보다 귀중하다는 것을 깨달은 둘은 시내에 비교적 작은 매장을 여는 편을 택했다.

<헤이>는 바우하우스의 정신을 지닌 민주적 디자인을 창조하고 고객이 수년 뒤에도 함께 살아가고 싶어 하며 망가지지 않는 가구를 만들어낸다. 그리고 지속 가능성이 가구업계의 미래에 있어 필수 요소라 믿는다.

이제 전 세계에 스무 곳이 넘는 매장을 두고 있지만, 단지 브랜드의 규모를 키우겠다는 생각으로 매장을 열 생각은 없다. 제대로 된 방식으로, 딱 맞는 공간에, 그리고 무엇보다도 잘 맞는 사람들과 함께해야 하기 때문이다. 기업가에게 중요한 것은 예나 지금이나 돈이 아니라 열정이라 생각한다. "'기업가'라는 단어에서는 열정과 에너지가 연상된다. 뭔가를 이루기 위해 열심인 사람 말이다. 약간 멍청하고 순진하면 오히려 일하는 데 도움이 될지도 모르겠다. 너무 똑똑한 사람이라면 세상에서 가장 좋은 아이디어를 떠올리고도, 그걸 실행에 옮기지 않을 열 가지 이유도 생각해낼지 모르니까." 롤프가 말했다.

위: 메테와 롤프가 코펜하겐에 있는 회사의
제품개발 스튜디오에서 <헤이>의 작품
몇 가지를 검토하고 있다.

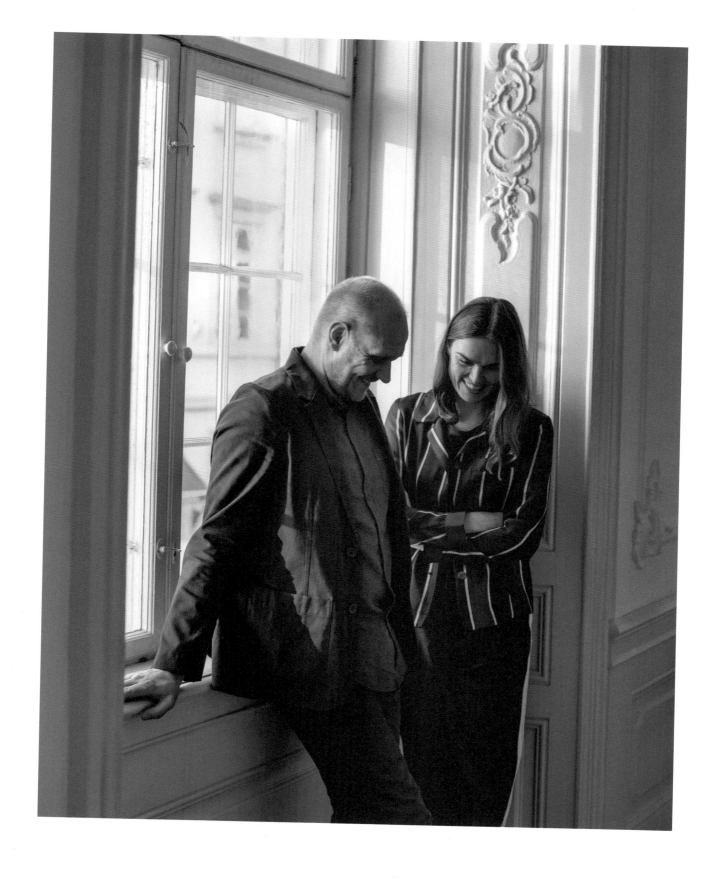

"약간 멍청하고 순진하면 오히려 일하는 데 도움이 되는지도 모르겠다.
너무 똑똑한 사람이라면 세상에서 가장 좋은 아이디어를 떠올리고도,
그걸 실행에 옮기지 않을 열 가지 이유도 생각해낼지 모르니까."

<헤이>의 플래그십 매장은 코펜하겐 중심가에
있다. 회사는 뉴욕과 상하이 등지에 위치한 <헤이>
미니마켓을 통해 확장을 노리고 있다(엄선한
일상용품을 판매하는 매장이다).

3:

Creating a Community

여럿이 모여

서로 격려하고, 돕고, 힘을 얻고⋯ 회사가 여느 공동체와 다를 건 없다.

PROFESSION:
ARCHITECT

BUSINESS NAME:
JOSEPH DIRAND
ARCHITECTURE

LOCATION:
PARIS, FRANCE

ESTABLISHED:
1999

Joseph Dirand 조제프 디랑

조제프 디랑의 꾸밈없는 디자인은 화려함을 명료하게 담아낸다. 자국(파리의 로젠블럼 컬렉션이나 생지롱의 빌라 피에르캥 등) 및 해외(베이루트의 사이피 펜트하우스 및 멕시코시티의 디스트리토 카피탈 호텔)에서 진행한 프로젝트에서, 파리 태생 건축가 조제프 디랑은 과거와 초현대의 요소를 강조하는 동시에 프랑스 특유의 풍부한 매력을 지그시 눌러 표현한다.

지난 20여 년간, 디랑의 스튜디오에는 명품 브랜드를 위해 장대한 세트를 만들어달라는 의뢰가 쏟아져 들어왔다. 획일성 대신 질을 우선한 결과라 생각한다. "요즘은 리스크를 꺼리는 시대여서 전에 있었던 것을 베끼기만 하는 사람들이 많다. 확실히 팔린다는 걸 알기 때문에 부동산 개발업체에서도 그런 현상을 환영한다. 하지만 선각자적인 사람이라면 말할 것이다. '훨씬 멋진 결과물을 얻고 싶어서 기꺼이 비용을 좀 더 지불할 사람도 있지 않을까.'"

디랑의 사무실은 센 강 우안, 파리 9구에 있는 건물의 볕이 잘 드는 6층에 자리 잡고 있다. 파리 풍경이 훤히 내려다보인다. 직원 스물댓 명이 일하고 있는 개방형 근무공간에는 온갖 샘플이 깔끔하게 분류되어 있어 그것만으로도 근사한 장식이 된다. 디랑의 개인 공간에는 예술과 건축에 관한 장서 및 그가 좋아하는 잔느레의 의자가 마련되어 있다.

디랑은 곧장 카를로 스카르파, 미스 반 데어 로에 등 존경하는 건축가에 관한 이야기를 꺼냈다. 희끗한 머리카락을 간간이 손으로 쓸었고, 이따금 까칠한 수염을 쓰다듬었다. 깔끔한 매무새는 그가 어떤 사람인지, 자기만의 경이로운 시각적 언어를 이용해서 무엇을 해내는지 소리 없이 웅변하고 있었다. 수염은 그처럼 완벽한 모습 밖으로 삐죽 튀어나온 유일한 편린이었다.

디랑의 디자인은 영화의 한 장면, 책, 여타 신화적인 디자이너를 살펴보는 데서부터 시작된다. 프로젝트를 시작할 때면 가장 먼저 책장부터 훑어본다. LA의 신축 빌딩 작업을 맡았을 때는 에드 루샤의 사진을 바탕으로 모더니즘 시기의 풍경을 그려냈다. 바하마에서 프로젝트를 할 때 선보인 식민 시대 풍 방갈로는 일본의 전통 주거 양식에서 영감을 얻은 것이다.

구현하는 데 수년이 걸리는 장기 프로젝트에는 삶을 통째 쏟아부어야 한다. "생활리듬이 극단적이다." 디랑은 최선을 다해 완벽을 추구하는 태도를 두고 말했다. "내게 도전하는 고객을 좋아한다. 고객이 까다롭게 굴고 지나친 요구를 하는 게 좋다. 때로 내가 게을러지면 다시 일깨워줄 수 있으니까. 나와 같은 방식으로 프로젝트를 이끌어가는 고객과 함께 일하는 게 중요하다. 한 명, 한 명 이런 사람들을 만

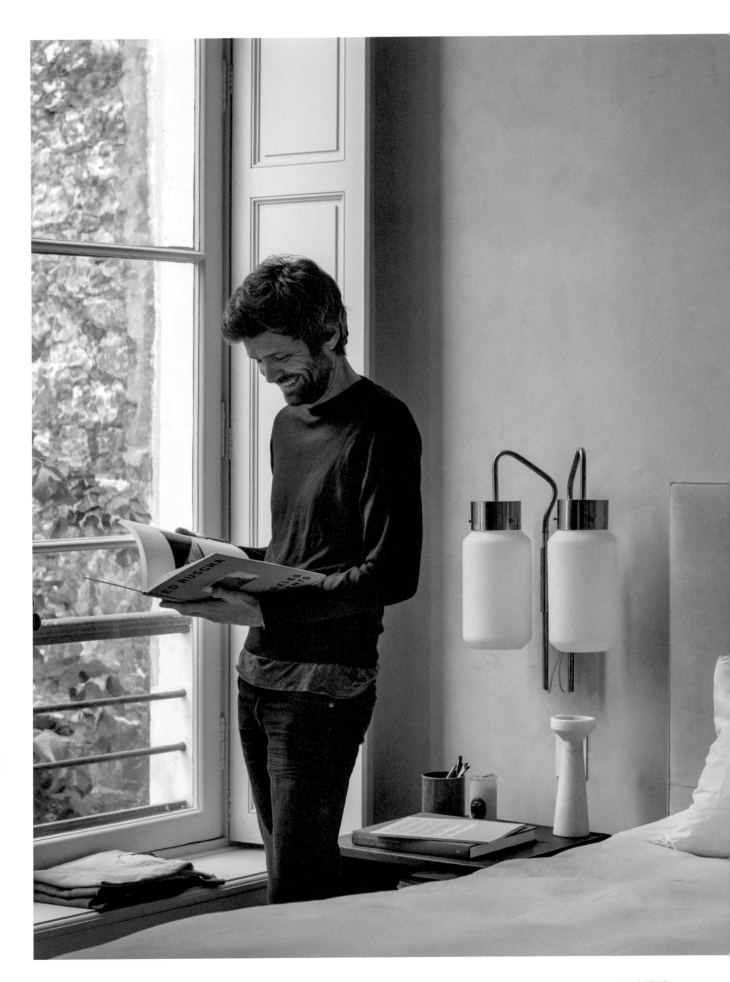

나게 되고, 다음 작업에서도 또 손잡곤 한다. 그렇게 되면 다른 고객을 발굴할 필요가 거의 없다."

이처럼 탄탄한 파트너십은 서로 간의 자유와 신뢰로 맺어져 있다. "나는 고객을, 고객은 나를 사랑해야 한다. 내게 더 많은 자유, 비범한 결과물을 만들어낼 기회를 주는 고객을 골라 함께 일한다."

디랑은 철저히 실험적인 접근법을 활용하기 때문에 실내디자인의 범위를 훨씬 벗어난다. 작업 중인 공간과 관련된 로고, 웹사이트, 곡 목록을 검토하는가 하면, 레스토랑에서는 셰프와 함께 음식을 맛본다. 호텔에서 작업할 때면 스위트룸의 완벽한 모형을 만들고 침대를 직접 이용해본다.

디랑은 이처럼 엄밀하게 접근하는 자신의 스타일이 댄디의 꼼꼼한 성향과 비슷하다고 본다. "댄디란 자신만의 스타일이 있고 아름다운 삶을 살기 위해 세세한 부분에까지 미적인 주의를 기울이는 인물을 말한다. 이렇게 완전한 비전을 유지하기 위해서 꿈꾸는 사람들과 함께 일한다." 품질에 관해 엄격한 그의 모습을 보면 그를 찾는 고객층의 분위기도 가늠할 수 있다. "내 고객, 나아가 주변 사람들이 주거 공간에 민감하게 반응했으면 한다. 그게 내가 신경 쓰는 부분이다."

완벽주의를 향한 디랑의 열정은 확고하다. "우리 팀 사람들은 어려운 과제를 좋아한다. 문손잡이, 수도꼭지에 이르기까지 시제품을 만드는 걸 즐기고, 모든 걸 디자인하고 싶어하며, 심지어 다른 기업과 손잡고 냉장고를 맞춤 제작할 생각까지 한다. 더 멀리 나아가도록 자신을 독려하는 과제를 찾아내고, 스스로도 놀랄 만한 결과물을 만들어낸다. 모든 비례와 모든 색을 제대로 잡아낼 때까지 작업한다."

"내 디자인은 룩만큼이나 이용자의 일상도 중시한다. 사람들이 나란히 앉거나, 테이블 앞에 앉아 일을 하거나, 섹스를 나눌 수도 있으니까. 이 모든 게 중요하다."

위: 구조와 빛을 한데 섞는 데 초점을 맞추는
디랑의 디자인에서 대리석은 자주 등장하는 소재다.
주거용 건물, 상업용 부티크에서 대규모 공공
프로젝트로 옮겨가면서 디랑은 보다 폭넓은 비전을
품을 수 있게 되었다.

43 Malone Motors, 1960s/2000s
Gelatin silver print

위: 직접 디자인한 파리의 장식미술관 내
레스토랑 <루루>에 앉은 디랑.

"내게 도전하는 고객을 좋아한다. 고객이 까다롭게 굴고 지나친 요구를 하는 게 좋다."

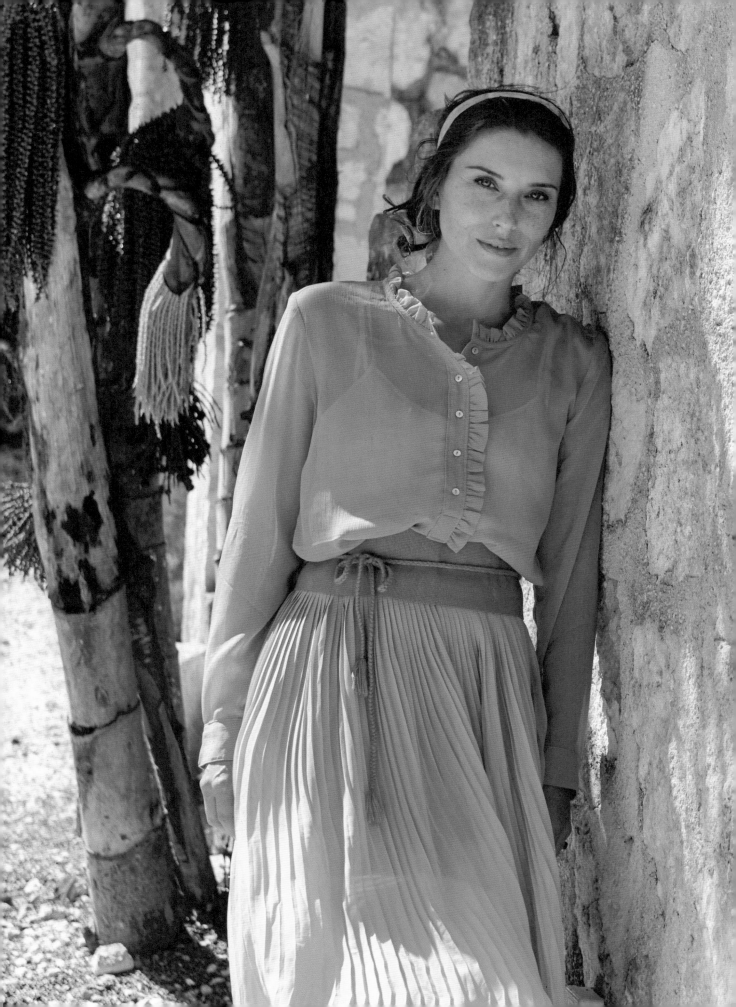

PROFESSION:
HOTELIER

BUSINESS NAME:
COQUI COQUI

LOCATION:
YUCATÁN PENINSULA,
MEXICO

ESTABLISHED:
2003

Francesca Bonato 프란체스카 보나토

"어머니께서 말씀하시길, 어린 시절 나는 언제든 떠날 수 있게 배낭을 싸두었다고 한다. 남들이 어떻게 사는지 보고, 다른 세상은 어떤지 알고 싶어 했다. 모든 곳에 가보고픈 설명할 수 없는 충동이 있다." 프란체스카 보나토가 말했다.

프란체스카는 여행을 향한 갈망으로 고국 이탈리아를 뒤로하고 멕시코로 혼자 떠났다. 멕시코의 풍경을 보고 싶었기 때문이다. 그곳에 머물다가 남편 니콜라 말빌을 만났다(니코는 툴룸의 흰 모래 해변 카페에서 프란체스카에게 커피를 대접했다). 둘은 곧 사랑에 빠졌고, 결혼했고, 같은 꿈을 가지고 일하기 시작했다. 바로 유카탄 반도에 있는 미니 호텔 체인 <코키 코키>를 여는 것이었다.

"친지들이 집에 와서 머물기 시작했다. 손님용 방을 하나, 또 둘 만들게 되었다. 계속 증축하다 보니 우리 집이 호텔이 되었다." <코키 코키>의 시작은 소박했다. "처음 시작했을 때 니코와 나는 돈이 없었다. 내가 모두의 아침식사를 위해 파파야를 쓰는 동안 그는 해변을 청소하곤 했다. 함께 모든 것을 계획하고, 맨땅에서 쌓아올렸다."

보헤미아 풍의 은신처인 <코키 코키>의 부티크 호텔 체인은 바야돌리드, 코바, 메리다에서 만날 수 있다. 프란체스카와 니코는 각 호텔에 주변의 문화와 전통을 담아내고자 애쓴다. "낯선 도시에서는 현지 사람들과 함께 작업한다. 사람에 투자하고 열심히 전통문화를 접한다. 단지 호텔을 여는 데서 끝나는 게 아니라 현지 사람들의 신뢰를 얻고, 각 호텔에 주변 문화와 역사를 녹여 넣고 싶다."

두 사람이 유카탄 반도에서 특히 좋아하는 것은 특유의 천연 열대 향이다. 향을 무척 좋아해서 <코키 코키>의 각 지점을 고유의 향으로 메울 정도다(두 사람이 직접 향수 공방을 세운 덕분이다). 툴룸의 해변에서 떠올린 이슬 어린 코코넛 향도 있고, 코바의 녹음 짙은 정원을 반영한 라임과 민트 향도 있고, 바야돌리드를 연상케 하는 말린 장미의 강한 향도 있다. 프란체스카는 이 향수 공방이야말로 회사의 혼이라 여긴다. "향이야말로 우리 호텔의 정수다. 니코는 향수를 좋아하고 정글에 가서 꽃을 탐색한다." 향은 가고픈 곳으로 마음을 데려다주고, 호텔에 머무는 동안 보다 편안하고 단순한 삶을 누리게 해준다. "고객은 우리가 호텔과 향수 공방에 담아낸 모든 것을 느낄 수 있다. 모든 것에 열정이 담겨 있음을 느낄 수 있달까. 우리의 원동력은 사랑이다. 사람들도 그 점을 느낀다는 걸 깨닫고 있다."

위: 프란체스카는 주변의 허브, 꽃, 나무를 섞어
향수 공방의 <사보레스> 컬렉션을 만들었다.
옆: 바야돌리드의 <라 페르푸메리아>에 있는 <더 스파>.

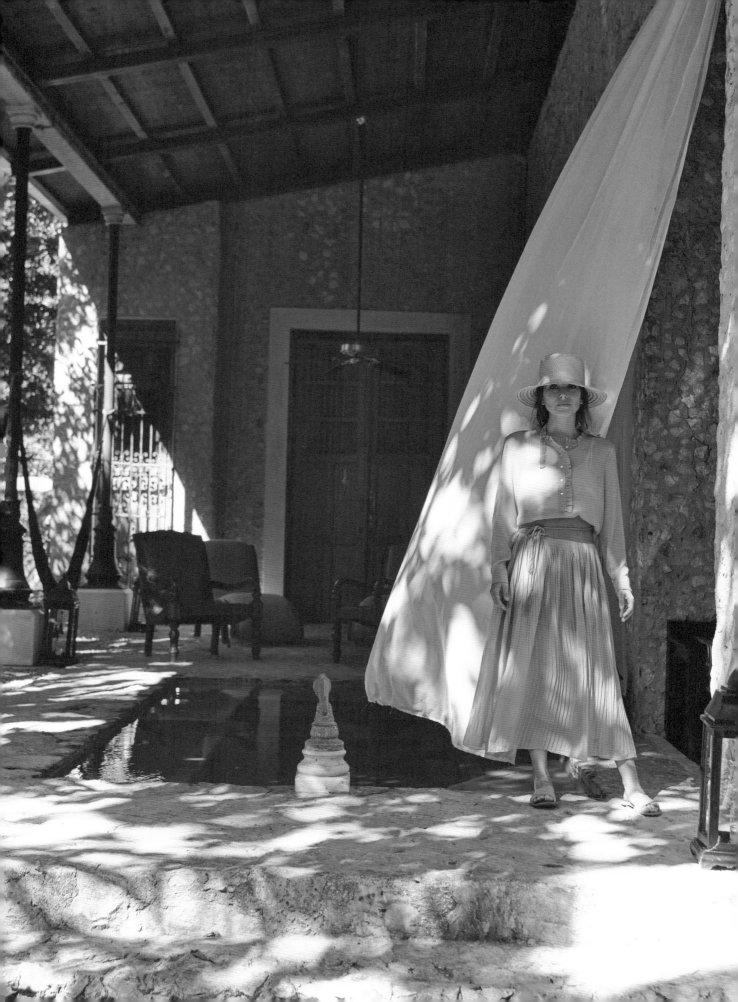

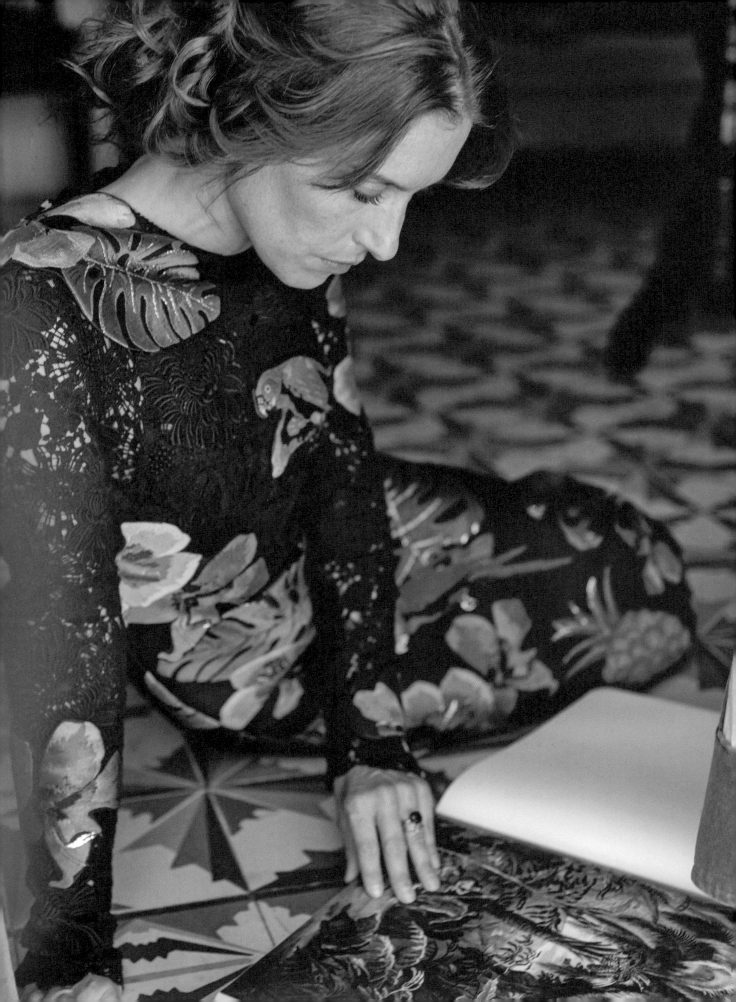

프란체스카와 니코는 직접 운영하는 각 호텔에
어울리는 새 향을 조향한다. 손님이 자연 및 공동체와
소통할 다리를 놓는 이들 향은 주변 환경, 문화,
식물에서 영감을 얻어 디자인한다.

Akira Minagawa 미나가와 아키라

미나가와 아키라는 자신의 패션 및 원단 브랜드를 '나비의 날개'라는 뜻의 핀란드어를 따서 <미나 퍼호넨>이라 이름 지었다. 하지만 그의 사업 철학은 날개처럼 가볍기보다는 근면이라는 견고함에 바탕을 두고 있다. "게으름을 피우지 말고, 포기하지 말고, 고객과 거래처에 잘해야 한다." 아키라가 유럽 가구를 일본에 수입하는 사업을 했던 조부모에게 들은 조언을 떠올리며 말했다. 교훈은 아키라에게 큰 힘이 되었다. 1995년 론칭 이후, 아키라의 패션, 원단, 홈웨어 사업은 일본 전역에 매장 11곳을 두고 전 세계의 유통매장에 진출하는 성과를 올렸다.

점점 장인정신을 키워가는 모습은 그가 꿈을 확고하게 좇고 있음을 보여준다. "내 목표는 하나가 아니다. 밤하늘의 별처럼 많아서 별을 하나하나 올려다보고 매일 그에 가까워지기 위해 시간을 보낸다." 19세에 처음 유럽을 방문했던 아키라는 특유의 실용적인 삶과 절제된 스타일에 매혹되었다. 이후 그렇게 만난 미적 취향을 자신의 디자인 이상과 융합했다. 이런 매력적인 만남은 아키라가 도쿄 스카이트리 빌딩의 직원을 위해 디자인한 유니폼의 발랄한 패턴, 경쾌한 네커치프, 오버사이즈 모자에서 잘 드러난다. "우리 옷을 입는 사람들이 더 행복해지길 바란다." 최근에는 도쿄의 스파이럴 빌딩에 새 원스톱 매장을 내고, 2016 헬싱키 디자인 위크에서 핀란드의 가구회사 <아르텍>과 협력했다. 별을 향한 또 한 번의 도약이다.

이제 백여 명이 넘는 직원을 이끄는 아키라는 자신의 공은 대수롭지 않게 여기지만 회사가 오랫동안 사랑받고 성장해올 수 있었던 데 보람을 느낀다고 인정했다. "우리가 해온 일이 점진적으로 사회에 스며드는 것을 느낄 수 있다." 그가 17년 전 디자인한 패턴이 지금도 회사 내부뿐 아니라 덴마크의 원단 회사와 일본의 가구 회사에서도 쓰인다며 아키라가 말했다. "디자인의 수명이 길 때, 우리가 제조업 분야에서 기여한 바가 분명하게 드러난다고 생각한다."

장애물이 나타날 때면 미래에 대한 아키라의 믿음이 길잡이가 되어준다. "상황이 언제나 잘 풀리는 것은 아니며, 진행 속도도 일정치 않다. 하지만 언젠가는 착륙 지점에 이르게 된다. 그러니 침체 상황이라 해도 패닉에 빠지지 말고 눈앞의 상황을 똑바로 바라보아야 한다."

사업 문제의 해결책을 모색하든 새 패턴을
디자인하든 간에, 아키라는 그림을 그리면서
가장 많은 아이디어를 얻는다.

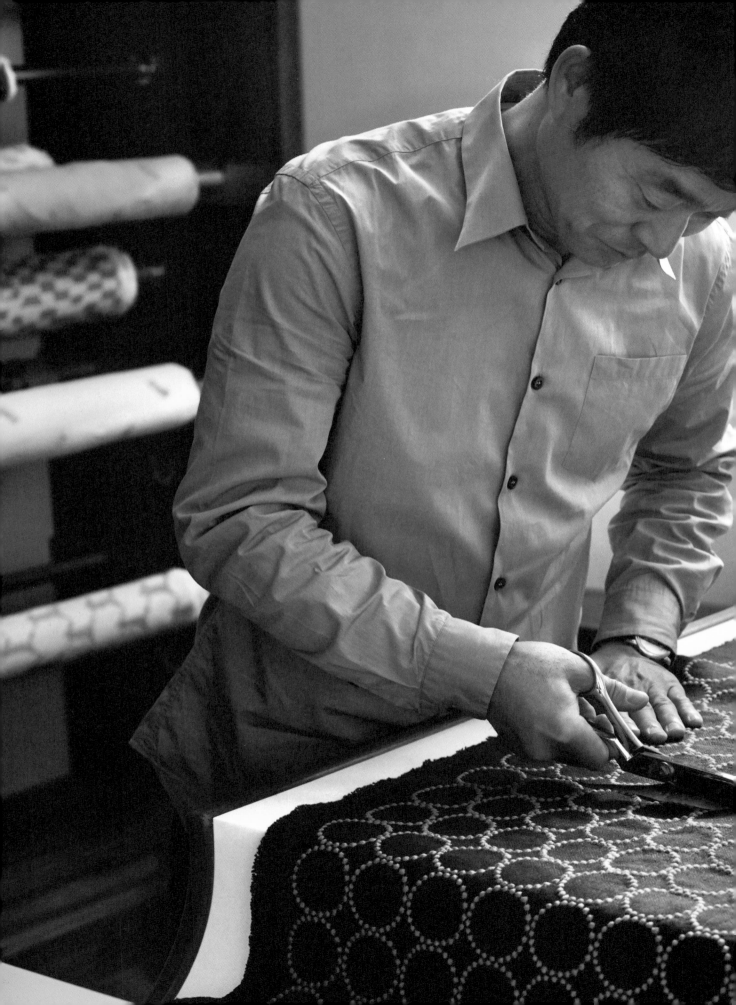

아키라가 자칭 '탬버린' 패턴을 새긴 원단을 재단했다.
2000년 출시된 이래 17년간 생산된 원단이다.

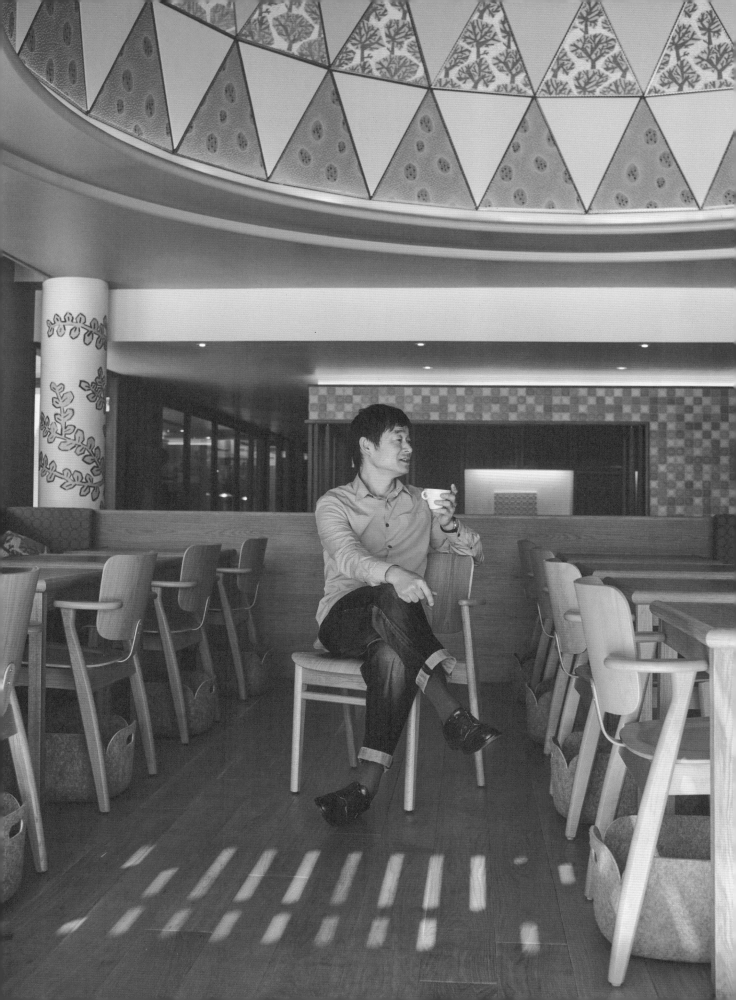

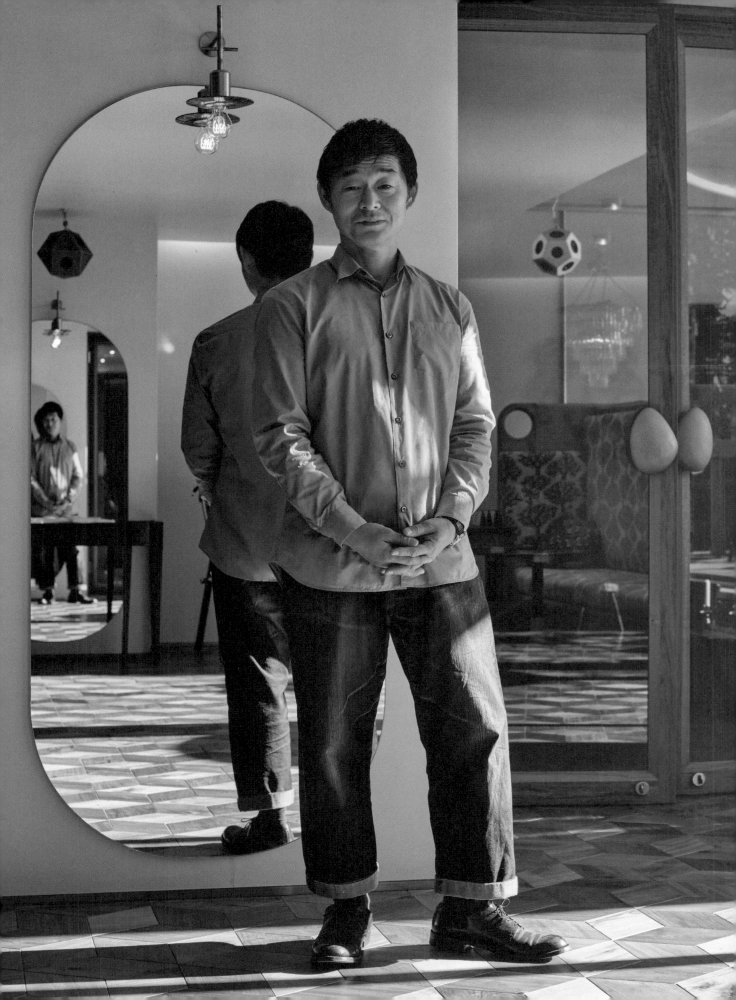

"침체 상황이라 해도 패닉에 빠지지 말고 눈앞의 상황을 똑바로 바라보아야 한다."

"침체 상황이라 해도 패닉에 빠지지 말고 눈앞의 상황을 똑바로 바라보아야 한다."

PROFESSION:
FUTURIST

BUSINESS NAME:
ANGELA OGUNTALA

LOCATION:
COPENHAGEN, DENMARK

ESTABLISHED:
2013

Angela Oguntala 앤젤라 오군탈라

앤젤라 오군탈라는 '전략적 예측과 디자인의 조합'을 통해 기업이 영원히 알 수 없는 존재, 즉 미래에 대비하는 것을 돕는다. 기업이 잠재적 난제와 기회를 예측하고, 나아가 원하는 미래를 이루고자 변화와 관리를 시작하는 데 도움을 주는 것이다.

앤젤라는 미래에 대한 비전이 영감만큼이나 걸림돌이 될 수도 있다는 시각을 지녔다. 기업이 특정 목표에 집착하면 가능성의 범주가 좁아질 수 있다. "어디에 도달하고 싶은지 비전을 확립하되, 계획이 얼마나 빨리 무너질 수 있는지도 인식하고 있어야 한다."

앤젤라의 경력을 뜯어보면 '대안현실을 상상해보라'는 조언에는 예측할 수 없는 그녀의 라이프스타일이 반영되어 있음을 알 수 있다. 세계 곳곳의 회의에 참석하고, 로스앤젤레스, 애틀랜타, 사무실이 있는 런던 등지에서 일정을 소화한다. 도시계획자, 의료기업, 영화제작자 등의 다양한 고객을 컨설팅한다. 한때 이란에 거주했고, 카리브해 문화권의 공상과학소설에서 영감을 얻는다.

이처럼 자유로운 기질 덕분에 앤젤라는 퓨처리스트의 길을 걷게 되었다. "컨퍼런스에 참석했는데 누군가가 날더러 퓨처리스트라고 했다. 누구를 가리키는 걸까 주변을 둘러보고서야 내 이야기라는 것을 깨달았다." 지나가는 말 한 마디로 치부할 수도 있었지만, 당시 경영전략 분야에서 일하던 앤젤라에게는 새로운 진로가 열렸다. 앤젤라는 자신의 출발점에 바탕을 두고, 갓 창업한 사람들에게 "의외의 질문을 던지고, 거기서부터 시작하라."고 조언한다.

장래를 미리 생각해야 할 필요성은 앤젤라의 꿈에 불을 지핀다. 오웰이 그려 보인 꺼림칙한 미래상에 굴복하는 대신 대안적 미래에 대비해야 한다는 신념을 가진 그녀는 방향 전환을 고민하는 사람들에게 조언한다. "미래의 나 자신에게 편지를 쓰고, 스스로 한 일을 돌아보자. 사람들은 자기 행동을 돌아보고 타당성을 따져보는 일을 잘 하지 않는데, 그건 강렬한 경험이 될 것이다."

코펜하겐에 있을 때는 브뤼게와
크리스티안하운 섬 근처의 카페에 앉아
업무를 처리한다. "물 곁에 있는 게 좋다."

2014년, 오스트리아의 문화, 교육, 과학
연구소 <아르스 일렉트로니카>는
앤젤라를 '미래혁신자'로 명명했다.

Efe Cakarel 에페 차카렐

에페 차카렐이 2백여 개국 사람들에게 뛰어난 영화를 제공하는 온라인 영화 플랫폼 <무비>의 아이디어를 떠올린 것은 도쿄 롯폰기힐스의 근사한 카페에서였다. 당시 세계에서 가장 빠른 초고속인터넷을 갖춘 세계 3위의 영화시장이었던 국가에 있었음에도 그는 온라인에서 영화를 볼 수 없었다.

기업가 기질은 에페의 DNA에 스며 있다. 어려서부터 아버지의 회사에서 잔심부름을 하며 사업 이야기를 귀동냥했다. 시장의 틈새가 채워지길 손 놓고 기다리는 부류가 아니었던 그는 도쿄에서 샌프란시스코로 돌아오는 비행기 안에서 아이디어를 바탕으로 사업기획서를 쓰기 시작했다. "모든 에너지를 쏟아붓고, 온몸으로 뛰어들지 않으면 아무것도 일어나지 않는다."

아이디어를 실행하는 과정은 빨랐지만 사실 아이디어를 떠올리기까지의 여정은 길었다. 에페는 터키의 해변도시인 이즈미르에서 보낸 어린 시절, 토요일 오후마다 어머니와 함께 아트하우스 영화관에 들르던 것을 기억한다. 아직도 그때가 눈에 선하다. 「시네마 천국」이 처음 그의 마음을 울리고 펠리니를 향한 열망이 꽃피던 그곳에서, 영화를 향한 사랑은 시작되었다.

하지만 영화에만 관심이 있었던 것은 아니었다. 숫자에 능통한 두뇌 덕분에 장학생으로 매사추세츠공과대학에 진학했다(그는 터키의 수학 국가대표팀 소속이었다). 대학에 다니던 1994년, 에페는 그간 터키에서 보아왔던 유명 감독의 작품 외에 왕가위 등 비범한 감독들을 처음 접하게 되었다. 대학을 졸업할 즈음에는 영화를 향한 사랑이 강렬해졌고 어떻게든 영화에 삶을 바치고 싶었다.

처음에는 직접 영화를 만들려 했다. <골드만삭스>에서 잠깐 일한 뒤, 파리에서 각본을 썼던 것이다. 그러나 그래서는 최고가 될 수 없음이 자명했고, 이왕 영화를 제작한다면 최고가 되고 싶었던 그는 중단했다. 그가 보기에 <무비>는 세계 최고 영화의 종착지가 될 수 있다. <넷플릭스>와 달리 <무비>는 최고의 영화만을 선보인다. 매일 새로운 영화를 하나씩, 각기 30일간 서비스한다. 자비에 돌

<무비>가 거의 쓰러질 뻔했을 때, 에페는 이사진 중 한 명에게 조언을 구했다. "그가 물었다. '아직 에너지가 남아 있는가? 사업의 제1법칙은 망하지 않는 것이다. 해야 하는 일은 뭐든지 하라.'"

란, 안드레아 아놀드, 허안화 등 비범한 감독의 작품을 교체 전시하는 영화의 박물관인 셈이다.

에페는 전 세계에서 20명의 선구안을 지닌 전문가를 골라 상영 영화를 선정한다. 이들은 테이트 모던에서 라우셴버그 전시를 기획하는 큐레이터와 비슷한 역할을 한다. <무비>는 급성장 중이며 2년 뒤에는 이용자가 백만 명이 넘을 것으로 예상되고, 이제 영화제에서 곧장 영화를 받아 상영하고 있다. 에페는 향후 10년 내에, 코언 형제나 알모도바르의 최신 영화를 <무비>에서 만날 수 있으리라 자신한다.

<무비>는 반들거리는 목제 마루와 큼직한 중앙 테이블이 있는 런던 소호 지역의 18세기 타운하우스에 본사를 두고 있다. 동료가 열심히 일했으면 하지만(직원이 오후 8시 이전에 퇴근하면 사람을 너무 많이 고용한 게 아닌가 싶다고 한다), 그건 두려움이 아니라 애정에 바탕을 둔 기대다.

에페가 이룬 모든 혁신에도 불구하고 한 가지만은 터키에서 보낸 어린 시절과 똑같은 모습으로 남아 있다. 바로 아침 식사다. 그는 지금도 반숙란, 올리브오일을 뿌린 토마토, 버터와 잼을 바른 빵으로 아침을 먹는다. 에페처럼 큰 꿈을 꾸는 이에게도, 중요한 것은 소소한 일들이다.

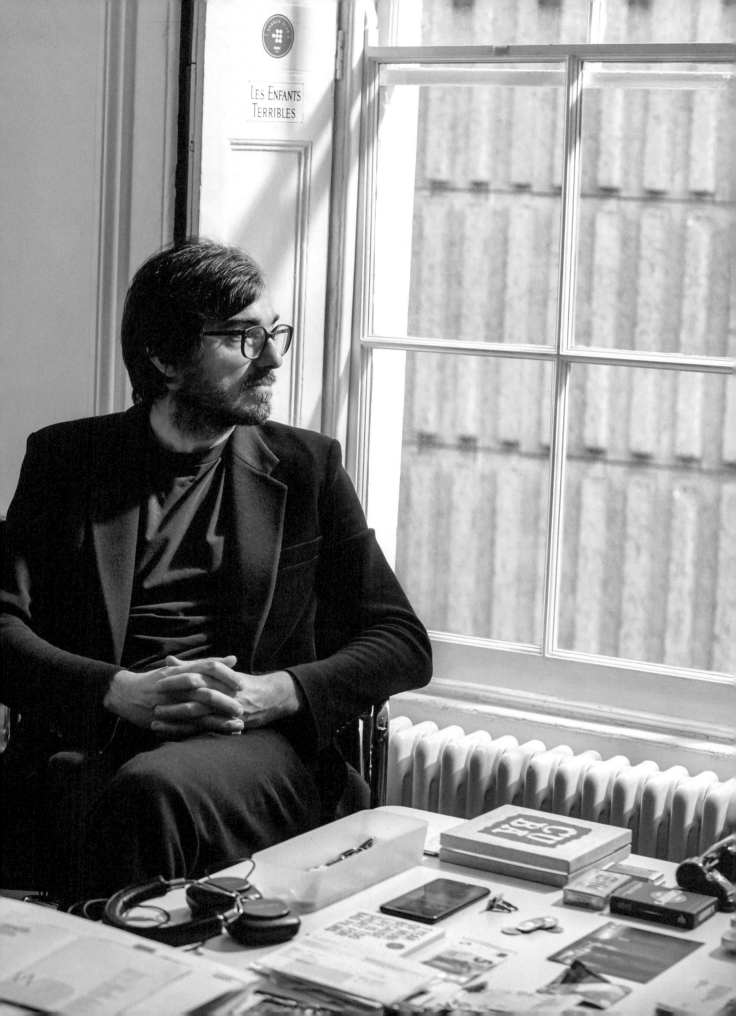

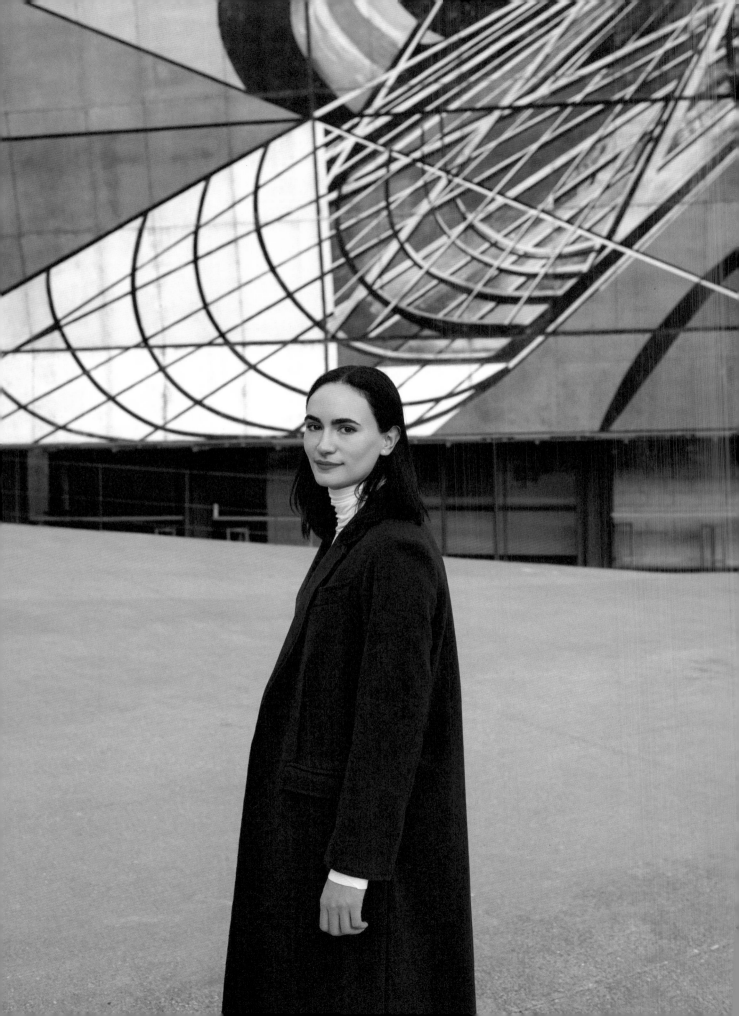

PROFESSION:
ARCHITECT

BUSINESS NAME:
FRIDA ESCOBEDO

LOCATION:
MEXICO CITY, MEXICO

ESTABLISHED:
2006

Frida Escobedo 프리다 에스코베도

멕시코 출신의 건축가 프리다 에스코베도는 24세의 나이로 첫 스튜디오 <페로 로호>를 공동 창립했다. 2006년 완전히 독립한 뒤로는 빠르게 인정받으며 각종 상을 수상했고, 곧 미국과 멕시코를 오가며 디자인에 몰두하기 시작했다.

그로부터 10여 년 뒤, 프리다는 예산, 마감 등 건축의 '실질적 측면'을 처리하는 데 다소 지쳤다. 모든 것이 너무나 차갑고 계산적으로 다가왔다. 그러나 호텔, 갤러리, 공공 공간 등 종류를 막론하고 에스코베도의 디자인은 모더니즘과 멕시코의 전통이 대담하게 섞이면서 생겨난 풍부한 에너지를 보여준다.

"건축은 쉬운 분야가 아니다. 많은 것을 할애해야 하고, 떼돈을 벌 수 있는 직업도 아니다. 신념을 지켜가면서 매달 수입을 얻을 수 있는 프로젝트를 하기란 쉽지 않다."

사무실은 멕시코시티의 조용한 안수레스 지역에 자리 잡고 있다. 집에서 고작 몇 블록 거리다. "걸어서 출근할 수 있어 좋다. 동반자의 사무실도 집과 스튜디오의 중간쯤 되는 지점에 있어서 종종 함께 점심을 먹는다. 그렇지 않을 경우 대개 스튜디오 사람들과 점심을 든다. 규모가 작은 회사여서 가족이나 다름없다."

동료들과 함께하는 창작 과정은 사업체를 운영하는 고충을 덜어준다. "창작 과정에서는 '유레카!'라고 외치게 되는 아드레날린 가득한 순간이 찾아왔다가, 정말 괜찮은 생각일까 회의에 빠졌다가, 다시 확신을 갖는 때가 있다. 생각도 해보지 않고 도약하는 순간이 분명 있다. 그건 아드레날린보다는 열정의 결과물이라고 생각한다. 아드레날린의 특성은 리스크나 경쟁인 반면, 열정의 핵심은 인내와 강인한 회복력이기 때문이다."

독립한 덕분에 어느 만치 즉흥적일 수 있게 되었다. "그게 독립하기로 마음먹은 이유 중 하나였던 것 같다. 건전한 재정 상태를 유지하기도 어렵고 스트레스도 많지만, 적어도 내 길을 스스로 만들어나갈 수 있으니까. 또한 호기심을 잃지 말고 지나치게 편안해지지 말아야 한다고 본다. 벨기에의 건축가 커스텐 헤이어스가 '위태로운 상태를 유지해야 한다'고 말해준 적이 있다. 그렇잖으면 배움과 성장이 멈춘다는 것이었다."

회사에서 상황이 여의치 않을 때 사기를 북돋고 스튜디오 분위기를 좋게 이끄는 것 또한 프리다의 역할이다. 감상에 휩쓸리거나 불평할 여유는 없는 것이다. "회사를 운영하면 계속 앞으로 나아가고, 다른 일을 할 여유를 만들어나가야 한다. 하지만 멋진 점도 너무나 많다. 빨리 기운을 차리고, 다가오는 일들을 즐기고, 융통성과 열린 태도를 유지하는 법을 배우게 된다. 일을 진정 좋아하면 일이 노동이 아니라 일종의 라이프스타일이 된다."

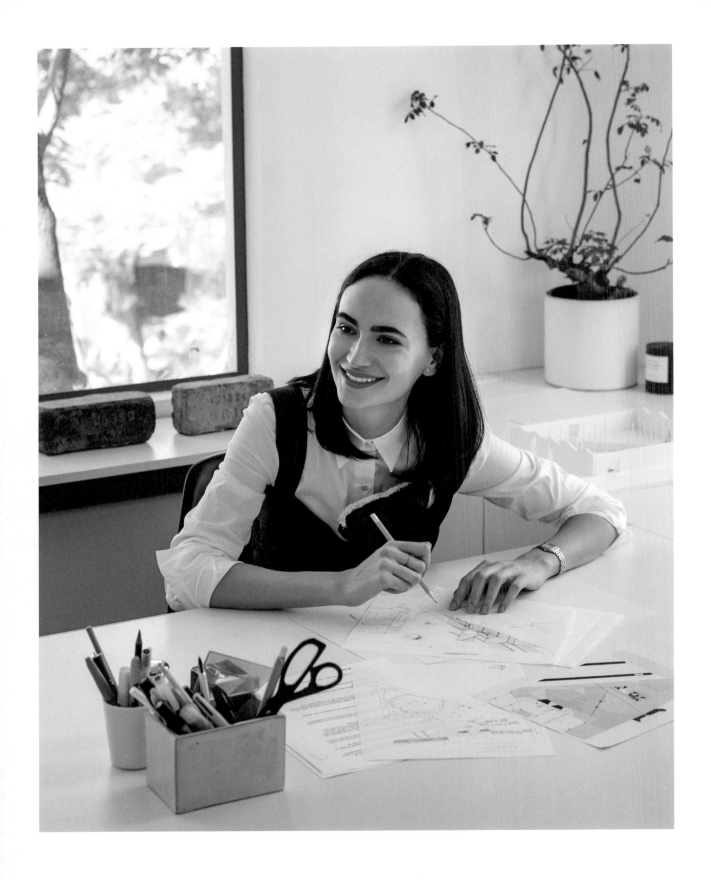

프로젝트와 기획서를 위한 아이디어를
스케치할 때는 아주 가는 선을 그을 수 있는
<무지>와 <펜텔>의 사인펜을 쓴다.

다음 페이지: 2010년, 프리다는 벽화 화가 다비드
알파로 시케이로스의 자택 겸 작업실을 지역
공동체를 위한 문화 허브로 바꾸려는 취지로 열린
콘테스트에서 우승했다.

"아드레날린의 특성은 리스크나 경쟁인 반면, 열정의 핵심은 인내와 강인한 회복력이다."

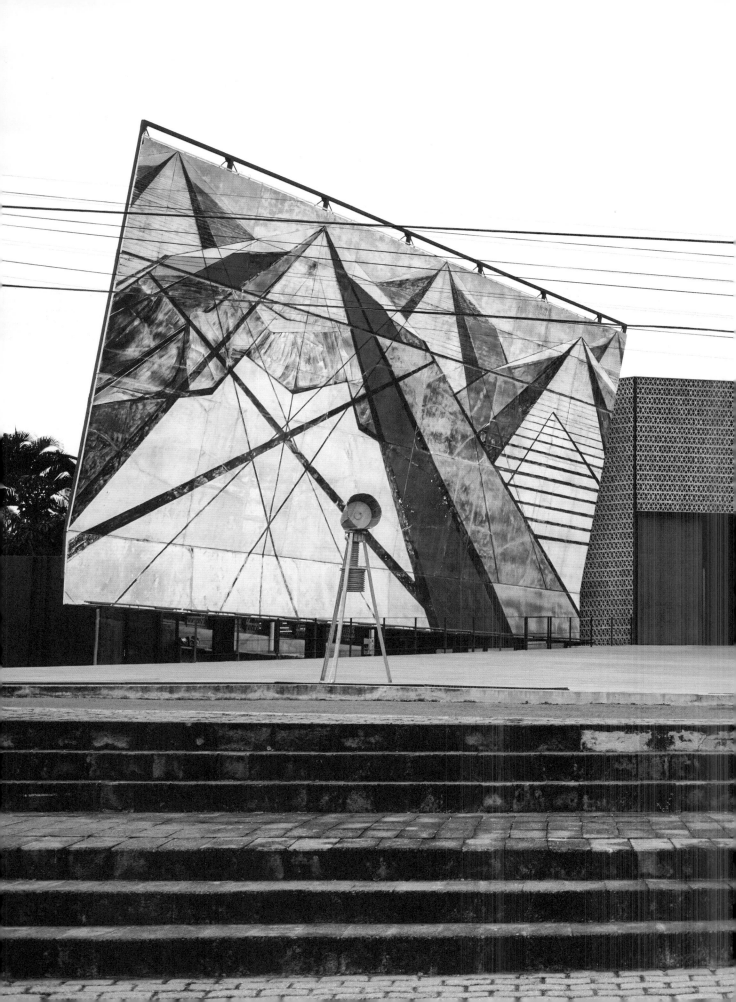

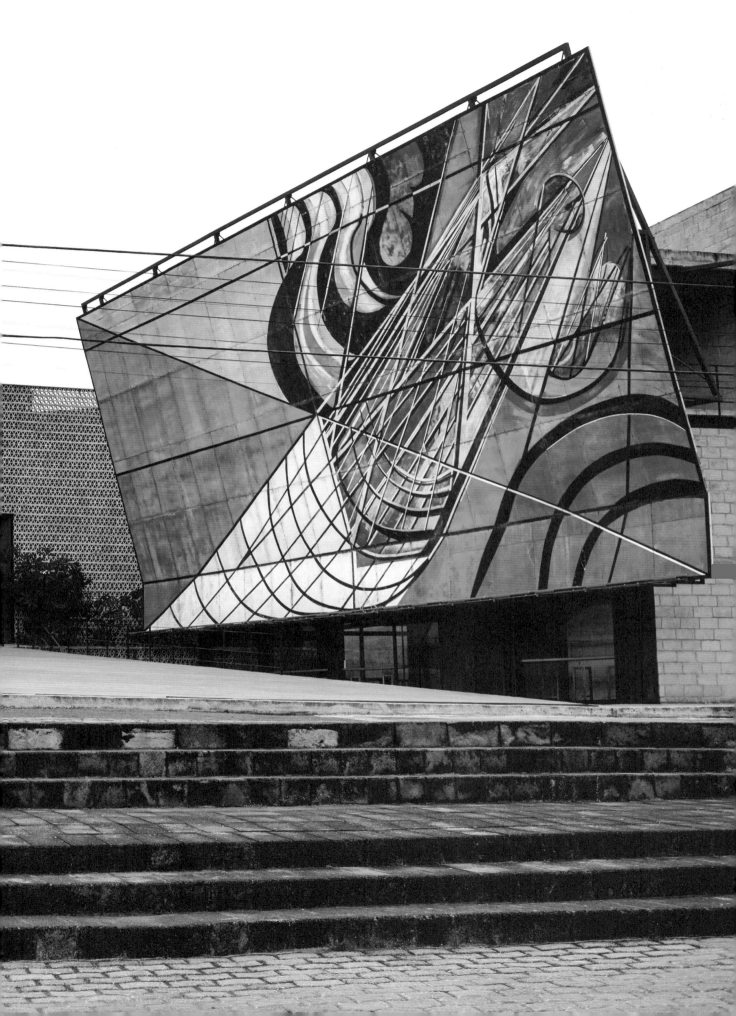

위: 사무실의 책장은 데렉 델레캄프가 디자인한 제품이다.
프리다가 좋아하는 책으로는 앙리 르페브르의 「공간의
생산」, 한나 아렌트의 「인간의 조건」 등이 있다. 두 번째
단의 액자에는 프라다가 가장 좋아하는 사람인 어머니의
사진이 끼워져 있다.

Apollonia Poilâne 아폴로니아 푸알란

"기업가 기질이란 제빵과 많이 닮아 있다." 세계 각지의 매장에 납품하고 파리, 런던, 안트베르펜 등지에 여섯 곳의 직영점을 둔 제빵 제국 <푸알란>의 CEO, 아폴로니아 푸알란다운 말이다.

"기업가는 제빵사처럼 물, 밀가루, 소금, 효모(<푸알란>에서는 사우어도를 쓴다) 등의 단순한 재료와 노하우, 직원을 활용해서 대단한 뭔가를 만들어낸다."

2002년 양친이 헬리콥터 사고로 타계했을 당시, 18세였던 아폴로니아는 조부가 1932년에 세운 가업을 이어야 하는 책임을 지게 되었다. "두 가지 선택지가 있었다. 회사 경영을 맡아줄 누군가를 고용할 수도 있었고, 어린 시절부터 함께 자라왔고 내가 속속들이 알고 있는 이 회사를 직접 운영할 수도 있었다."

그녀는 후자를 택했고, 파리로 돌아오기 전까지 4년간 하버드의 기숙사에서 <푸알란>을 운영했다. 이제 그녀는 원래 빵집이 있었던 셰르슈 미디 거리에 살면서 <푸알란>의 운영 전반을 맡고 있다. 뿐만 아니라 정기적으로 매장에서 일한다. 아폴로니아는 회사의 기술, 즉 제빵을 놓지 않는 것이 중요하다고 힘주어 말했다.

"처음 일을 시작했을 때 내 명함에는 CEO라는 단어가 박혀 있었다. 하지만 많은 이들이 내 역할은 단지 사교적인 것에 지나지 않는다고 확신했다. 그래서 화가 치밀었다. 그래서 제빵인이라는 단어를 추가하기로 했고, 이제 CEO라는 단어를 아예 빼버릴까 생각 중이다."

젊은 기업가에게 해주고픈 조언을 묻자, 아폴로니아는 개인적인 시간을 누리는 게 중요하다고 말했다. "솔직히 말해서 나는 개인 시간을 충분히 갖지 못했다. 대학에서 경제학을 배울 수 있어 운이 좋았고, 멋진 친구들을 둔 것도 다행이었다. 하지만 부모님을 잃고 회사를 맡게 된 것은 분명 내 젊은 시절에 대가를 요구했다."

아폴로니아는 개인 시간이 없다는 걸 오랫동안 슬퍼하지는 않았다. <푸알란>의 명물인 미슈 빵 그림이 걸린 사무실에 앉은 그녀를 보면 자신의 일을 얼마나 깊이 사랑하는지 알 수 있다. "내 일을 향한 갈증이 있어야 한다. 그런 갈증은 지극히 중요하다. 앞길을 가로막는 온갖 사소한 문제들을 이겨내는 데 도움이 되니까."

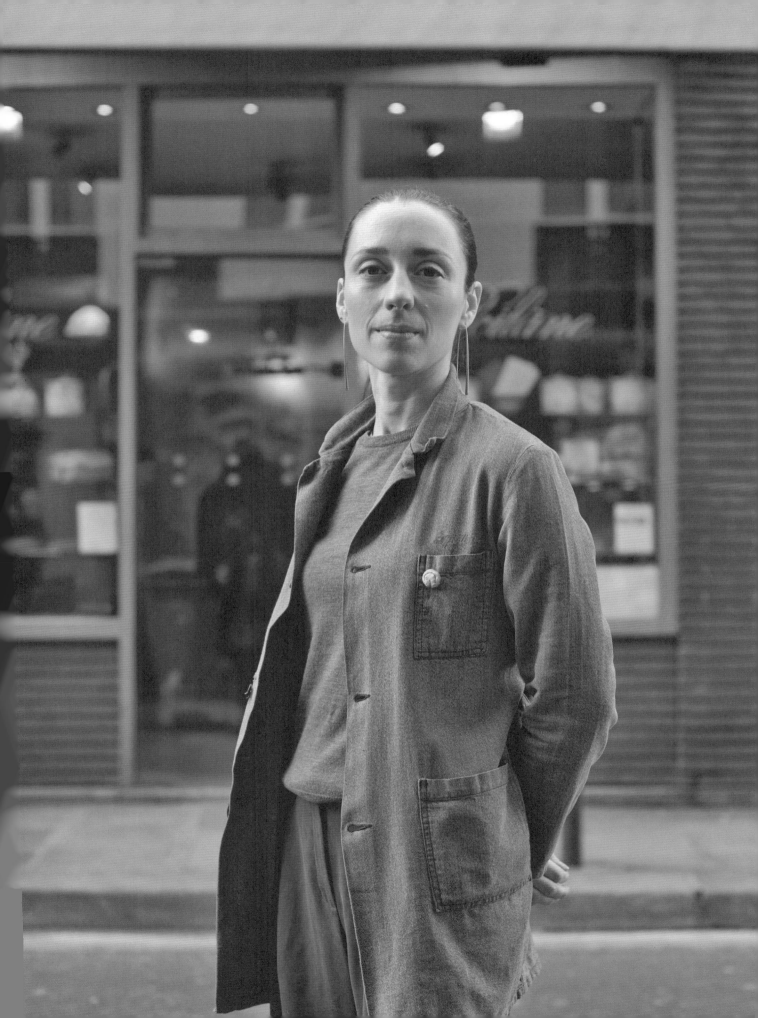

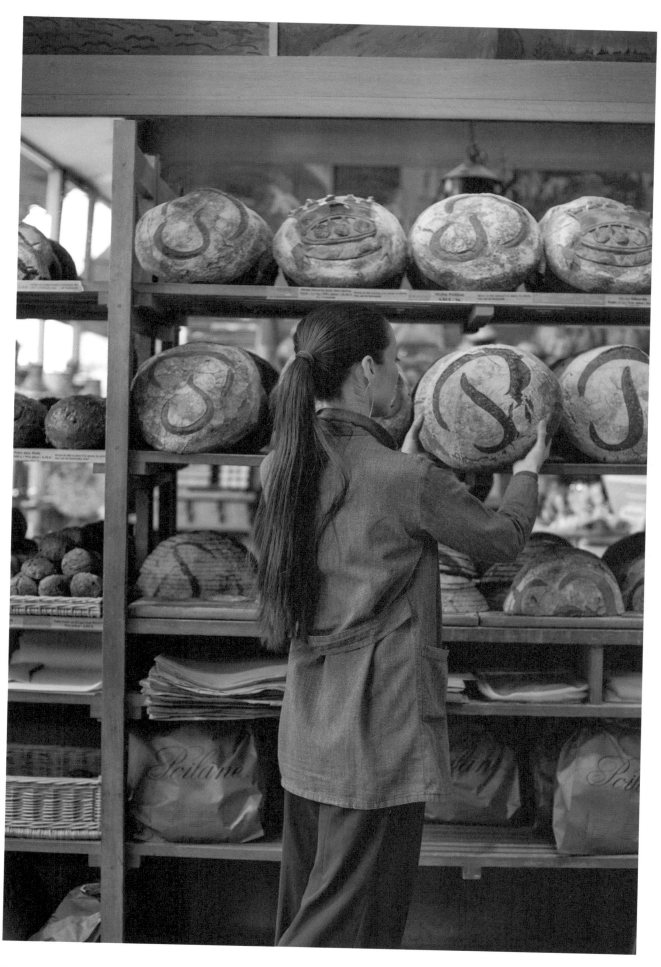

파리 시민이 일용할 빵을 굽는 건 아폴로니아 푸알란의
가업이다. 삼촌 막스 푸알란은 파리에서 자신의 이름을
건 빵집 세 곳을 운영하고 있다.

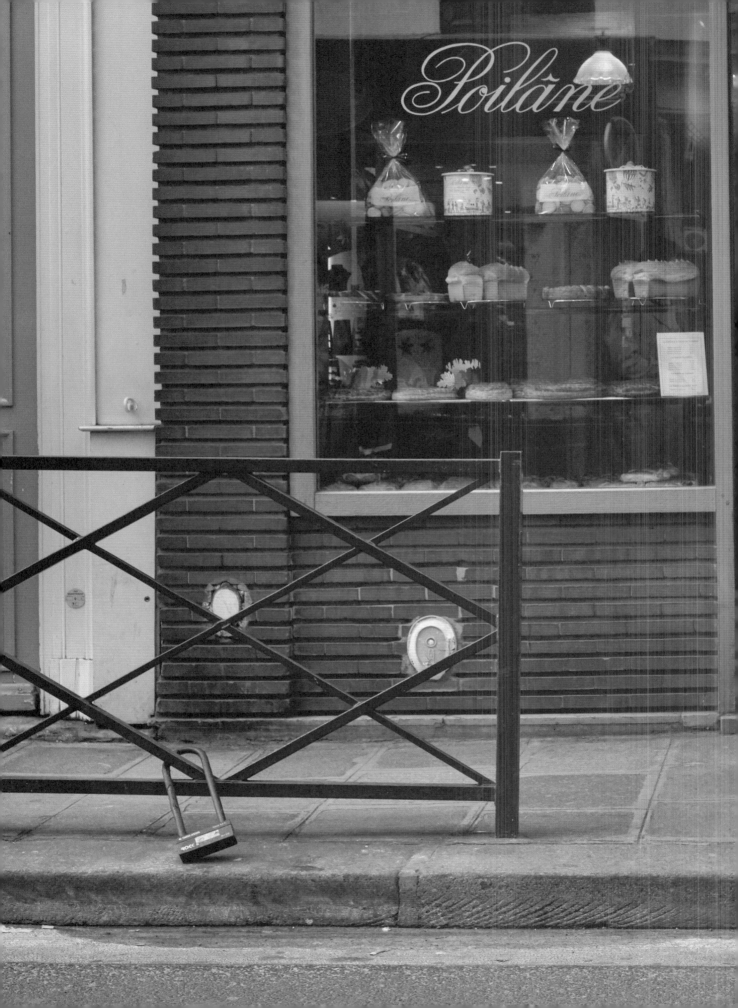

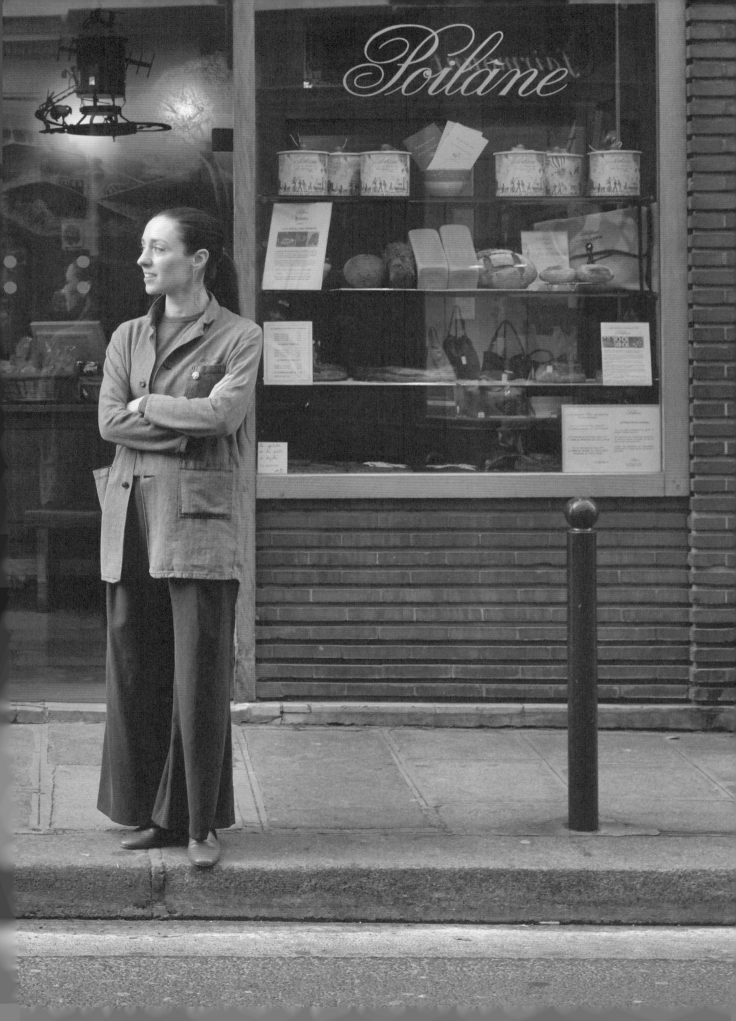

PROFESSION:
MANUFACTURER

BUSINESS NAME:
SEVEN UNIFORM

LOCATION:
TOKYO, JAPAN

ESTABLISHED:
1952

Tokuji Motojima 모토지마 토쿠지

아침에 출근복을 입는 순간 하루를 위한 완벽한 준비를 갖춘 느낌을 받은 적이 있는지? 그런 심리적 변화를 토대로 세계적 기업을 일군 <세븐 유니폼>의 CEO, 모토지마 토쿠지는 그 기분이 결코 우연이 아니라고 믿는다.

"작업복은 전원 스위치와 같은 역할을 해야 한다. 어느 디즈니랜드 직원이 말해준 적이 있다. 아침에 심한 숙취에 시달리다가도 유니폼을 입는 순간 누군가가 근무 모드를 켜준 것처럼 사람이 변한다고."

1952년 토쿠지의 장인이 창업한 이 회사는 행동에 대한 통찰을 바탕으로 직원의 정체성을 최우선하는 작업복을 디자인해왔다. 회사의 프리미엄 유니폼 브랜드 <하쿠이>는 토쿠지가 직접 론칭했다. 1990년대에 들어서면서 자신감 있는 직원이 보다 나은 고객 서비스를 제공한다는 것을 깨달은 여러 기업의 요구에 부응하기 위한 것이었다. 매일 아침 자신의 유니폼인 슈트를 입는 토쿠지는 사려 깊게 만들어진 작업복이 업무 의욕을 얼마나 높여주는지 진지하게 역설한다. 직원의 편안함을 우선하는 마음가짐이 의욕에 불을 당기는 비결이라고 믿는다.

"대부분의 직원은 회사가 제공하는 일반적인 유니폼이나 유명 브랜드의 유니폼에 불만을 토로한다. 아마도 그 유니폼은 노동자에 대해 세심하게 생각하지 않고 디자인한 제품이기 때문일 게다. 그래서 우리는 이제 기업이 아니라 노동자의 정체성에 대해 생각한다."

토쿠지는 일본의 유니폼 역사를 되짚으며, 요즈음처럼 디자인을 중시한 고품질 유니폼이 유행하기까지 시대가 세 번 바뀌었다고 말했다. 처음에는 일본의 전후 경제성장의 대명사인 기능적인 긴 셔츠와 일체형 작업복이 유행했다. 실용성의 시대에 이어, 로고만 봐도 알 수 있는 유명 패션디자이너가 제작한 유니폼이 시류를 탔다. 하지만 그들은 매일 유니폼을 입는 사람이 무엇을 원하는지 거의 고려하지 않았다. 그리고 마지막으로 하타라키기, 즉 '이웃을 행복하고 마음 편하게 해주는 옷'이 등장했다. 토쿠지가 <하쿠이>를 론칭하는 바탕이 된 옷이기도 하다.

"이런 옷은 다른 유니폼에 비해 특별하다. 장인정신을 살려 만들고, 직원이 옷을 입으면 전문적인 분위기가 감돈다." 현재 <하쿠이>가 선보이는 제품은 일체

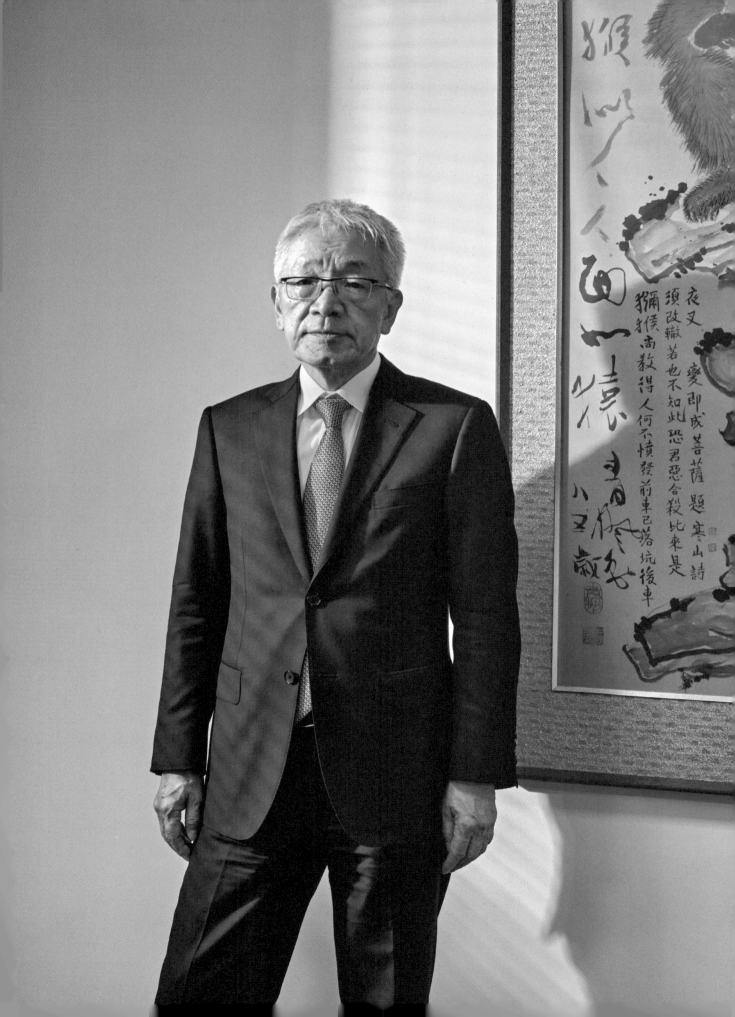

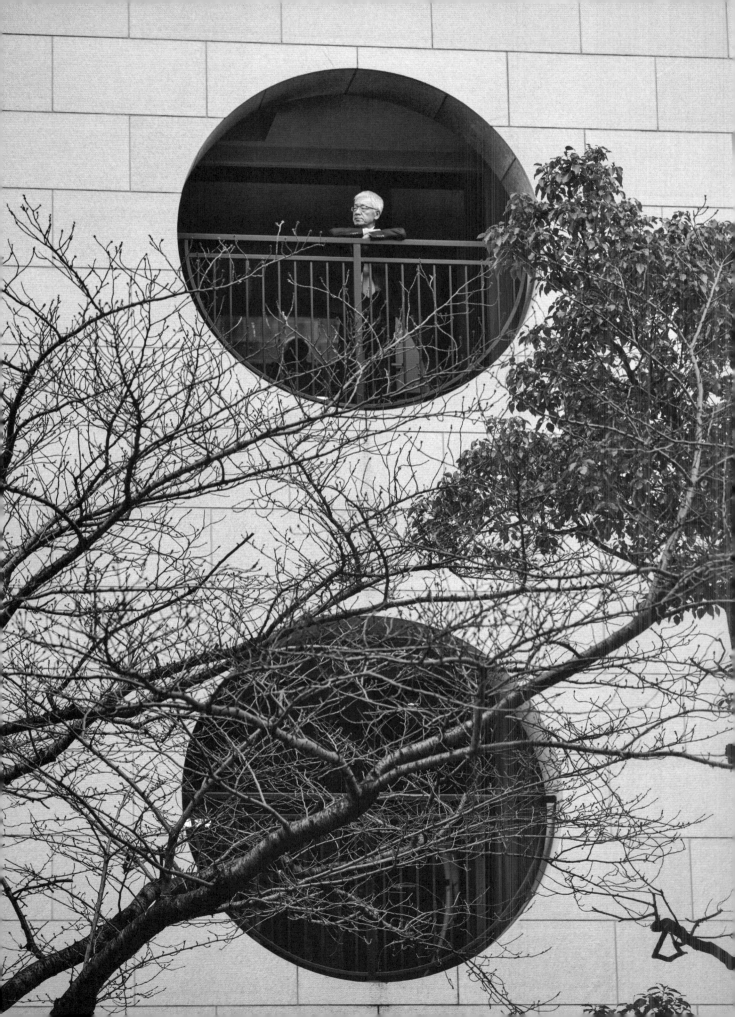

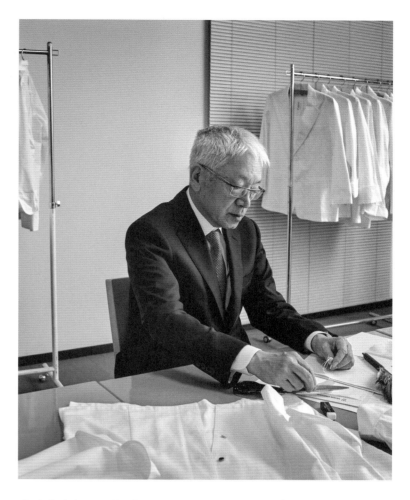

형 블랙 원피스, 소맷부리에 재치 있게 줄무늬를 넣은 더블브레스티드 코트, 벨
트가 달린 오버사이즈 무릎길이 톱 등이 있다. 토쿠지와 창의적인 협력자 오노
즈카 아키라는 일반적인 옷을 만들듯 신중하게 유니폼을 디자인한다. 유니폼이
든 일상복이든 모두 일류 원단과 편안한 재단에 초점을 맞춰야 한다고 본다. "작
업복의 근간은 일상복의 근간과 거의 같다." 토쿠지가 덧붙였다.

회사가 성장하는 동안 토쿠지는 줄곧 작고한 장인의 신조를 따랐다. "남에게
위압감을 주지 마라. 나 자신이 되어라." <하쿠이>의 자유분방한 정체성의 증거
인 겨울 코트를 재활용해서 만든 신개발 원단을 가리키며 그가 말했다. 변화가
필요하다는 것을 인정할 겸허함과 적응력은 필수다. "경제 위기가 닥칠 때는 사
업방식에 문제가 없는지 확인할 필요가 있다. 사업방식은 시간이 흐르면서 시대
에 뒤떨어지니 주기적으로 바꾸어야 한다."

사려 깊은 토쿠지는 회사가 자신의 정신적 수행 및 일본 특유의 정밀한 문화
코드와 뗄 수 없는 관계라 본다. 생산직원의 기본급을 인상하겠다는 최근의 목
표는 일본의 임금 관행을 뛰어넘는 것이다. 여기서 그는 '산포 요시'라는 전통 원
칙을 적용한다. <하쿠이>에서 만드는 유니폼에서 보듯, 회사가 성공하려면 직원
의 만족이 중요하다는 것을 강조하는 윈-윈 철학이다.

"언제나 직원들더러 즐겁게 일하라고 말한다. 고객을 자주 방문하고, 신뢰를
유지하고, 제품으로 깊은 인상을 심어주고, 믿음을 지켜나가라고 독려한다. 이렇
게 하면 결국에는 모든 게 잘 풀린다. 회사, 고객, 세상 모두." 토쿠지는 직원이
이런 포부를 지니는 데 따르는 효과를 설명했다.

PROFESSION:
PUBLISHER

BUSINESS NAME:
GESTALTEN

LOCATION:
BERLIN, GERMANY

ESTABLISHED:
1997

Robert Klanten 로베르트 클란텐

"언제나 먹이사슬의 정점에 있었다." 1997년 이래 5백 권이 넘는 책을 출간한 독일 출판계의 거물 <디 게슈탈텐 펄라크>의 창업 CEO, 로베르트 클란텐은 말했다. 타이포그래피, 로고, 브랜딩에 관한 책에서부터 여행이나 타투 등 대중에 어필하는 시각문화에 관한 두껍고 근사한 책에 이르기까지, 매년 40여 권의 신간을 선보이는 클란텐과 팀원은 연매출 천만 유로의 리듬에 맞추어 일한다.

베를린에 있는 본사는 윤활유를 바른 기계처럼 매끄럽게 돌아간다. 클란텐은 소회의실에 앉아 맨땅에서 시작해 지금의 사업체로 키운 과거를 회고했다. 본디 말단 그래픽디자이너였던 그는 (영업, 배포, 회계 등) 출판의 각 분야를 익히기 위해 3년 이라는 시간을 힘겹게 보냈다. 각 부서를 궤도에 올려놓은 뒤에는 더 능력 있는 후임자를 들였다.

"평생 상사 밑에서 일한 적은 없다. 지금까지 해온 모든 일은 내 생각에 할 수 있을 법한 일, 해야 할 일, 혹은 흥미가 갈 듯한 일들이었다." 그가 자랑하기보다는 양해를 구하듯 말했다. 이런 사고방식은 창업인에 대한 그의 정의와도 일맥상통한다. "창업이란 내 생각대로 일을 추진할 힘을 내고, 그 아이디어를 중심으로 회사를 키워나가는 것이다."

2016년, <게슈탈텐>의 매장 한곳이 미지불 문제를 일으켰다. 클란텐은 당시 '호주머니의 큰 구멍'이라 자평했던 논란과 실형을 받을 수도 있는 개인부채 위기에 맞닥뜨렸다. 회사는 자발적으로 지급불능을 선언했다. 채권자의 압박을 피해 갈 기민한 수였다.

구조조정 이후, 클란텐은 <게슈탈텐>의 역량을 다시 출판에 쏟아부었다. 현재 <게슈탈텐>의 책은 과거와 다름없이 100여 개국에서 권당 약 40유로에 팔려나가며, 런던, 뉴욕, 도쿄 지사도 그대로 유지하고 있다. 업계에 발을 들인 지 20여 년이 지난 지금도 클란텐은 소매를 걷어붙이고 열심히 일하며 모범을 보이는 리더지만 쉽지만은 않다고 스스로도 인정한다. "그렇게 해야만 한다. 그래야 회사를 계속 유지할 수 있다."

그러나 클란텐은 CEO가 아닌 직장 동료로서 친근하게 사람들을 대하고 회사에서 책임을 다하는 자신의 모습에 자부심을 느낀다. "언제나 업무 능력을 키우고 더욱 간결하게 말하고 영감을 줘서 모두에게 존중받을 있도록 노력한다."

그간의 부침에도 불구하고 클란텐은 회사 운영을 '결승점이 없는 마라톤'이라고 표현한다. 영원히 언덕 위로 돌을 굴려 올려야 하는 시시포스처럼 고되지만 클란텐의 동기는 확고하다. "성공이란 괜찮은 삶을 살고, 즐기고, 내 일에 긍지를 느끼는 거라 생각한다." 돈 때문에 일한 적은 한 번도 없다. "이곳에서 성공이란 나와 비슷한 생각을 하는 사람들을 위해, (종류를 막론하고) 가치를 창출하는 것을 의미한다. 그건 참으로 보람찬 일이니까."

2003년 이래, 회사는 자체 공방 <게슈탈텐 폰트>도 함께
운영하며 디자이너를 위해 디자이너가 만든 컴퓨터용
글꼴, 시험용 글꼴 등 150종이 넘는 글꼴을 선보이고 있다.

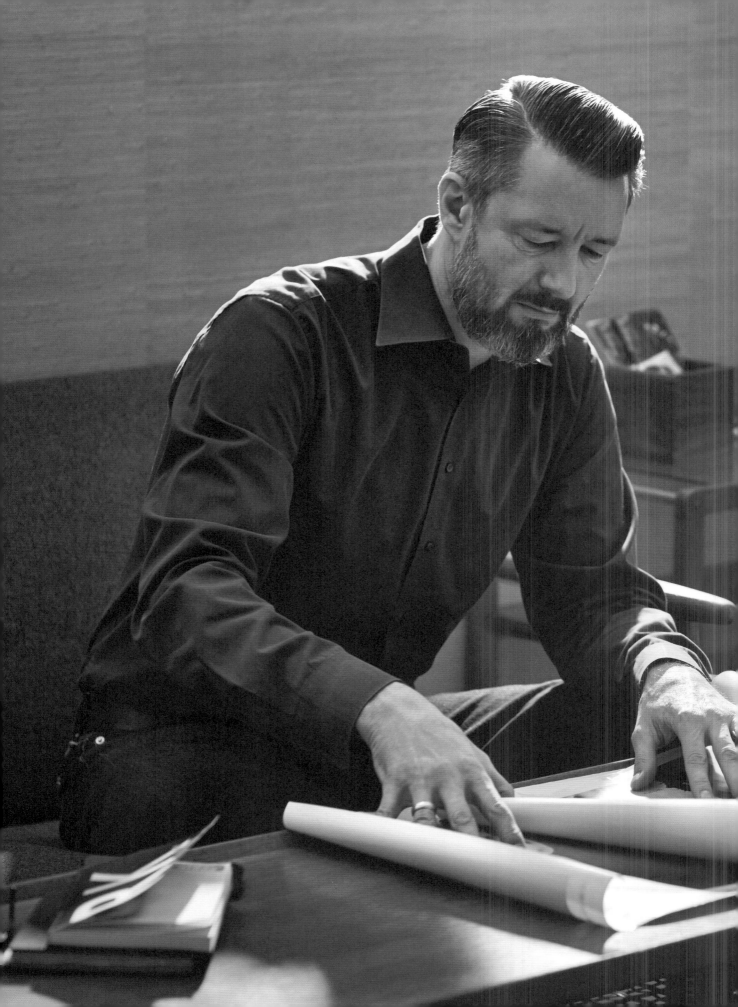

PROFESSION:
RESTAURATEUR

BUSINESS NAME:
LIFE

LOCATION:
TOKYO, JAPAN

ESTABLISHED:
2003

Shoichiro Aiba 아이바 쇼이치로

식당 주인을 아버지로 둔 아이바 쇼이치로는 좋은 음식에는 사람들을 불러 모으는 힘이 있다는 사실을 알고 있었다. 그가 운영하는 이탈리아 레스토랑 <라이프>는 2003년 오픈 이래 도쿄의 천3백만 인구의 공동체 감성을 키워나가고 있다.

쇼이치로는 자택 근처의 조용한 주거지구인 요요기 하치만에 가게를 냈다. 하라주쿠처럼 유동인구가 많지는 않았지만 근처에 큰 공원이 있었으므로 손님이 오리라 예상했던 것이다. "이탈리아에 갔을 때 공원이나 시장 옆의 카페를 즐겨 찾았는데 언제나 손님으로 가득했다. 식당 자체보다는 공원과 시장이 사람들을 이끌었다고 본다." 쇼이치로가 이곳으로 입지를 정한 이유를 설명했다.

쇼이치로는 무료 잡지를 출간하고 동네의 지도를 직접 만들었다. <라이프>의 위치와 메뉴뿐 아니라 다른 레스토랑 정보도 넣었다. 함께 성장하는 공동체를 위한 쇼이치로의 비전을 뒷받침하는, 단순하지만 똑똑한 마케팅 전략이었다.

<라이프>와 더불어 동네의 다른 가게도 번창했고 먼 곳에서도 호기심 많은 방문객이 찾아왔다. 조용하던 동네는 쇼이치로의 선구안 덕분에 예술인과 제3물결 카페의 힙한 보금자리가 되었다. "동네에 '오쿠 시부야'라는 트렌디한 새 이름이 붙었고 사람들이 모여 어울리는 매력적인 지역이 되었다. 우리 식당 사람들은 서로 속을 터놓고 이야기한다." 쇼이치로가 자신의 레스토랑에서 느낄 수 있는 어떤 동지애를 두고 말했다. 요즘은 가게의 이름으로 요리책을 자체 출간하는 한편 지점 네 곳을 운영하고 있다(<라이프 선>, <라이프 니가타>, <라이프 시>, <라이프 데일리 밀스>).

일본에서는 수십 년간 이탈리아 요리가 광적인 인기를 끌었지만 이탈리아 사람들의 다른 특징, 즉 달콤한 휴식을 즐기는 점은 빨리 받아들이지 못했다. 사실 일본은 이탈리아와는 정반대로, 가혹한 근무문화가 만연해서 1980년대에는 과로로 인한 돌연사를 의미하는 카로시(과로사)라는 단어가 국가적 화두로 떠올랐을 정도였다. 소스와 파스타를 만드는 기술을 닦기 위해 고등학교 졸업 후 이탈리아로 향했던 쇼이치로는 이제 이탈리아인 특유의 가족과 자유 시간을 중시하는 라이프스타일을 사업 모델에 연결시킬 길을 모색하고 있다. "가족을 우선하

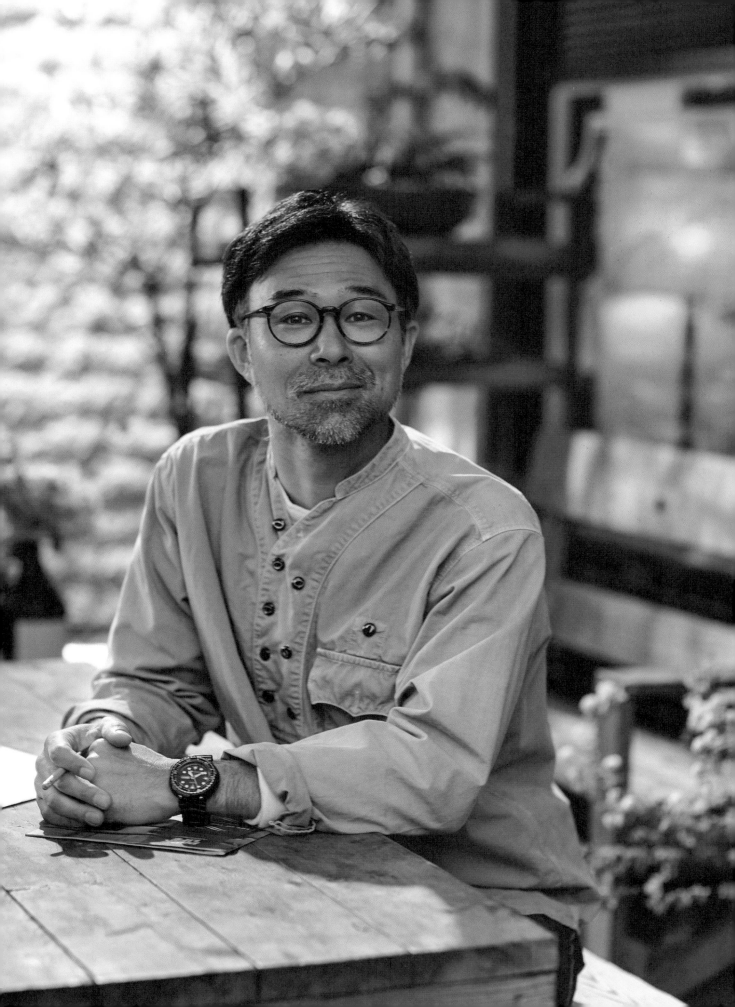

고 일은 그 다음이어야 한다. 그런 사고방식은 내게 깊은 영향을 미쳤다." 그는
이탈리아에서 배운 교훈을 떠올리며 일전의 인터뷰에서 말한 바 있다. 구체적으
로는 직원이 가족과 시간을 보낼 수 있게끔 휴가를 쓰도록 독려하는 한편 스스
로도 부인, 두 아이들과 함께 단순하고 규칙적인 일상을 보낸다.

<라이프>에는 도쿄 전역의 손님들이 찾아오지만, 쇼이치로는 동네 주민이
여러 번 들러줄 때 특히 기쁘다. "단골손님이 우리의 근간이다." 여러 번 들르는
손님에게는 무료로 와인을 제공하거나 서비스 요리를 내어 보답한다. 쇼이치로
는 이런 권한을 직원에게 전적으로 맡겼다. "팬층과 단골손님을 늘려가는 것
이 목표이므로, 자주 오는 손님에게 더 많은 서비스를 제공한다는 게 우리 방침
이다." <라이프>는 밥을 찧어 모치라는 일본의 달콤한 전통 간식을 만드는 여
름 축제 '모치츠키'에 참여하는 등 보다 큰 공동체에도 이바지하고 있다. "모두
이런 행사를 즐겨주어 무척 만족스럽다. <라이프> 자체가 공동체에 대한 내 공
헌이라 생각한다."

거대한 도시 도쿄에서, 쇼이치로는 작은 마을을 닮은 친밀한 분위기를 일구
었다. 아버지의 식당에서 냈던 일상적인 일식요리를 이탈리아 요리와 나란히 선
보인다. 달콤한 무와 해초 요리는 나이 지긋한 손님의 전통적 입맛에 맞추기 위
함이다. 세계적인 요리를 내는 <라이프>이지만 쇼이치로는 동네 밥집처럼 마음
편한 분위기를 유지하려 한다. "어렸을 때, 이웃 사람들은 나를 아버지의 식당에
서 노는 어린애로 봐주었다. 우리 손님의 눈에는 내 아들도 그렇게 보일 것이다.
앞으로도 계속 '<라이프>의 쇼이치로'라는 이름으로 불릴 수 있다면 기쁘겠다."

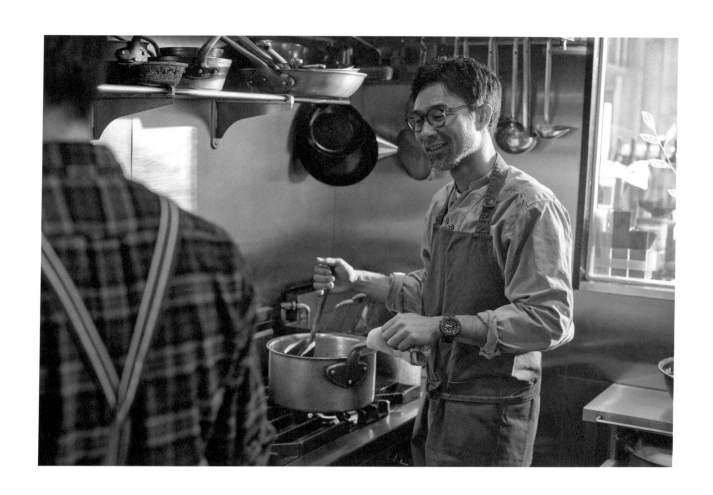

2016년, 쇼이치로는 패션 브랜드
<니드 서플라이>의 구마모토 매장 안에
<라이프 데일리 밀스>를 오픈했다. 사업 규모가
커지고 있지만 꾸준히 주방에 설 시간을 낸다.

쇼이치로는 정기적으로 지역공동체를 위한
라이브 음악회를 연다. <라이프 선>에서
공연한 솔로 뮤지션에 관한 전단지.

"가족을 우선하고, 일은 그 다음에 생각한다."

Juan Maiz Casas
& Marie von Haniel

후안 마이스 카사스 & 마리 폰 하니엘

외진 벽지에서 창업에 성공하는 건 쉽지 않다. 하지만 태즈메이니아에서 <피어몬트 리트리트>를 운영하는 부부 마리 폰 하니엘과 후안 마이스 카사스는 고립된 환경을 오히려 요긴하게 활용하고 있다.

가장 가까운 마을도 40분 거리에 있는 <피어몬트>를 운영하는 건 분명 쉽지 않은 일이다. 하지만 후안과 마리는 태즈메이니아의 오지에서 사업을 하는 것이 역경이라기보다는 기업가로서 역량을 닦을 기회라 생각한다.

호텔 운영은 회사를 세운 마리의 아버지가 그린 비전을 이어나갈 기회다. 둘은 기업가 기질이 집안 내력이라고 입을 모은다. "남의 회사에서 일하는 건 내겐 불가능에 가깝다. 다음에 뭘 할지 항상 생각하고, 하루도 거르지 않고 종일 일하는 셈이다. 사실 쉬운 일은 아니다." 후안이 말했다.

두 사람은 자신들이 세운 엄격한 지속가능 디자인 기준을 만족시키는 리조트를 만들어냈다. "우리는 자연의 일부이고, 그 안에 있을 권리가 있다고 생각한다. 장기적으로 볼 때 우리가 미치는 영향은 크지 않다. 향후 2백 년간 대체할 필요가 없는 리조트를 짓고 있기 때문이다. 그건 아버지의 철학이기도 했다." 마리는 말했다.

두 사람에게 지속가능성은 단순히 건물에 국한되지 않는다. 후안과 마리의 세 아이들은 벌써 가업을 이을지 생각해보고 있다. "아이들이 일을 이어받길 바라지는 않는다. 물론 가업을 이어도 좋겠지만, 지금은 곳곳을 직접 손보지 않고도 무리 없이 운영할 수 있는 규모가 될 때까지 호텔을 키우는 데 집중하고 있다. 아이들이 더 자라고 스완시보다 더 큰 세상을 보아야 할 때가 오면, 좀 더 움직일 방법을 찾아야 할 것이다."

아이들뿐 아니라 자신의 마음도 중요한 부부는 언제까지나 호텔을 운영하지 못할 수도 있다는 것을 알고 있다. "호텔업을 하다 보면 탈진하는 시기가 있다. 언제까지나 손님을 맞이할 수는 없다. 호텔 운영은 낙농장 경영만큼 힘겹지는 않지만 일에 매여 있어야 한다는 점은 같다."

막 창업의 여정에 발을 들인 이들을 위한 마리의 조언은 간단하다. "직원을 잘 돌보고, 할 일을 제대로 할 것." 후안은 힘주어 말한다. "스스로 해야 한다. 아무도 대신 해주지 않으니까. 무언가를 진정 원한다면 스스로 길을 걸어야 한다. 나를 그곳까지 데려다줄 사람은 나뿐이다."

옆: 호텔은 태즈메이니아의 그레이트 오이스터
베이를 굽어보고 있다. 마리의 아버지는 주변
자연환경과 공존하며 지속가능한 작은 숙소
공동체, <피어몬트>를 꿈꾸었다.

4:

Tips

작은 조언

다른 창업인이 전하는 전문적 조언과 현명한 이야기

How To:
Hire Properly

인재를 채용하는 법

요즈음에는 직원을 채용할 때 스펙보다는 호감도와 '문화적 적합성'을 중시하는 분위기다. 이스카이라 히메네스는 채용의 사각지대를 메우기 위해 <레이버엑스>를 세웠다. 이제 <레이버엑스>는 일반적인 틀을 벗어난 지원자가 직장을 구할 때 꼭 찾는 존재가 되었다. 히메네스는 지원자의 향후 성과를 정확히 예측하고, 회사 및 사회 전체의 다양성을 증진시킬 수 있게끔 채용공고의 직무 설명에서 면접에 이르는 모든 채용 과정을 분해해서 재구성해야 한다고 본다. 구인구직 문화를 바꿈으로써 사회에 변화의 물결을 불러오고자 애쓰고 있는 이스카이라를 찰스 샤파이에가 만났다. 천편일률적인 직원을 채용한 탓에 회사가 겪는 문제, 성과주의 채용의 중요성, 기업 내에서 다양성을 추구하는 것이 얼마나 시급한가에 관한 이스카이라의 조언을 들어보았다.

찰스 샤파이에: 채용의 가장 큰 문제는 뭘까.

이스카이라 히메네스: 지원자가 입사 후 어떤 성과를 올릴지 알려주지 못하는 추천서나 졸업장 같은 수단에 의존하는 게 가장 큰 문제다. 이런 척도에 의존할 경우 더 나은 역량을 지닌 인재를 놓칠 뿐더러 인력, 제품, 사풍이 획일화될 우려가 있다. <맥킨지>는 다양한 특성을 지닌 직원으로 구성된 회사가 일률적인 직원을 거느린 회사보다 더 높은 성과를 올린다는 보고서를 내놓은 바 있다.

샤파이에: '문화적 적합성'의 정의는 유동적이다. 미국에서는 지원자 개인의 능력보다는 '문화적 적합성'을 기준으로 채용을 진행하는 것 같다. 이를테면 면접관이 '이 지원자와 함께 공항에 갇혀 연착되는 비행기를 기다려야 한다면 어떨까?' 등을 자문해보는 식이다. 그런 풍조에 반대할 듯 싶은데.

히메네스: 맹렬히 반대하고, 대안을 제시할 회사도 세웠다.

샤파이에: 능력 중심 채용으로 옮겨가자는 취지인지.

히메네스: 그렇다.

샤파이에: 채용 과정에서 창업인이 활용해야 할 여타 수단과 자원이 있다면?

히메네스: 기존의 채용 수단도 어떤 면에서는 괜찮지만 한계가 있다. <링크드인>의 경우 전문성, 주로 대학 학위가 중심이 되고 있는데 사실 미국 내 노동인구의 2/3는 학위가 없다. 따라서 면접 질

WORDS:
CHARLES SHAFAIEH

문과 과정 등, 채용 방식에 초점을 맞춰야 한다. 과거 <구글>은 지원자에게 어려운 문제를 냈지만 지금은 중단했다. 병 속의 구슬이 몇 개인지 계산하는 능력과 업무에서 높은 성과를 올리는 능력 사이에는 아무 상관관계가 없기 때문이다.

대학을 갓 졸업한 전형적인 지원자에게는 대개 "학교에서는 어떤 동아리 활동을 했는지?" 등의 질문을 던지게 마련이다. 이런 질문의 의도는 적극성, 관심사, 열정을 파악하겠다는 것인데, 대학을 졸업하지 않은 지원자에게는 적합지 않다. 대학을 나오지 않은 지원자라도 교회에서 자원봉사를 했거나, 비영리단체에서 일했거나, 동네의 해결사 노릇을 하는 등 적극적인 인재일 수 있다. 지원자가 리더십, 적극성, 여타 채용기준을 만족시키는지 확인할 수 있는 개방적인 면접 질문은 다양하다. 대학에 가는 대신 군대의 신병캠프나 훈련 프로그램을 마쳤다면 3개월, 6개월, 또는 1년이라는 기간 동안 무얼 배웠는지 물어보아도 좋다. 수습 경험에 관해 좀 더 깊이 파고들 수도 있다. 어느 서비스 직종 지원자는 자신이 올린 성과를 보여줄 자료가 없다며 고민하다가 과거 고객이 <옐프>에 올린 평을 찾아냈다. 채용 담당자에게는 이런 고객평이 이력서의 문구보다 훨씬 중요한 정보일 것이다.

샤파이에: 적합한 인재를 가려내는 방식에 대해 새로운 관점을 제시하는 것 같다.

히메네스: 영업, IT, 소프트웨어 개발 등의 분야에서 일하는 데 4년제 학위가 꼭 필요할까? 그렇지 않다. 이런 능력은 굳이 대학에 가지 않아도 다양한 경로를 통해 배울 수 있다. 채용공고의 직무 정보를 최대한 개방적으로 고쳐 쓰고, 채용과정을 다시 짜고, '문화적 적합성'에 대해 재고하는 것이 중요하다.

내 경우, 회사에서 업무 관련 문제가 발생했을 때 나와 지원자가 서로 도움을 요청할 수 있을지 상상해본다. 또한 지원자가 제품의 소비자층을 확장하거나 새로운 시장에 접근하기 위한 새로운 관점, 내게 없는 시각을 가졌는지 검토한다.

샤파이에: 채용 과정을 이렇게 새로이 설정하면 구직자 입장에서 지원할 직장의 폭도 넓어질 것 같은데.

히메네스: 바로 그거다. 면접 질문을 회사 웹사이트에 공개하는 것도 괜찮은 방안이다. 면접 준비를 특출나게 잘 해 오는 지원자가 간혹 있는데, 능력이 있거나 직무에 잘 맞아서가 아니라 사회적으로 우월한 계층 출신이기 때문일 수도 있다.

샤파이에: 면접 말이 나왔으니 말인데, 심포니 오케스트라 등에서 오랫동안 활용해온 블라인드 채용 방식에 대해서는 어떻게 생각하는지? 익명성을 보장하는 것이 바람직하다는 목소리도 있는데.

히메네스: 블라인드 면접이라 해도 언젠가는 얼굴과 목소리를 공개할 수밖에 없지만, 단계별 채용에서 좀 더 멀리까지 나아가는 데 도움이 될 수는 있다.

나는 사실 더 다양한 배경을 지닌 지원자를 채용해야 한다고 본다. 무턱대고 블라인드 채용을 하는 대신 회사의 제품, 기존고객, 타깃고객, 회사의 기반이 되는 소비자층의 문화를 살펴봐야 한달까.

현실적으로도 획일적인 분위기의 기업이 가장 높은 수익을 올리거나 최고의 제품을 만드는 것은 아니다. <페이스북>의 이용자는 10억 명을 웃도는데, 조금 다른 시각에서 시작했다면 지금쯤 이용자 수가 3~40억 명에 이르렀을 수도 있다. <애플>에서 전원 남성으로 구성된 엔지니어링 팀이 건강 어플을 만들었다고 치자. 그렇다면 세계 인구의 절반에 영향을 미치는 건강 문제들을 다루기 어렵다. 큰 기회를 날리는 셈이다.

고객층을 대변하는 직원으로 회사를 구성해야 한다. 미국처럼 고객층이 무척 다각적인 사회라면, 그만큼 다각적인 제품을 만들어야 한다.

샤파이에: 작은 업체를 운영하는 기업주의 경우, <구글>이나 <애플> 등의 초거대기업과 다른 방식으로 접근해야 할까?

"과거 〈구글〉은 지원자에게 어려운 문제를 냈지만
지금은 중단했다. 병 속의 구슬이 몇 개인지
계산하는 능력과 업무에서 높은 성과를 올리는 능력
사이에는 아무 상관관계가 없기 때문이다."

히메네스: 빨리 시작할수록 큰 기회를 잡을 수 있다. 〈구글〉 등의 기업은 덩치는 거대한데도 그리 큰 변화를 이끌어내지 못했다. 여전히 흑인 직원은 1퍼센트, 라틴계 직원은 3퍼센트에 불과하다.

스타트업이라 해서 다르게 접근해야 한다고 생각지는 않는다. 굳이 다른 점을 꼽자면 스타트업의 경우 친구들과 예전 직장 동료를 채용해야 하는 경우도 있는데, 기존 인맥은 비슷비슷하고 한정적이게 마련이므로 좀 더 열심히 다양성을 추구해야 한다. 내 경우 충분히 다양한 인맥을 갖고 있지만, 백인 남성이라면 기존의 인맥을 넘어 힘을 보태주거나 넓은 길을 열어줄 사람을 찾아봐야만 한다. 엔지니어나 소프트웨어 개발자를 찾고 있다면 〈워먼 후 코드〉 등의 조직을 알아보는 것도 한 방법이다. 다양한 직원으로 구성된 회사를 꾸리려면 누구나 지원하도록 길을 열어두되 특히 여성, 장애를 지닌 이들, 흑인, 라틴계, 여타 소외계층에 속한 구직자가 지원하도록 격려하는 것이 좋다.

샤파이에: 폭넓은 배경의 사람들을 만나야 한다는 말은 비단 기업뿐 아니라 일반적인 사람들에게도 시사하는 바가 있다. 평소 다양한 사람들을 만나두면 누군가를 채용해야 할 경우, 예전의 작고 획일적인 공동체가 아닌 폭넓은 인맥을 활용해서 적임자를 구할 수 있을 테니까.

히메네스: 맥 빠지는 통계지만 평균적인 백인 남성의 직장 동료 중 흑인의 비율은 단 1퍼센트라고 한다. 이런 결과를 낳는 여러 문제들이 있겠지만, 우리를 감싼 보호막 밖으로 한 발짝 나설 방안이 없는 것은 아니다.

이사 갈 동네나 진학할 학교에 관해 고민할 때 다양성을 기준으로 삼는 사람은 많지 않다. 장차 아이들을 어떤 학교에 보낼지, 어떤 동네로 이사할 것인지 고려할 때는 물론 편의성이나 가격 등의 문제가 우선 기준이 될 것이다. 하지만 개인적으로는 그런 문제를 넘어 그곳이 다양성을 갖춘 공동체인지 생각해보려 한다. 거주하고, 일

하고, 학교를 다닐 지역을 정할 때 책임 있는 선택을 하거나, 얼마나 다양한 공동체인지 검토해보는 것은 누구나 해볼 수 있는 일이다.

회사의 결속력을 높이는 행사를 주관하는 입장이라면 흔한 행사의 틀을 벗어나 생각하고 다른 아이디어를 찾아보자. 나는 야외활동과 하이킹을 좋아할지 몰라도 남들은 바비큐나 게임을 선호할 수도 있다. 타인과 상호작용하기 위해 생각하고 해볼 만한 일들은 많다.

샤파이에: 〈도이체방크〉는 지원자 검색 알고리즘을 이용해서 직원의 획일화 문제를 해결할 수 있으리라 보고 있다. 이런 도구가 해결책이 될까?

히메네스: '애초에 문제를 일으킨 사람이 해결책을 내리라 믿기는 어렵다'는 말을 듣고 공감한 적이 있다. 최신 기술과 알고리즘을 이용하면 부분적으로는 문제를 해결할 수 있으리라 본다. 단, 편견이 반복되지 않도록 다양한 사람들이 알고리즘 개발 과정에 참여해야 할 것이다. 많은 기업이 이 문제를 해결하려 애쓰는 중이다. 기업 측에서는 무슨 수를 써서든 알고리즘의 보안을 유지하려 하기 때문에, 서로 비슷비슷한 시도를 하는지, 혹은 각기 다른 방식으로 접근하는지에 대해서는 이 시점에서 말하기 어렵다.

더 많은 자원을 쥔 쪽이 성공 가능성도 높으므로 이 또한 문제 요인이 될 수 있다. 다양한 기업이 해결책을 찾아나갈 수 있도록 자본의 배분 방식을 바꿀 필요가 있다.

샤파이에: 공동체 안에서 살아가는 방식을 바꾸고, 지금까지와는 다른 기업을 세우고, 변화된 제품을 생산함으로써 나아가 고객을 바꾸어가면, 사람들은 보다 큰 이익을 누리게 될까.

히메네스: 정부의 정책에 의존해서 올바르고 논리적인 변화를 이끌어내려면 수세대가 지나야 한다. 그러나 다양한 직원을 고용하는 것은 일개 기업 차원에서 이끌어낼 수 있는 변화다. 이런 기회를 활용하면 내가 논해온 다양성을 갖춘 사회를 좀 더 빨리 구현할 수 있다.

How To:
Lead People

리더십을 발휘하는 법

WORDS:
HARRIET FITCH LITTLE

뛰어난 리더의 반대말은 아나키스트가 아니라, 흔히 볼 수 있는 관리자다. 밥 채프먼은 1975년 쓰러져가는 가업인 병 세척 공장을 물려받은 뒤 그 사실을 깨달았다고 한다.

현재 미국에서 가장 인기 있는 리더십 컨설턴트인 채프먼은 <베리 웨이밀러>의 CEO 직을 맡았을 당시 살풍경했던 작업장의 모습을 씁쓸하게 회상했다. 세인트루이스에 있었던 공장 직원은 종이 울리면 일을 시작했고, 지시가 내려와야 휴식을 취했으며, 매일 같은 업무를 할당받았다. 채프먼 자신을 비롯한 관리자는 사무실에 앉아 지시사항을 외쳐댔다.

"내 업무는 사람들을 관리하는 거라 생각했다. 관리자는 더 똑똑하고 명민하며, 직원에게 할 일을 지시하는 게 업무라 여겼다." 일흔 줄에 접어든 채프먼이 회상했다.

그 이후 일어난 일은 전설이 되었고, 전 세계의 동기부여 강사와 경영대학원생의 연구 사례로 떠올랐다. 채프먼은 직원이 휴식시간을 직접 정하도록 하고, 예전에는 경비를 세워두었던 장비 창고를 전면 개방했다. 직원 누구나 상사에게 솔직한 생각을 말하도록 독려했고, 의견이 들어오면 그에 맞추어 정책을 수정했다. 수익은 치솟았다. 2017년, <베리 웨이밀러>는 계열사 80여 곳을 거느린 기업가치 20억 달러의 그룹으로 성장했다.

"뛰어난 리더는 화술에 능하다고들 하지만, 우리는 리더의 가장 큰 자질이 경청하는 능력이라는 사실을 발견했다." 변화의 비결을 물으면 채프먼은 답한다. "리더십이란 내게 책임 지워진 사람들의 삶을 제대로 보살피는 청지기 노릇을 하고, 그들을 누군가의 소중한 자식으로 대하는 것이다."

지금 와서 보면 그리 급진적인 이론은 아니다. 리더십은 곧 청지기 정신과 같다는 채프먼의 생각은 이제 무수한 리더십 이론 중 하나일 뿐이며 그중에서도 오래된 통설에 속한다. 그러나 그런 정책이 얼마 전까지만 해도 구식 경영을 혁파했다는 평가를 받을 만큼 '리더십 연구'라는 분야의 뿌리는 얕다. 채프먼은 자신이 받은 60년대

의 교육을 경멸 어린 투로 회상했다. "경영 강의를 들었고, 경영학 학위를 땄고, 관리자로 일했다. 하지만 아무도 사람을 아끼라고 가르쳐 주지 않았다." 그로부터 반세기 뒤, 리더십은 창업인이 지녀야 할 가장 중요한 능력으로 각광받았다. 미국 내 기업만 해도 리더십 함양에 연간 140억 달러를 투자한다. 대학은 수백 종류의 리더십 강의를 내놓는다. 직원을 미래의 리더로 키우는 역량을 기준으로 기업을 줄 세운 목록이 매년 나돌고, 사람들은 두근거리며 그 목록을 기다린다.

무엇이 상황을 바꿔놓았을까? 20세기 초중반 사람들은 리더십이 가르칠 수 있는 경험의 범주 밖에 있다고 믿었다. 리더십을 연구하는 학자는 성공적인 리더가 지닌 특별한 기질을 밝히는 데 에너지를 쏟아부었다. 벤저민 프랭클린의 협동적 성향, 토머스 에디슨의 호기심, 헨리 포드의 감정지능 등이 그 기질에 속했다. 충성스러운 추종자를 모을 자질을 지닌 특별한 사람이 있고, 성공 이유를 이해할 열쇠는 그 자질이 정확히 무엇인지 밝혀내는 것이라는 위인론적 관점을 적용한 것이다. 이렇게 학자들이 역사책에 파묻혀 있는 동안, 채프먼을 비롯한 관리자는 단순하고 따분한 관리방식을 배워야만 했다.

1980년대가 되자 위인론적 관점으로는 의미 있는 결론을 도출할 수 없다는 사실이 뚜렷해졌다. 정설은 변했다. 이제 리더십은 배울 수 있는 것이라는 주장이 힘을 얻었다. 20세기 말, 리더십 연구의 선각자인 워런 베니스는 단언했다. "리더십을 둘러싼 가장 위험한 신화는 바로 리더란 타고나는 것이라는 생각이다. 그런 생각을 믿지 말라. 배우고자 하는 의욕만 있다면 리더십의 주된 역량과 능력은 충분히 학습할 수 있다." 그와 더불어 새로운 주제가 대두되었다. 리더십이 교육할 수 있는 것이라면, 대체 무엇을 가르쳐야 할까?

오랫동안 통용된 이론 중 하나는 채프먼이 병 세척 공장에서 직관적으로 깨달은 사실과 같은 맥락에 있다. 바람직한 리더는 직원에게 사랑과 신뢰를 받고 있다는 확신을 심어줌으로써 더 큰 성과를 이루어낸다는 것이다. 이런 접근법을 옹호하는 대표 인물은 영국계 미국인 저자 사이먼 시넥이다(2009년 그의 TED 강연 '위대한 리더가

행동을 이끌어내는 법'은 누적 조회수 3위에 올랐다).

시넥에 따르면 안전감을 주는 리더는 리스크를 감수하고 우려되는 문제를 터놓고 이야기하며 실수를 인정하는 환경을 만든다. 모두 역동적인 기업에 필요한 요소다. 시넥이 최근 발표에서 말했듯, "리더가 조직구성원의 안전과 삶을 우선하는 선택을 내림으로써… 사람들이 조직에 머물며 안전감과 소속감을 느끼면, 놀라운 일들이 일어난다."

시넥의 주장은 진화생물학에 크게 의존하고 있다. 기업이란 '부족'과 같으며, 사람들은 어둠 속에 숨어 있는 호랑이를 두려워하는 원시인처럼 집단 보호를 우선시하는 알파를 본능적으로 높이 평가한다는 것이다. 군대를 예로 들기도 했다. 전장에서 전우를 위해 자신을 희생하는 군인을 높이 평가하면서도 이사회실에 앉아서 이기적으로 행동하는 상사에게도 큰 보상을 제공하는 이유가 무엇이냐며 의문을 제기한 것이다.

하지만 이런 비유는 조심스럽게 수용해야 한다(리더십 전문가는 정말이지 비유를 즐겨 쓴다). 기업은 동굴이 아니며, 직원도 군인이 아니니까. 하지만 안전감이 성과를 높인다는 주장은 쉽게 증명할 수 있다.

<베리 웨이밀러>를 이끈 채프먼의 리더십은 놀라우리만큼 딱 들어맞는 사례다. 2008년 경제위기가 닥쳐 하룻밤 사이에 주문량의 30퍼센트가 날아갔을 때, 채프먼은 대량해고 대신 휴가 프로그램을 도입했다. 모든 직원은 1년 내에 의무적으로 1개월의 무급휴가를 내야 했다. 하지만 휴가 기간은 직원이 직접 쪼개어 신청할 수 있었고, 동료와 맞바꿀 수도 있었다.

결국 회사는 경쟁업체보다 빨리 위기에서 벗어났을 뿐 아니라 생산성과 사기도 치솟았다. "휴가 제도를 활용해서 일자리를 보전하겠다는 결정은 우리 직원들에게 긍지와 감동을 주었다. 진정 직원을 위하는 기업에서 일해왔음을 깨닫는 계기가 되었기 때문이다." 채프먼은 결론지었다.

이런 철학에서 한 걸음 더 나아간 리더도 있다. 2012년, 전자상거래기업 <넥스트 점프>는 '해고불가' 정책을 도입했다. 직원이 비윤리적으로 행동하지 않는 한 잘리지 않는 제도를 만든 것이다. ('최고 행복경영자'라는 직함도 지니고 있는) CEO 찰리 킴은 당시 기자들 앞에서 말했다. 급변하는 상황 탓에 모두들 고용불안에 조바심쳐야 하는 디지털 업계에서, 장기근속을 장려하는 정책을 시행하겠다는 것이었다. 정책은 효과적이었다. 해고불가 정책이 도입되자 일을 사랑한다고 밝힌 직원의 비율은 20퍼센트에서 90퍼센트로, 퇴사율은 40퍼센트에서 거의 0퍼센트로 바뀌었다.

<넥스트 점프>를 사례로 든 시넥은 저서 『리더는 마지막에 먹는다』에서 다음과 같은 결론을 냈다. "사람은 단순히 연봉을 많이 주는 곳에서 일하기보다는 동료들 사이에서 안정감을 느끼고 성장할 기회를 누리며 보다 큰 공동체의 일원이 되길 원한다." 선풍적인 인기를 끌었던 시넥의 접근법은 위인론적 리더십 이론과는 반대 지점에서 시작된다. 성공의 원동력은 개인의 기질이 아니라 정책이라 믿는 것이다.

그러나 바람직한 리더는 안정감을 도모해야 한다는 주장에 모두가 찬성하는 것은 아니다. 네브래스카에서 기조연설자로 활동하며 최근 「노 이고」를 낸 베스트셀러 저자 사이 웨이크먼은 그에 반대되는 목소리를 내고 있다. "회사는 돈으로 행복을 사려다 파산하고 말 것이다." 웨이크먼은 시넥의 철학에 관한 질문을 받고 잘라 말했다. "나는 지난 토요일 내내 행복했지만 아무 일도 끝내지 못했다. 행복이 생산성을 이끌어내는 것은 아니다."

웨이크먼은 고용안정을 우선하는 접근방식이 공장의 노동자에게는 효과적일 모르나 지적 노동이 필요한 IT기업에서는 그렇게 응석을 받아줄 필요가 없다고 지적했다. "요즘 세상은 다르다. 현대인은 자기 스튜디, 자기 컴퓨터, 자기 생각을 지니고 있다. 직원의 환심을 사기 위한 보상은 중요치 않다. 리더의 역할은 직원의 자기발전을 돕는 것으로 진화했다."

자칭 '현실기반 리더십'이라는 이론을 펼치는 웨이크먼은 뛰어난 리더란 직원이 최대한 자립심을 키워 자기계발을 할 수 있도록 도와야 한다고 본다. 완벽한 업무환경을 조성하기보다는 상황이 좋지 않아도 성공하는 법을 가르쳐야 한다는 것이다. 그녀는 카운슬러로 활동하며 고객에게 현실에서 도피하는 대신 주어진 카드만으로 상황을 해결할 방법을 찾으라고 조언하는 과정에서 이 이론을 떠올렸다. 그리고 같은 논리를 기업에 적용해보자고 생각했다.

웨이크먼은 관용적인 태도를 버리고 까다로운 직원은 빨리 해고하라고 조언한다. "신파극은 감정낭비일 뿐이며, 리더의 업무는 효율적인 과정을 조성해서 낭비를 줄이는 것이다." 여성의 경우 특히 마음에 새겨야 하는 교훈이라는 게 웨이크먼의 생각이다. "여성은 자신이 남의 행복에 책임이 있다는 생각에 길들어 있다… 하지만 리더가 시간을 제대로 활용하는 최선의 방안은 사업계획과 아이디어를 실행에 옮기고 리더에게 기대는 사람들의 응석을 받아주지 않는 것이다."

스스로도 인정하다시피 웨이크먼은 현재의 흐름에 대놓고 반기를 들고 있다. 자신의 조언을 참고해서 성과를 올린 기업의 사례를 들지만, 그녀의 주장을 그대로 받아들이기는 어렵다. 2013년 미국 <갤럽> 여론조사에 따르면 상사에게 무시당하는 직원의 40퍼센트가 일에서 관심을 끊은 반면, 장점을 인정받는 직원이 업무를 등한시하는 경우는 단 1퍼센트에 불과했다.

"현대인은 자기 스무디, 자기 컴퓨터, 자기 생각을
지니고 있다. 직원의 환심을 사기 위한
보상은 중요치 않다. 리더의 역할은 직원의
자기발전을 돕는 것으로 진화했다."

<포브스 코치 협회>의 지아 가네시는 지금까지 몇 년간 리더십 이론의 옥석을 가려왔다. 그 결과, 리더가 직원과 거리를 두어야 한다는 생각에는 반대한다. "사람들은 회사가 아니라 리더를 떠난다. 리더를 떠나는 이유는 리더와 직원 간에 충분한 관계가 형성되지 않았기 때문이다." 또한 긍정적 업무환경을 조성하는 리더는 노동중심적인 구식 산업보다 급성장하는 기업, 특히 스타트업에 꼭 필요한 존재라고 주장했다. "요즘은 혁신이 각광받고 있는데 내재적으로 혁신이 일어나려면 신뢰감 있는 환경을 만들어야 한다. 신뢰는 직원이 불이익을 받을까 봐 두려워하지 않고 행동하도록 힘을 실어주는 데서 비롯된다."

그러나 웨이크먼의 주장 중에서 진실성이 중요하다는 부분은 의미심장하다. 많은 조직이 말로만 책임감 있고 개방적인 리더십을 표방한다고 주장한다. 이는 아무것도 하지 않는 것보다 훨씬 나쁘다는 게 웨이크먼의 생각이다. "(고용주에게) 직원이 터놓고 의견을 제시하도록 독려하라고 조언하는데, 현실적으로는 이게 부정적 영향을 미칠 수 있다. 책임감 없이 말만 앞세우는 경우가 생길 수 있는 것이다."

1978년, 미국의 사학자 제임스 맥그레거 번스는 다음과 같이 썼다. "리더십은 지구상에서 가장 많은 연구를 거쳤는데도 가장 밝혀진 것이 없는 현상이다." 그가 지적한 것은 지적인 문제였다. 그의 전공 분야는 특정 인물이 혁명과 군대를 성공적으로 이끄는 실질적 이유를 밝히지 못했던 것이다.

최근 그와 같은 주장이 다시 제기되었다. 하버드 케네디 스쿨 공공리더십센터를 설립한 최고경영자 바바라 켈러먼은 2012년 「리더십의 종말」이라는 책을 펴내어 동료들에게 충격을 안겼다. 현대의

리더십 교육은 모순적이고 혼란스러우며 성과를 내는 경우가 거의 없다는 주장을 담은 도발적인 책이었다. "리더십 프로그램은 객관적인 검토도 받지 않고 급증하는 추세다. 리더십이 지적 탐구의 영역이라는 근거는 희박해졌다. 2010년대의 리더십 교육은 어떤 모습이어야 하는가에 대한 새롭고 독창적인 생각도 거의 없다." 켈러먼은 이어 바람직한 탐구 분야는 리더십이 아니라 팔로어십이라고 주장했다. 리더보다는 팔로어가 더 흔하기 때문이다. "팔로어십에 대해 생각지 않고 리더십을 연구하는 것은 헛수고다."

리더십 업계는 죽었다고 단정하자마자 만병통치약 같은 해결책을 내놓은 것은 좀 그렇지만, 리더십 연구가 팔로어십을 향해 나아가는 것이 옳다는 켈러먼의 주장은 일리가 있다. 최근 들어 어디에 가나 볼 수 있는 '기업문화' 등의 유행어 또한 사람들이 조직을 판단할 때 예전보다 훨씬 더 민주적인 기준을 적용한다는 증거다. 리더보다는 팔로어를, 개인이 타고난 기질보다는 정책을 중시하는 것이다. 앞으로 업계의 인정을 갈망하는 창업인이라면 우선 타인을 우선시해야 할 것이다.

관리직에 더 잘 맞는 사람들이 분명 있지만, 회사가 번창하려면 리더뿐 아니라 직원의 안녕에도 관심을 기울여야 한다고 가네시는 생각한다. "부모, 자녀, 직장동료를 막론하고 그게 모든 인간관계의 기본 원리다."

가네시는 인권운동가 겸 시인 마야 안젤루의 말이 자신의 생각에 영향을 미쳤다고 털어놓았다. "사람들은 내가 한 말과 행동은 잊어도 내가 그들에게 안긴 감정은 영원히 잊지 않는다." 업무시간이 끝난 뒤 남는 것, 어쩌면 현실보다 더욱 중요한 것은 바로 감정이 아닐까.

How To:
Manage Mistakes

실패에 대처하는 법

누구나 실수를 저지르며, 장기적으로 문제가 되는 경우도 있지만 대부분은 사소하다. 회의 일정을 잊어버렸거나 적임자가 아닌 인물에게 프로젝트를 맡겼다는 사실을 뒤늦게 깨달았을 경우, 신중하게 작성한 이메일을 몇 통 보내고 시간이 흐르면 문제는 해결된다. 그런데 어째서 실수를 저지르고 나면 세상의 종말이라도 온 것처럼 막막할까? 불안, 자기비난, 시간낭비 없이 실수에 대처하는 비결은 없을까? <인생학교>를 세운 철학자 알랭 드 보통은 잘 풀리지 않는 일에 대한 사고방식을 바꾸라고 조언한다. 해리엇 피치 리틀과 나눈 대화에서, 알랭은 자기연민을 받아들이고 나 자신과 상상의 친구가 되는 등 색다른 해결책을 제시했다. 우리의 '문제 많은 호두(즉, 뇌)'가 실패에 관한 한 자주 기대에 부응하지 못하는 이유도 설명해주었다.

해리엇 피치 리틀: 사랑에 대한 저서에서 로맨틱한 관계는 완벽하지 않으며 실수와 진로 수정, 힘겹게 질척이는 시간이 많다고 주장했다. 일도 마찬가지인지?

알랭 드 보통: 성공적인 삶은 이렇게 묘사할 수 있을 것이다. 어린 나이에 나와 딱 맞는 분야를 고르고, 이상적인 순간에 망설임 없이 그 분야에 정착해서 노력에 대한 존경, 세간의 주목, 돈을 얻는 것이다. 그러나 놀랍게도 충분한 교육을 받고 지극히 현실적인 성격을 지닌 사람의 경우에도 이런 시나리오가 현실화될 확률은 복권 당첨 확률과 같다. 사랑과 일에서 큰 재앙을 겪지 않고 지구상에서 90년이라는 시간을 보내는 사례가 얼마나 희귀한 것인지 사람들은 잘 모른다. 우리의 뇌(우리가 현실을 해석하는 도구인 문제 많은 호두다)는 통계를 결정적으로 오해하는 성향이 있다. 어떤 일은 실제보다 훨씬 더 흔하다고 상상하는 것이다. 새로 창업한 기업의 절반 정도는 크게 성공할 거라 생각하지만 사실 성공률은 2퍼센트를 밑돈다.

해리엇: 우리의 문제 많은 호두가 현실을 더 정확히 인지하도록 만들 방법이 없는지?

알랭: 인류 대부분의 사랑과 일의 현실을 볼 수 있다면 내 상황과 능력에 대해 그리 자괴감을 느끼지 않게 될 것이다. 세상을 가로질러 날아가면서 모두의 삶과 머릿속을 엿볼 수 있다면, 사람들이 얼마나 자주 실망을 하는지, 얼마나 많은 사람들의 꿈이 이뤄지

WORDS:
HARRIET FITCH LITTLE

지 않는지, 얼마나 많은 이들이 남모르는 곳에서 혼란과 불확실한 상황에 고민하는지, 얼마나 많은 사람들이 매일같이 정신적 공황상태에 빠지고 걷잡을 수 없는 다툼을 벌이는지 알게 될 것이다. 그러고 나면 우리 스스로 세운 목표가 얼마나 비정상적인지, 즉 가혹한지 깨닫게 될 것이다.

해리엇: 실수를 알아챘을 때 받는 최초의 피드백은 내면의 목소리다. 일반적으로 그 목소리는 부정적이다. 왜 우리는 스스로에게 이토록 가혹한 감독일까?

알랭: 자주 생각하거나 타인과 논하지는 않지만, 누구나 머릿속의 목소리를 지니고 있다. 문제 될 건 없다. 내면의 목소리는 머릿속에서 흐르는 생각의 웅얼대는 줄기일 뿐이니까. 때로 이 목소리는 힘을 내어 결승선까지 남은 몇 미터를 달려가라고 독려한다. 하지만 그렇게 친절하지 않을 때도 있다. 패닉을 유발하고 얼굴이 화끈거리며 패배주의적인 질책을 퍼붓는 것이다. 이럴 때는 우리가 지닌 최고의 통찰력이나 성숙한 역량에 대해 이야기해주지 않는다. 사람은 지치거나 화난 부모의 목소리, 손위 형제의 으름장, 학교의 불량배나 너무 무서운 선생님이 던지는 말들을 내면화하게 마련이다. 우리는 이런 도움 될 것 없는 목소리를 내면에 저장한다. 과거의 어느 한때, 옳은 말처럼 들렸기 때문이다. 권위를 지닌 인물이 내 머릿속 깊이 새겨질 만큼 메시지를 반복한 탓이다.

해리엇: 이런 목소리가 내게 도움이 되도록 이끌 수는 없을까.

알랭: 내면의 목소리를 바꾸려면 설득력과 자신감이 있는 유용하고 건설적인 다양한 목소리를 오랜 기간 접해야 한다. 미묘한 문제에 관한 긍정적 목소리를 자주 들어야 한다. 그런 말이 자연스러운 반응처럼 느껴질 때까지 듣는 것이다. 그러면 결국 그 목소리가 우리 자신에게 해주는 이야기, 내 생각으로 굳어진다.

해리엇: 그냥 자기연민에 젖어 있으면 안 될까.

알랭: 세간에는 자기연민은 끔찍한 실패라는 인식이 퍼져 있다. 자기연민에 빠진 사람은 자신이 얼마나 행운아인지 상기시키는 주변 사람들의 말을 억지로 듣게 된다. '숙제가 하기 싫다고 투덜거리다니! 끔찍한 병을 앓는 아이들은 수학 숙제를 할 수 있는 아이들을 부러워할 텐데. 하고 싶은 일이 없다며 궁시렁대다니! 중앙아프

리카공화국의 <은다시마> 금광에서 일하는 사람들을 생각해야지.' 하는 식이다.

그러나 나와 타인의 자기연민에 보다 건설적으로 대처하려면, 이처럼 의도는 좋지만 아무 효과 없는 전략이 간과하는 점을 잊지 말아야 한다. 바로 자기연민은 매우 중요한 성과를 낸다는 사실이다. 사람들이 스스로를 안타깝게 여기지 못한다면 어떤 일이 벌어질지 상상해보자. 아이를 위로하는 부모를 떠올려보자. 그들은 사실 아이에게 스스로를 돌보는 법을 가르치고 있는 셈이다. 아이들은 점차 부모의 이 같은 태도를 내면화해서 아무도 자신을 위로해주지 않을 때 스스로를 다독이는 법을 익힌다. 논리적이라고 보기는 어렵지만 분명 극복 효과가 있는 메커니즘이다. 삶의 거대한 실패와 좌절에 맞서 나를 보호할 최초의 가림막인 것이다. 본디 자기연민의 방어 태세는 경멸받아 마땅한 존재는 아니다. 오히려 감동적이고 유용한 역할을 지니고 있다.

해리엇: 자기연민을 보호막이라 여기는 건 바람직한 출발점인 것 같다. 어떻게 하면 자기연민에서 한 걸음 더 나아갈 수 있을까?

알랭: 나의 부족과 실패에서 시선을 돌리려는 건 당연하다. 중요한 것은 어떻게 자기연민을 벗고 서서히 진화하는가인데, 답은 격려와 온화한 환경을 통해서만 진화할 수 있다는 것이다. 남이 소리쳐댄다고 해서 인격을 개선하는 사람은 극소수다. 자기연민의 문제를 현명하게 해결하려면 비난을 퍼붓는 대신 보다 나은 시각과 공정한 비판을 부드럽게 제시해야 한다. '어쩌면 뭔가를 조금 잘못했을 수도 있지만, 내일 아침에는 그리 큰 문제가 아닐지도 몰라.'라고 말해준달까. 이렇게 되면 실패와 책임을 회피하고픈 욕구가 줄어들 테고, 자기연민은 필요 없는 존재가 된다. 비난의 내용이 아무리 정확할지라도, 사람은 책망이 아니라 격려를 통해 배운다.

해리엇: 실수를 저지르고서 가장 힘겨운 경우는 남에게 폐를 끼칠 때다. 사과는 어떻게 해야 좋을까.

알랭: 진심으로 반성하고 미안하다고 말할 준비가 되어 있는가가 무척 중요하다. 현대사회는 스스로에게 자부심을 느끼라고 종용한다. 나와 내가 하는 일을 부끄러워하는 태도는 그만 버리라는 것이다. 그러나 종교 쪽의 시각은 다르다. 모든 종교는 내가 저지른 못

"실패를 극복하려면 실패를 회피하지 말고 편안하게 바라볼 수 있어야 한다. 비관주의는 평판이 나쁘지만, 실은 가장 친절하고 관대한 철학이다."

된 짓, 생각 없는 악과 부주의를 돌아볼 시간을 마련해두고, 사죄의 말을 하도록 한다. 종교는 인간이란 누구나 '나쁘다'는 사실을 받아들인다. 요는 그런 끔찍한 면을 초월해서 인정하고 사죄할 수 있느냐이다. 우리는 자신의 행동을 돌아보고 가장 낯설고도 전근대적인 행동, 바로 참회를 해야 한다. 즉, 지난 몇 달간 내가 얼마나 바보이자 저급한 괴물이었는지 사죄해야 하는 것이다. 공적으로 참회를 권유하는 것은 내 도덕성을 조금이나마 높이기 위함이다. 나는 항상 멋지고 친절한 사람이라 자부한다 해서 실제로 내가 그렇게 행동하는 것은 아니다. 모든 종교는 인간 심리의 이 같은 측면을 잘 알고 있다.

해리엇: <인생학교>는 때로 문제를 겪는 이들에게 '수호성인'과 비슷한 것을 지정해준다. 나쁜 생각의 수호성인으로 꼽을 만한 사람이 있다면?

알랭: 나쁜 생각이 난무하는 시기에는 19세기 독일 철학자 헤겔을 떠올리면 도움이 된다. 1830년 출간된 「세계사의 철학」에서 헤겔은 고통을 윤색하지도, 희망의 끈을 놓지도 않으면서 역사의 어두운 시기를 들여다볼 방법을 제시한다. 헤겔은 역사에서 일관된 패턴을 보아냈다. 그는 세계란 이전에 저지른 실패를 벌충하기 위해 한쪽 극단에서 반대쪽 극단을 오가면서 진보한다고 믿었고 어떤 문제든 간에 올바른 균형을 찾으려면 대개 세 번은 움직여야 한다고 보았다. 헤겔의 주장은 위안이 된다. 한쪽으로 나아가다가 완전히 길을 잃었다는 생각이 들 때, 헤겔은 멀리 보면 이 또한 올바른 방향으로 나아가는 과정의 한 단계일 뿐이라고 안심시켜준다. 어두운 순간은 종말이 아니라 합이라는 더 현명한 지점을 찾아내기 위한 안티테제의 괴롭지만 꼭 필요한 부분이다.

해리엇: 실패를 경험했을 때, 어떻게 하면 다시 시도해볼 자신감과 에너지를 얻을 수 있을까.

알랭: 발목을 잡는 것은 실패에 대한 두려움이다. 그걸 극복하려면 실패를 회피하지 말고 편안하게 바라볼 수 있어야 한다. 비관주의는 평판이 나쁘지만, 실은 가장 친절하고도 관대한 철학이다. 사람은 희망이 이루어지지 않고 자기 삶이 씁쓸하며 나만 운이 나쁘다는 생각이 들 때 슬프고 화가 난다. 그러나 비관주의의 시각은 다르다. 내 삶만 비참한 것이 아니며, 인생이란 누구에게나 힘겨운 것이라 말하는 것이다. 이는 밝은 면만 보라는 강압적인 현대사회의 요구에 해독제 역할을 하며, 냉엄한 현실을 수용하는 보편적 경험을 통해 나와 다를 것 없는 주변 사람들과 유대를 맺는 데 도움을 준다. 삶은 어떤 걱정을 다른 걱정으로 대체하는 과정이다. 가장 큰 고통은 건강, 행복, 성공을 향한 희망에 수반된다. 따라서 스스로를 위해 할 수 있는 가장 친절한 일은 눈앞의 역경이 일시적이거나 곧 지나갈 존재가 아니며, 삶의 근본적 일면이라는 사실을 깨닫는 것이다.

해리엇: 나를 받아들이는 게 첫걸음이라고 말하기는 쉽다. 실제 행동으로 옮길 방안은 뭘까.

알랭: 자신에게 상상의 친구가 되어주자. 사람은 나 자신에게는 가혹하지만 친구에게는 지혜와 위로를 건넬 방법을 자연스레 알고 있다. 친구가 문제를 겪고 있을 때, 대놓고 멍청이에다 실패자라고 비난하는 사람은 없다. 오히려 친구가 호감 가는 사람이라고 안심시켜주며 일을 어떻게 풀어나갈지 생각해보자고 격려할 것이다. 좋은 친구는 내 모습 그대로의 나를 좋아해준다. 개선 방향을 제시할 때도 있지만 어디까지나 현재의 내 모습을 그대로 인정한다. 거리낌 없이 내게 칭찬을 해주고 내 장점을 말해준다. 문제가 생겼을 때, 나는 내 장점을 전혀 보지 못하게 된다. 그러나 친구는 이런 함정에 빠지지 않는다. 친구는 내 장점을 기억하면서도 단점을 알아차린다. 내가 나 자신보다 남에게 더 나은 친구가 되어준다는 것은 아이러니하지만 이미 좋은 친구가 될 능력을 갖추고 있다는 점에서 희망적이기도 하다. 이제 그 능력을 가장 필요로 하는 사람, 즉 나 자신에게 적용하기만 하면 된다.

How To:
Ask for Help

도움을 청하는 법

어릴 때부터 부모님과 선생님, 심지어 동화책에서도 남을 도와야 한다고 배운다. 그러나 필요할 때 도움을 청하라는 이야기는 거의 듣지 못한다. 조직에 소속되어 있지 않은 창업인은 남의 도움을 청하기가 더욱 어렵다. 말을 꺼내기도 어색할뿐더러 사회적으로 무례를 저지르는 것만 같다. 도움의 손길을 찾고 있지만 선뜻 입을 열지 못하는 모두를 대신해서 해리엇 피치 리틀이 나섰다. 효과적으로 부탁하는 법을 가르쳐온 두 전문가에게 조언을 구한 것이다. 경영진 코치 노라 부샤드, 조직행동과 기업인정신을 연구하는 교수 노엄 와서먼을 만났다.

해리엇 피치 리틀: 노라와 노엄, 두 분은 지난 수십 년간 도움의 정의와 도움을 잘 청하는 법을 연구해왔는데, 연구를 시작한 계기는 서로 전혀 다르다고 들었다. 노라 코치의 연구는 개인적 사건에서 시작됐다던데.

노라 부샤드: 그렇다. 15년 전 수술을 받게 되었는데 수술 후 돌봐줄 사람이 아무도 없었다. 성공의 조건을 모두 갖춘 멋진 삶을 꾸려왔다고 생각했는데 나를 도와줄 사람은 없고 주변에는 내 도움을 원하는 사람들뿐이었다. 심지어 동반자와도 헤어졌다. 그때 깨달음을 얻었고, 도움이라는 주제에 대해 좀 더 숙고해봐야겠다고 생각했다.

2007년, 「메이데이! 필요할 때 도움을 청하는 법」을 썼다. 많은 이들이 집필에 도움을 주려고 나섰던 멋진 경험이었다. 90년대 중반부터 리더십 및 임원진 코치로 활동하면서, 고객이 필요한 도움을 구하지 않고 머뭇거리는 모습을 종종 보아왔다. 그들이 무엇을 어려워하는지 알고 있었다. 나 또한 익히 겪어봤으니까.

해리엇: 노엄은 좀 더 학문적인 계기로 연구를 시작하게 되었다고 들었다. 2012년 저서 「창업자의 딜레마」에서, 거의 만 명에 이르는 창업인의 데이터를 모아 갓 창업한 이들이 겪는 난관을 알아냈다. 그 과정에서 도움은 어떤 역할을 했는지?

노엄 와서먼: 도움은 내가 본 많은 딜레마의 기저에 있는 주제다.

WORDS:
HARRIET FITCH LITTLE

사업을 하면서 매 단계마다 창업인이 직접 처리할 것인가, 도와줄 사람을 찾을 것인가, 또 어떤 도움을 받아야 할까 고민하는 모습을 보게 된다. 나는 양적 연구뿐 아니라 질적 연구도 진행한다. 창업인 및 사내 역학에 대한 심도 있는 사례 연구도 그중 하나인데, 거기서도 같은 문제가 모습을 드러낸다.

해리엇: 도움을 청하기란 창업인뿐 아니라 누구에게나 쉽지 않은 일이다. 회사원의 경우 일을 못한다는 인상을 줄까 봐 상사나 동료에게 도움을 청하지 못한다. 창업인은 어떤 문제에 맞닥뜨릴까?

노라: 창업은 혼자 힘으로 서야 한다는 의미이자 독립선언이다. 굳게 믿는 신념을 추구하기 위해 항상 누려왔던 기존의 지원체제를 벗어나는 것이다. 여기서 지원체제에는 회사 프린터, 아이디어 회의, 이야기를 나눌 동료 등이 모두 포함된다. 현실적으로 보면 창업인에게는 온갖 도움이 필요하다. 그러나 혼자서도 해나갈 수 있다는 믿음이야말로 그들의 동력이다.

노엄: 창업인의 독특한 특성은 언제나 '영업을 하고 있다'는 것이다. 창업인은 스스로를 세일즈하고, 고객과 투자자에게 회사를 홍보하며, 모든 상황을 통제하고 있다는 인상을 풍겨야 한다. 약해 보일까 봐 도움이 필요하다는 내색조차 하지 못한다. 창업인은 때로 자신을 상대로도 영업을 계속한다. 월급봉투를 포기하고 안정적인 직장을 떠날 만한 이유가 있었다고 스스로를 설득하는 것이다.

해리엇: 노엄, 저서에서 선뜻 도움을 청하는 창업인과 머뭇거리는 창업인 간의 중요한 차이에 대해 썼다. 도움을 청하는 창업인이 더 큰 경제적 성과를 올리는 경우가 많다던데, 이유가 뭘까.

노엄: 단독 행동을 선호하는 창업인은 종종 사업 전반을 통제하려 드는 경우가 많다. 하지만 그건 위험한 생각이다. 데이터에 따르면 가장 성공적인 창업인은 권한을 다소 내려놓더라도 남을 끌어들인다. 적임자를 고른다는 전제하에, 많은 이들과 함께 일하는 편이 기업가치를 올리는 데 도움이 된다는 사실을 알고 있는 것이다. 혼자서는 전략 구상부터 사무실 청소에 이르는 모든 업무를 처리할 시간이 없다. 시간이 있다 해도, 모든 업무를 잘할 수는 없을 게다. 나

보다 그 일을 더 잘하는 사람에게 업무를 넘기면 내 전공 분야에 초점을 맞출 여유가 생기고 결과가 좋아진다.

해리엇: 기본에서부터 시작해보자. 딱 보기에도 긍정적인 답이 돌아올 가능성이 거의 없는 상황에서 도움을 청하고 싶다면 어떻게 접근해야 할까.

노엄: 창업인에게는 좋은 점이 있다. 집단적 특성상 창업인은 타인, 특히 자신보다 한두 걸음 뒤에 있는 이들을 무척 잘 돕는다. 그러나 도움을 청할 때 사전조사를 제대로 하지 않는 실수를 하는 이들이 있다. 누군가가 내게 "전략적 관점에서 국제적으로 나아갈 방안을 생각해야 하는데 좀 도와달라."라고 말한다면 나는 어리둥절할 것이다. 내 전공과는 동떨어진 문제니까. 이래서야 내게 어떤 도움을 받으면 좋을지 생각지도 않고서 덮어놓고 부탁하는 중이라고 말하는 꼴이다. 그러면 나도 일부러 수고를 들여 도와주고 싶은 마음이 생기지 않는다.

노라: 내가 무엇을 요청하는지 명확히 알고 있어야 한다. 막 일을 시작했고 내가 일하는 방식을 궁금해하는 많은 코치에게 자주 질문을 받곤 한다. 기꺼이 답해주지만 때로는 그들이 도움이나 지혜, 경험, 조언이 아니라 영업상의 인맥을 노리는 게 아닐까 하는 회의가 든다(때로는 회의가 확신으로 바뀌기도 한다). 도움을 청할 때는 무턱대고 질문을 던지기보다는 대화로 시작하는 편이 바람직하다. 그러면 상대는 문제를 해결하는 데 일조할 수 있다는 생각에 기꺼이 도와주려 한다. 한편, 대화를 하는 과정에서 굳이 부탁을 하지 않아도 된다는 사실을 깨닫게 될 수도 있다.

노엄: 상대가 수첩과 펜을 들고 오면 도움을 얻고 또 행동으로 옮기겠다는 다짐이 느껴진다. 만나서 다양한 이야기를 하고 인상적인 조언을 해주었는데 상대가 그 내용을 써두지 않는다면 좀 그렇지 않을까. 조언을 적어두느냐는 상대가 정말 도움을 받기 위해 나를 찾아왔는지 보여주는 증거라 생각한다.

해리엇: 용기를 내어 도움을 청했는데 거절당한다면 어떻게 해야 좋을까.

노라: 상대가 거절하는 경우는 흔치 않다. 하지만 거절당했다면 "감사합니다. 시간 내주셔서 고마웠습니다."라고 말하는 대신 "달리 도와주실 수 있는 부분은 없으신지요?"라고 물어야 한다. 거절을 곧이곧대로 받아들이는 대신, 거기서부터 새로 시작하는 것이다. 도와 달라는 청을 받은 사람들은 대부분 승낙한다. 때로는 거절의 말도 열린 문일 수 있다는 점을 명심해야 한다.

노엄: 돕고 싶은 마음은 있지만 그럴 여력이 없는 경우도 있다. 단지 타이밍이 좋지 않았던 것이다. 상대가 응답을 하지 않는다면 그럴 확률이 특히 높다. 사전조사를 충분히 했고 상대가 내게 도움이 되리라 확신한다면, 포기하기 전에 한 번 더 도움을 청해보자. 공손하게, 귀찮게 느껴지지 않도록 접근하면 된다.

해리엇: 구체적인 상황에 도움이 되는 유용한 조언이다. 하지만 좀 더 일반적인 전략으로는 어떤 것이 있을까. 사생활과 직장에서 주기적으로 도움을 청하고픈 사람을 위한 충고가 있다면?

노엄: 입장을 바꾸어 잠깐 이야기해보자면, 내가 주는 도움이 상대에게 건설적인 영향을 주어야 한다. 한편 돕고 싶은 마음을 자제해야 하는 경우도 있다. 최근 꽤 성공적인 어느 여성 창업인을 만났다. 수십 년간 자기 사업을 운영하며 세부적인 곳까지 손대고 있었는데 업무를 위임하려고 애쓰는 중이라고 했다. 그녀는 이제 자칭 '세 마디 규칙'을 실천하고 있다. 어느 회의에서나 세 번만 말문을 여는 것이다. 다른 사람들이 그녀에게 의존하지 않고 문제 해결에 참여하며 업무에 대한 주인의식을 느끼게끔, 의도적으로 발언을 자제한 셈이다. 의사표현을 전혀 하지 않는 것은 아니다. 다만 모든 것을 통제하고픈 욕구를 누르고 생산적이고 발전적인 방식으로 일을 위임하기 위해 적절한 시점을 골라 말문을 여는 것뿐이다.

해리엇: 그 이야기를 들으니 노라의 저서 「메이데이」에 나왔던 전략이 생각나는데.

노라: 동감이다. 처음 이 연구를 시작했을 당시, 코치가 하루에 세 번씩 도움을 청하라는 과제를 내주었다. 처음에는 너무 어색해서 작은 것부터 시작했다. 한번은 이미 알고 있는데도 회의 장소까지 가는 길을 물어본 적도 있다. 하지만 점차 도움을 요청하는 행동이 지닌 힘을 깨달았고, 도움을 청하면 생면부지인 사람과 감정적 소통을 할 수 있다는 것을 느꼈다. 상대도 뿌듯해한다. 그 뒤로 주기적으로 진짜 필요한 도움을 청하려 노력하고 있다.

해리엇: 말보다 행동이라고, 마지막으로 부탁을 해본 적은 언제인지.

노라: 어제였다. 동료와 함께 스타트업을 세울 생각을 하고 있어서 그에 관한 조언을 청했다.

노엄: 남가주대에 막 부임한 터라 매일같이 길을 알려달라고 부탁해야 하는 형편이다.

해리엇: 사전 계획 이야기로 넘어가보자. 도움을 줄 인맥이 없는 분야에 진출할 경우, 어떤 준비를 갖출 수 있을까.

노엄: 도움이 필요하다는 사실을 알아차리지 못해서 도움을 청하지 않는 경우도 간혹 있다. 목표를 달성하겠다는 욕망이 너무 강해서 남의 눈에는 뻔히 보이는 함정을 알아채지 못하는 것이다. 그래서 조언을 구할 수 있고 나보다 더 경험 많고 신선한 시각을 지닌 믿을 만한 외부인을 곁에 두는 것이 바람직하다. 열정은 창업인의 힘이지만, 동시에 덫이 될 수도 있다.

노라: 나도 개인적 자문단을 만드는 게 중요하다고 본다. 요즘은 예전보다 훨씬 쉽게 자문단을 꾸릴 수 있다. 내가 독립했던 90년대 중반에는 내 길을 스스로 닦아나간다는 생각이 상당히 새로운 것이었다. 요즈음 볼 수 있는 온갖 지원 서비스도 없었다. 현재 미시건 주

"성공적인 기업을 일구려면 다양한 사람이 필요하다. 강한 기업의 근간은 좋은 팀이며 주변에 조언을 청해도 괜찮다는 사실을 사람들이 깨닫게 되면서, 창업인은 혼자 힘으로 성공을 일군 사람이라는 신화가 바뀌고 있다."

의 어느 도시에 거주하고 있는데, 기업의 85퍼센트가 가족기업이거나 작은 스타트업이다. 이들 중 여럿은 인사, 마케팅, 기술적 조언 등의 서비스를 제공하는 업체다. 내가 창업했을 때는 그런 게 없었다.

해리엇: 대부분 본능적으로 배우자나 가족에게 도움을 청하기 마련인데, 그건 바람직한 일일까?

노엄: 바람직할 수도 있지만 대가가 따른다. 배우자가 감내해야 하는 타격이 있으니까. 창업인은 "여보, 우리 회사가 최고야. 대박날 거야."와 "여보, 일이 안 풀려서 다른 일자리를 알아봐야겠어."라는 감정의 양극단을 오갈 수 있다. 배우자는 매일 저녁 남편이나 아내가 어떤 감정에 휩싸여 퇴근할지 모른다. 게다가 동반자에게 도움을 청하기는 쉽지 않다. 애초에 사업을 시작할 때, 다가올 난관을 정확히 설명하기보다 창업을 해야 하는 이유만을 늘어놓았을 수도 있으니까. 이런 요인은 필요한 도움을 청하는 데 걸림돌이 된다.

노라: 그러고 보니 작은 스타트업을 운영하는 내 고객 이야기가 생각난다. 그 고객은 어려움에 부닥쳐 패닉 상태로 퇴근하곤 했다. 집은 그가 터놓고 이야기를 할 수 있는 유일한 안전지대였고, 덕분에 그의 부인은 돌아버릴 뻔했다. 그녀는 남편이 퇴근할 때마다 두려움에 질렸다. 남편은 부인밖에 도움을 청할 사람이 없다고 느꼈고, 그녀는 회사의 모든 문제에 대한 이야기를 들어주어야 했다.

해리엇: 상황을 생산적 동반자 관계로 돌려놓는 해법은 뭘까.

노라: 남편이 퇴근하면 부인과 아이들의 안부를 먼저 묻고 긴장을 푼 뒤에 회사 이야기를 하기로 합의했다. 남편의 격한 감정에 휩쓸리지 않게 되었으므로 부인은 더 많은 도움을 줄 수 있었다. 남편 또한 두려운 문젯거리에 대한 이야기를 부인에게 털어놓기 전, 긴장을 덜 수 있었다.

노엄: 배우자에게는 '영업 모드'가 아닌 '알려주기 모드'로 말하

는 게 중요하다. 배우자는 창업하기 전에 앞길에 장애물과 수많은 난제가 있으리라는 것을 이해해야 한다. 상황이 항상 좋을 수는 없으니까. 이렇게 해두면 장애물에 부딪혔을 때 훨씬 더 효과적인 지원을 기대할 수 있다. '어떻게 하면 함께 이걸 헤쳐 나갈 수 있을까?'라고 생각하게 되는 것이다.

해리엇: 누구나 좀 더 자주 도움을 청해야 한다는 기본 전제 위에서 이야기를 이어가고 있다. 하지만 정말 자주 도움을 청해야 할까?

노엄: 물론이다. 내가 만난 한 창업인은 CEO가 가장 외로운 직업이라고 털어놓았다. 창업인은 모래시계의 중심에 있고 이사진은 모래시계의 윗부분에, 직원은 모래시계의 아랫부분에 있다는 것이었다. 그 사이에 혼자 낀 CEO는 고독 속에서 외부인, 즉 상황을 숙고하고 내가 보지 못한 부분을 보여줄 누군가의 의견을 절박하게 찾아 헤매야 한다.

노라: 도움을 청하는 이들이 도움을 받게 마련이다. 사람들은 대부분 필요 이상으로 자신에게 가혹하다. 누구나 도움을 청할 권리가 있다. 그리고 도움을 청하는 데에는 놀라운 이점이 있다. 더 깊이 소통하고 삶이 편안해지며 성공으로 이어지는 새로운 기회를 잡을 가능성도 있다.

해리엇: 끝으로, 남에게 부탁을 할 때 상한선을 그어야 할까? 독립을 택한 이들은 그 결과도 받아들일 준비가 되어 있어야 하지 않을까.

노라: 다른 이들의 지혜와 경험을 들을 수 있어야 한다. 매달 장부를 조사하고 마케팅 전략을 브레인스토밍하거나 제품 검사를 해달라고 청할 경우, 그런 관계는 처음부터 확립해두는 것이 좋다. 나를 도와주는 상대의 말을 항상 경청하고 내 부탁이 부담이 되지 않도록 유의해야 한다.

How To:
Adapt to Success

성공에 적응하는 법

WORDS:
CHARLES SHAFAIEH

일반적인 생각과는 달리 성공은 기업을 망칠 수 있다. 회사가 성장하면서 발생할 수 있는 문제는 다양하다. 매일의 과제가 늘어나고, 아무 경험도 없는 리더가 급성장 중인 팀을 앞장서서 이끌어야 하는 경우도 있다. 다양한 꿈 많은 창업인이 경제적 측면에서 공동체 전체를 바꾸어나가게끔 돕는 비영리조직 <점프스타트 주식회사>의 글로리아 웨어는 성공을 대비, 관리하는 법에 대한 조언을 전파하고 있다. 투자자와 함께 일할 때 겪는 어려움, 탈진의 위협, 환원의 중요성에 관해 웨어와 찰스 샤파이에가 이야기를 나눴다.

찰스 샤파이에: 창업인은 어째서 자신이 이룬 성공에 희생당하는 걸까.

글로리아 웨어: 사람들은 처음에 돈을 벌면 큰 희열을 느끼고, 그에 따르는 희생에 대해서는 생각하지 못한다. 투자자를 모을 경우, 내 생각과 다른 의견도 경청해야 한다는 사실을 미처 깨닫지 못하고 어려움을 느끼기도 한다. 상황에 적응하고 이사진, 고문을 상대로 인간관계를 쌓아나가는 게 중요하다. 혼자서 일할 때와는 다른 식으로 회사를 운영해야 한다. '내 회사'가 아니라, 일반적인 기업의 하나라고 생각을 전환하는 것이다.

많은 이들이 '독립'이라는 말에 끌려 사업을 꿈꾼다. 그러나 투자를 받으면 책임도 따라온다. 투자자가 투자를 하는 이유는 해당 기업에 관심이 있기 때문이고, 내가 그 기업의 창업주인 것은 우연의 산물이다. 투자자는 창업주에게 회사를 키우고 자신의 투자에 대한 수익을 창출할 역량이 있는지 살핀다. 그렇기 때문에 누구에게 투자를 받을지 숙고하고 까다롭게 가려내야 한다. 결혼생활과 비슷하다. 의견차를 읽고 서로를 신뢰하는 법을 배워야 한다.

샤파이에: 자금 문제 때문에 관계를 그르칠 수도 있다던데.

웨어: 물론이다. 투자금을 모으는 건 쉽지 않다. 창업인은 어떤 투자자에게 투자를 받을지 신중히 검토해서 선별해야 한다. 금액만 보지 말고, 그 투자자가 경험 등의 여타 자산을 제공할 수 있는지도 검토하는 것이 바람직하다.

샤파이에: 이런 문제에 맞닥뜨리기 전에 대비하는 방법은 없을까?

웨어: 창업인에게는 자문단이 있어야 한다. 자문단이란 귀중한 역할을 해주리라 믿고 전략적으로 선별한 개인의 집단이다. 분기별로 회의를 해야 한다. 투자자는 창업인에게 지원팀, 즉 인맥이나 여타 자본, 조언을 해줄 사람들이 있는지 궁금해한다. 말로 해서 알아들을 수 있는 문제인지는 모르겠지만, (공식적 이사진이 아니라) 멘토 혹은 고문 역할을 해주는 경험 많은 사람들이 건넨 조언을 중시하고 감사히 여기는 자세는 필수다.

샤파이에: 그렇다면 창업인은 절대 고립을 피해야 하는 걸까.

웨어: 성공적인 기업을 일구려면 다양한 사람들이 필요하다. 강한 기업의 근간은 좋은 팀이며 주변에 조언을 청해도 괜찮다는 사실을 사람들이 깨닫게 되면서, 창업인은 혼자 힘으로 성공을 일군 사람이라는 신화가 깨지고 있다. 올바른 결정을 내리고 한 걸음 더 나아가려면 주변 사람들의 적절한 조언, 인맥, 경험을 활용해야 한다.

샤파이에: 일단 성공하면 회사가 움직이는 속도가 변할 수밖에 없다. 내가 아닌 투자자를 만족시키기 위해 회사를 바꿔나가야 할 수도 있다. 이처럼 새로운 압박 속에서도 계속 성공을 유지할 수 있을까.

웨어: 보편적으로 창업 초기에는 (수백만 달러의 자금을 모집했더라도), 회사가 움직이는 속도가 무척 빠르다. 다양한 시장에 진출하면서 끊임없이 배워나간다. 언제나 새로운 경쟁자, 배워야 할 교훈이 있다. 끝나지 않는 경주와 같다. 특히 매각을 염두에 두고 있

다면 더욱 그렇다.

샤파이에: 경쟁 이야기가 나왔으니 말인데, 초기에는 경쟁자의 면면을 파악하거나 다른 회사가 디자인을 베끼는 등의 예상치 못한 문제를 감지하기가 어렵지 않을까.

웨어: 창업인이라면 경쟁자를 파악하고, 주변 상황이 변하는 속도가 갑작스레 바뀔 수 있다는 것을 염두에 두어야 한다. 언제나 소비자의 마음을 읽고 조사한 자료를 바탕으로 신제품과 서비스를 개발해야 한다. 투자자는 회사가 경쟁업체보다 앞서나가기 위해 무엇을 하는지 궁금해한다. 회사에 어떤 인재가 있는지, 어떤 전략을 짰는지, 회사가 민첩하게 움직이고 시장에서 앞서가는 데 그 전략이 어떤 도움을 줄지 알고 싶어 하는 것이다. 맹목적인 집단사고에 빠지지 않도록 통찰력을 지닌 다양한 배경의 사람들로 팀을 구성하는 게 바람직하다. 그런 다음에는 각자의 장점을 활용하여 기업의 가치를 올릴 방법을 고민해야 한다.

샤파이에: 회사가 일정 규모로 성장하면 돈과 힘이 예상 밖의 영향을 미칠 수 있다. 사람들은 이런 변화에 어떻게 반응하는지?

웨어: 성공한 이들이 자신이 속한 공동체 또는 다른 창업인에게 재능을 환원하는 등 뭔가 의미 있는 일을 하는 것을 본 적이 있다. 사업을 하면서 겪는 어려움을 익히 알고 있으며 차세대 창업인에 투자하는 데에도 관심이 있기 때문이다.

샤파이에: 일단 성공을 손에 넣었다면 앞으로 나서라는 건가.

웨어: 사람들의 기대와 실제 역량 사이의 균형을 잡아야 한다. 엄청난 성공을 이뤘을지라도 언제나 나를 뒤흔들 수 있는 다음 경쟁자가 나타날 수 있으므로 절대 긴장의 끈을 놓지 말아야 한다. 행

> "맹목적인 집단사고에 빠지지 않도록 통찰력을 지닌 다양한 배경의 사람들로 팀을 구성하는 게 바람직하다. 그런 다음에는 각자의 장점을 활용하여 기업의 가치를 올릴 방법을 고민해야 한다."

사나 컨퍼런스에서 연설을 하거나 자문단에 참여해달라는 등, 갑자기 많은 요구가 밀어닥칠 수 있다. 창업인은 시간을 균형 있게 사용할 방법을 찾아야 한다. 멘토링은 동료 창업인을 도울 뿐 아니라 탈진을 피하는 방법이 될 수도 있다.

샤파이에: 그 과정 내내 이성을 잃지 않는 건 어려울 성싶다. 회사 밖에서도 건강한 삶을 유지하는 것이 중요하지 않을까? 멘토링도 그 방법 중 하나겠지만, 어디까지나 회사일과 연결되어 있는 게 아닌지.

웨어: 얼마 전, 창업인이라면 누구나 취미를 지녀야 한다는 기사를 읽었다. 하루 24시간 일에 매달리도록 강요받는데, 이는 자신에게도 좋지 않고 결국 문제가 생길 수밖에 없기 때문이다. 몸이 멈추라고 말하는 것이다. 많은 창업인이 언젠가는 그런 문제를 겪는데, 그제서야 좀 쉬어야 한다는 것을 깨닫는다. 일정표에 운동 일정을 챙겨 넣는 사람들도 있다. 업무가 많아서 다른 취미를 가질 시간적 여유도 전혀 없다는 건 막 사업에 뛰어든 창업인 사이에서 흔히 볼 수 있는 잘못된 생각이다. 이런 생각에 빠지면 가족이 있는 창업인은 큰 어려움을 겪을 수 있다.

샤파이에: 다들 '성공이란 이런 것이다'라는 편견을 갖고 있는 걸까.

웨어: 직원의 수 또는 회사의 매각 금액이 성공의 척도인 사람들도 있지만, 그렇지 않은 경우도 있다. "내가 생각하는 성공은 그런 게 아니다. 성공은 창업과 비슷하다. 내 가족을 먹여 살리고, 감동적인 고객 서비스를 제공하고, 내가 대하는 고객을 존중하는 것이다."라고 말하는 사람들도 있다. 이들 중 일부는 1인기업이지만

많은 직원을 거느린 경우도 있는데, 이들은 벤처캐피털을 모집하는 데는 관심이 없다. 자금을 투자 받으면 회사의 통제권을 잃을뿐더러 가족과 함께 보내는 시간을 희생하지 않으면서 천천히 회사를 키워나갈 자유가 없기 때문이다.

요즘은 회사의 유형과 성장 속도를 자유로이 택할 수 있다. 나는 창업인에게 "회사에 대한 큰 비전은 무엇인가?"라고 묻는다. 큰 꿈을 꾸라고 독려하기도 한다. 그러나 창업인 자신이 그런 성장을 원치 않을 수도 있다. 조언을 할 때에는 그들이 성장할 기회를 감지하지 못하거나 충분히 큰 그림을 그리지 못하는 것인지, 아니면 본디 천천히 성장하고 편안한 라이프스타일을 선호하는 유형인지 알아야 한다. 조언을 하려면 창업인과 함께 이런 문제를 해결하는 과정이 어떤 것인지 잘 알고, 회사의 발전과 성장에 대해 창업인이 어떻게 생각하는지도 정확히 파악해야 한다.

샤파이에: 결정에는 리스크가 따르게 마련이다. 창업인은 창업 초기와 성장 단계에서 어떻게 이런 불확실성에 대처할까.

웨어: 데이터를 바탕으로 사고하는 것이 중요하다. 언제나 고객층이 누구인지, 고객을 위해 어떤 문제를 해결하는지, 해결책의 규모는 어느 정도인지(반창고인지 대수술인지) 등의 관점에서 상황을 바라보아야 한다. 또한 불시에 문제에 부딪치지 않도록 어떤 지속적 조사, 개발을 하고 있는지 자문해야 한다. 또 한 번 강조하지만 바람직한 팀을 구성해야 한다. 그렇기 때문에 이런 결정을 내린 경험이 있고 업계 사정에 밝은 자문단을 꾸려두는 것이다. 그들의 전문지식을 활용하는 한편, 나와 같은 상황을 겪고 있거나 예전에 경험했던 다른 창업인과도 인맥을 쌓아두는 것이 바람직하다.

How To:
Work Together

함께 일하는 법

결과가 좋든 나쁘든 간에 사람들은 직장에서 미묘한 역학관계를 이룬다. 갈등을 관리하고 관계를 조율하는 비결을 찾아내기 위해 몰리 로스 카우프먼이 리더십 코치 카리 우만과 심리학자 머리 노셀에게 보다 건설적인 협업을 위한 조언을 구했다.

카우프먼: 직장 내 집단역학에 관심을 갖게 된 계기와 간략한 자기소개를 부탁한다.

카리 우만: 리더십 코치로 활동하고 있으며 승진했거나 이직한 여성과 함께 일하는 경우가 많다. 많은 여성이 '열심히 일하면 자동적으로 승진할 수 있다'는 등, 리더가 되는 법에 대한 허구를 그대로 믿고 있다. 직장 내에서 중시되는 가치는 최근 몇 년간 급변했고, 나는 사람들이 변화를 헤쳐 나가는 것을 돕고 있다.

머리 노셀: 임상심리학 박사로 사회복지와 인류학을 전공했다. 90년대에는 서로 소통하는 법을 가르치는 경청 및 스토리텔링 방법론을 개발하기도 했다. 개인적으로 경영하는 회사 <내러티브>는 그 방법론을 비즈니스에 적용했다. 2006년 <내러티브>를 창업했을 당시, 사무실에서 사적인 이야기를 늘어놓는 건 듣도 보도 못한 일이었다. 사람들은 "미친 거 아니에요?"라고 말하곤 했다. 하지만 10여 년이 흐른 지금은 환경이 완전히 바뀌었다. 요즘 사람들은 개인적인 이야기를 털어놓고 또 상대의 이야기를 듣는 것이 집단이나 조직 내에서 서로 소통하고 신뢰를 쌓는 좋은 전략이라는 사실을 알고 있다.

카우프먼: 내 이야기를 털어놓고 상대의 이야기를 듣는 것이 어떻게 신뢰를 쌓는 데 도움이 되는지?

노셀: 내가 제시한 방법론에서는 듣기와 말하기 사이에 상호적인 관계가 있다고 본다. 가령 누군가가 해고당할 위기에 처해 있다는 등, 등 팀원 모두가 알고 있지만 입 밖에 내지 않는 문제가 있다고 치자. 그 팀 사람들은 어떤 경험을 하게 될까? 우선 두려움과 편집증을 겪게 된다. 다음에 누가 잘릴지 모르므로 서로 경쟁심을 느낄 수도 있다. 투명성이 사라지면서 의혹이 생겨난다. 그런 환경에서는 어떤 이야기가 생겨날까? 편집증과 두려움으로 가득한 이야기다.

사람들이 생산적, 창의적, 개방적인 방식으로 서로 소통하도록 하려면 우선 가치판단을 하지 않고 서로의 이야기를 듣는 방법을

WORDS:
MOLLY ROSE KAUFMANN

가르쳐야 한다. 경쟁적인 환경에서는 해결하기 어려운 과제다. 다들 살아남기 위해 필사적이고, 경쟁을 통해 남을 밟고 올라서야만 생존할 수 있다고 생각하기 때문이다.

카우프먼: 개방적인 소통을 장려하기 위해 리더가 활용할 수 있는 전략은 뭘까.

노셀: 일상적인 잡담이 자연스럽게 깊이 있고 사적인 대화로 이어지길 바랄 수는 없다. 대화할 시간과 공간을 따로 마련해두고, 사람들에게 경청과 말하기에 관한 구체적인 지침을 제시해야 한다. 방법을 조금 가르쳐주면 사람들은 더 쉽게 소통할 수 있다.

우만: 사적인 이야기를 직장에서 해보라고 하면 모두 고개를 갸우뚱한다. "왜 개인 감정에 대해 이야기해야 하죠?" 하는 식이다. 내 이야기를 상대가 잘 들어준다고 느끼면 서로 간의 신뢰가 쌓일 가능성이 높아진다. 그렇기 때문에 감정에 대한 이야기를 하는 것이다.

내가 사람들에게 가르치는 것 중 하나는 적극적으로 경청하는 법이다. 상대의 말을 정말 집중해서 들으면, 딴생각을 할 틈이 없어진다. 재치 있는 대꾸를 생각해내려고 애쓰지도 않고 대화의 내용에만 관심을 기울이게 되는 것이다. 이런 방식으로 경청하면 상대가 내게 이야기해준 내용을 진정한 의미에서 소화하게 되고, 상대가 자신의 감정을 명확하게 인지하도록 도울 수도 있다.

그뿐 아니라 적극적으로 경청하면 감정을 정확히 파악하고 또 초월할 수 있게 된다. 자신의 감정을 보이길 주저하는 이들의 경우, 감정이란 어차피 숨길 수 없는 것이므로 대놓고 말해도 무방하다고 얘기해주곤 한다.

노셀: 사람들은 대부분 자신의 감정을 있는 그대로 드러내길 어려워한다. 개인적인 이야기를 덮어둔 뚜껑을 여는 건 두려운 일이다. 판도라의 상자가 열려 감정이 홍수처럼 밀려나올까 봐 겁내는 것이다.

카우프먼: 아까 열심히 일하기만 하면 누구나, 특히 여성도 문제없이 승진할 수 있다는 잘못된 믿음에 대해 언급했는데, 좀 더 자세히 이야기해준다면.

우만: 직장, 아니 어떤 집단 내에서든 단순히 열심히 일한다거나 일을 잘한다는 이유만으로 앞서갈 수는 없다. 인맥을 쌓고, 회사 밖에서 유익한 시간을 보내고, 리스크를 무릅쓰고, 적극적으로 나서고… 이런 것도 승진의 요소다. 성공은 튼튼한 인간관계를 쌓는 데

달려 있다. 근본적으로 사람들은 호감 가는 상대와 함께 일하고 싶어 하기 때문이다. 여성의 경우 어릴 때부터 예절 바르게 행동하고 목소리를 높이지 않고 순종하라는 가르침을 받는다. 자신의 욕망을 추구하기보다는 관계를 원만히 유지하는 데 치중하라고 교육받는 것인데, 이런 태도는 사실 승진의 발목을 잡을 수 있다.

카우프먼: 세대별로 사고방식에 차이가 있는지?

우만: 그렇다. 베이비부머 세대(52~70세)와 밀레니엄 세대(19~35세)가 공존하는 미 연방정부 당국과 함께 일을 많이 하는 편인데, 밀레니엄 세대는 직장에서 더 단호하게 행동하는 경우가 많다. 비교적 나이 지긋한 여성은 자기 자랑을 늘어놓지 않도록 교육받았지만 젊은 세대는 자신을 위해 목소리를 내고 자신의 성과를 인정받는 것이 중요하다는 사실을 알고 있다. 큰 발전의 증거라 생각한다.

카우프먼: 격변하는 경제상황도 사람들이 직장에서 서로 관계를 맺는 데 영향을 미치는지?

노셀: 직장도 다른 공동체와 비슷하다. 하지만 직장의 경우 예전부터 이어져온 해묵은 생각들이 있다. 그런 문제 중 하나로 효율을 들 수 있다. 산업혁명을 계기로 사람의 몸을 기계에 비견하는 고정관념이 퍼졌다. 사람이 생산의 수단이 된 것이다. 그래서 최소 마모, 최대 효율을 실현하는 데 주력했다.

그러나 우리는 더 이상 생산경제 시대가 아닌, 정보와 서비스경제의 시대를 살아가고 있다. 인간은 이제 생산이 아니라 전달의 수단이다. 현대의 직장에서 필요한 요소는 인간의 상상력, 혁신력, 문제 해결력이다. 인간은 단순히 기계처럼 단순한 기능을 하는 존재가 아니다. 그런데 사람들은 여전히 케케묵은 산업혁명 시대의 메시지를 현대의 기업에 적용하고 있다. 이제 앞으로 나아가고 기업 내에 존재하는 '집단 지성'을 활용해야 할 때다.

카우프먼: 이미 굳어진 역학을 바꾸는 것이 가능할까?

노셀: 사례를 바탕으로 생각해보자. 2005년에 워크숍을 진행해달라는 청을 받고 고향인 남아프리카공화국의 케이프타운에 간 적이 있다. 워크숍에는 엄청난 수의 사람들이 참가했고 개중에는 950킬로미터나 떨어진 트란스케이에서 온 사람도 있었다. 자기네 마을에서 이야기꾼으로 통한다는 남자였다. 워크숍에 참가한 일부 여성이 자신의 이야기를 하기 시작했다. 대부분 에이즈로 죽어가고 있

"단순히 열심히 일한다거나 일을 잘한다는 이유만으로 직장에서 앞서갈 수는 없다. 성공은 튼튼한 인간관계를 쌓는 데 달려 있다. 사람은 근본적으로 호감 가는 상대와 함께 일하고 싶어 하기 때문이다."

는 가족 이야기였다. 방 안에 있던 여성은 대부분 오열했다. 방금 들은 이야기에 대해 각자 의견을 말해달라고 했더니 그 남자가 대뜸 말했다. "여자들은 이게 문제예요. 약하다고요. 금방 수도꼭지를 튼다니까요." 여성들은 화가 나서 그를 비난하기 시작했다.

그래서 남자들을 가운데에 모은 다음 여자들을 빙 둘러앉혔다. 그리고 남자들더러 남자로 사는 삶이 어떤지 이야기해달라고 했다. 여자들을 화나게 했던 남자가 자신의 이야기를 시작했다. 그는 시골에서 염소치기의 아들로 태어나 다섯 살 때부터 염소를 돌봤다. 맨발로 나다녔고 종일 염소와 지냈다. 하지만 누나와 여동생은 학교에 갔다. 여자들은 염소치기가 될 수 없으며 학교에 가고 신발을 신어야 하는 반면 자신은 신발을 신거나 학교에 갈 필요가 없었으므로 여자란 약하다고 생각했던 것이다. 그가 자신의 이야기를 털어놓자 그에 대한 여성 참가자의 시선이 바뀌었다. 처음에는 성차별적 발언이라 여겼던 그의 이야기가 완전히 다른 의미를 띠었고, 여자들은 그가 살아온 삶에 깊이 감정이입하게 되었다.

그런 다음 여자들을 가운데로 모으고 남자들이 빙 둘러앉게 한 다음, 여성으로 사는 삶이 어떤 것인지 듣도록 했다. 자신의 개인적인 이야기를 털어놓고 서로의 이야기를 듣고자 하는 의지가 있으면 이런 분위기를 만들어낼 수 있다. 자신의 반응이나 가치판단에 구애받지 않고, 서로를 더 깊이 이해할 수 있는 것이다.

카우프먼: 사적인 이야기를 털어놓으면 함께 일하는 데에도 도움이 되는지?

우만: 스스로를 열어 보일 때면 사람은 마음에서 우러나오는 감정을 털어놓는다. 공감은 바로 거기에서부터 생겨난다. 머리와 머리가 아니라 마음과 마음이 만나는 것이다. 일단 사람들이 서로 공감하기 시작하면 갈등에 대한 두려움이 줄어든다. 한 발짝 더 나아가 서로를 신뢰하게 되면 비로소 진정 건설적인 갈등관계를 형성할 수 있다. 팀으로서 높은 성과를 내려면 갈등을 겪되 문제에 관해 자

유로이 토론할 수 있어야 한다. 갈등에 전혀 대처하지 못한다면 목표에 정진하는 것은 이미 물 건너간 얘기가 된다.

목표에 정진하겠다는 마음이 없다면 결국에는 모두가 와해될 수밖에 없다. 조직에는 결국 서로 입에 올리길 꺼리는 수많은 갈등을 지닌 팀만 남게 된다. 이런 팀은 문제가 생기면 술자리, 화장실, 단둘이 있는 장소 등에서 끼리끼리 모여 수군댄다. 정작 대화를 나눠야 마땅한 회의실에서는 잠잠하고, 화장실에서 놀랄 만한 이야깃거리가 터져나온다.

노셀: 이처럼 비교적 안전하고 제한적인 집단 속에서도 터놓고 말하지 못하는데, 국경이나 해묵은 갈등을 넘어 자유로이 소통할 수 있는 세계는 감히 꿈꿀 수조차 없다. 나는 서로의 이야기를 듣는 데 장애물이 되는 요소를 찾아내기 위해 사람들과 함께 일하고 있다. 마음속에 쌓여 있는 한 무더기의 억측, 가치판단, 의견을 바탕으로 인간관계를 쌓는다면, 모든 것을 기존의 필터를 통해 걸러 들을 뿐 상대가 진정 어떤 사람인지 알아내기 위해 마음을 여는 게 아닌 셈이다.

나는 사람들이 자신의 필터를 잘 살펴보고, 자신이 세상을 어떻게 바라보는지 가혹하리만큼 솔직하게 생각해보도록 한다. 내가 남을 볼 때 사용하는 인지적, 감정적 틀을 돌아보도록 하는 것이다. 내가 상대의 이야기를 어떻게 듣는지 깨닫게 되면 훨씬 더 자유롭게 자신의 이야기를 털어놓을 수 있다. 서로의 이야기를 경청하는 방법을 훈련하는 것은 서로에게 마음을 여는 방법을 익히기 위한 디딤돌이다.

기업이란 사람들의 공동체다. 다른 모든 공동체와 마찬가지로, 기업의 구성원도 어떻게 서로 관계를 맺고 함께 문제를 해결할지 선택해나가야 한다. 모든 것은 팀원이 서로 공감하는 데서부터 시작된다. 그렇게 형성된 분위기는 주변 조직, 나아가 세상 전체로 번져나갈 것이다.

How To:
Exert Caution

조심하는 법

1970년대 중반의 텔레비전 프로그램 「도나휴」의 어느 에피소드에서는 진행자 필 도나휴가 그날의 초대손님인 디자이너 할스턴을 스튜디오에 맞이하는 장면이 나온다. "패션계에서 할스턴 씨보다 더 큰 성공을 이룬 사람은 없죠? '할스턴'이라는 이름이 붙지 않은 물건이 없을 정도잖습니까." 도나휴가 자못 친근한 듯 몸을 가까이 숙이며 경의를 담아 묻는다. 평소처럼 검은 터틀넥 차림의 할스턴은 예의바르게 미소 짓는다. 주변의 우러러보는 시선에 익숙한 사람 특유의 편안한 태도가 몸에 배어 있다.

이 영상을 지금 보노라면 이날의 초대손님이 한때 미국 패션산업을 좌지우지하던 인물이었다는 게 도저히 믿기지 않는다. 할스턴은 미국 최초의 유명 디자이너였고, 최초로 자기 이름을 건 부티크를 열었으며, 미국 디자인의 특징인 '우아한 미니멀리즘'을 정의 내린 선각자적 인물이었다. 도나휴의 말은 아첨이 아니었다. 할스턴은 카펫, 속옷, 걸스카우트 유니폼에 이르는 모든 제품에 자신의 트레이드마크를 찍었던 것이다. 1970년대에는 어딜 가나 로이 할스턴 프라워이라는 이름을 볼 수 있었다. 그러나 고작 10년 뒤 그는 갑작스레 설 자리를 잃고 아무것도 아닌 사람이 되었다. 할스턴은 뉴욕의 디스코 시대의 별똥별이었다. 결국에는 땅으로 곤두박질친 선구적 창업인이었던 것이다.

할스턴은 중서부 지방 출신의 수수한 남자로, 향후 패션을 바꿔나갈 방향에 대한 간단명료한 생각만을 품고 뉴욕에 입성했다. '단순할수록 좋다.'는 게 그의 생각이었다. 1999년 출간된 「할스턴: 미국의 명품」의 공저자인 일레인 그로스에 따르면, 할스턴의 생각은 1960년대의 패션 철학을 뿌리부터 뒤흔드는 것이었다. "당시는 다다익선의 시대로, 새로이 해방된 여성이 편안히 입을 수 있는 일상복이 아니라 무대의상을 닮은 옷들이 많았다. 할스턴의 패션 철학은 그런 풍조를 완전히 거스르고 있었다."

할스턴은 상류층을 위한 모자를 만들면서 커리어의 첫발을 내디뎠고(고객 중에는 영부인 재클린 케네디도 있었는데, 그는 재키를 위해 유명한 '필박스 모자'를 디자인했다) 모자 장인의 쇼룸이라는 친밀한 환경에서 고객을 상대하면서 많은 것을 배웠다. "솔직히 말해 미래의 원피스에는 더 이상 깃털 따위의 거추장스러운 장식이 달려 있지 않을 것이다. 점점 더 단순해지고… 모든 잡동사니가 없어질 것이다." 놀랍게도 고작 1964년에 할스턴이 『워먼스웨어 데일리』에 남긴 말이다.

1968년, 그는 독립해서 매디슨 애비뉴 근처의 쇼룸에 <할스턴 주식회사>를 차리고 모자 대신 원피스를 만들기 시작했다. 그의 독창성은 곧 눈에 띄었다. 원단을 비스듬히 재단했고 원피스의 솔기를 최대한 줄였다. 편안한 캐시미어 투피스, 물결치는 시폰 카프탄,

WORDS:
HARRIET FITCH LITTLE

단순한 셔츠 원피스 등으로 이루어진 그의 룩은 모노톤이었다. 할스턴의 제자였던 디자이너 랄프 루치에 따르면 그 룩은 즉시 반향을 일으켰다. 2011년 다큐멘터리 「울트라스웨이드: 할스턴을 찾아서」에서 루치는 "당시까지의 패션은 케케묵은 것처럼 여겨졌고, 전혀 고상해 보이지 않았다."

할스턴은 오래지 않아 더 큰 무대를 꿈꾸게 되었다. 연매출이 3천만 달러에 조금 못 미쳤던 1973년 당시, 그는 회사를 <노턴 사이먼 인더스트리>라는 대기업에 매각했다. 1600만 달러 규모의 계약이 성사되면서 할스턴은 곧장 백만장자의 반열에 올랐다. 『뉴욕 타임스』는 그를 두고 '7번가의 모든 디자이너의 부러움의 대상'이라 평했다.

매각은 계산된 행보였다. 할스턴은 사업을 확장하느라 여념이 없었던 것이다. 특히 향수에 관심이 많았는데, <노턴 사이먼>은 화장품 제조업체 <맥스 팩터>를 소유하고 있었으므로 사업 확장에 도움이 될 터였다. 하지만 그 계약은 이후 할스턴의 몰락의 씨앗이었다. 그는 자기 이름에 대한 권리도 매각했던 것이다.

오랫동안 아무 문제도 발생하지 않았다. 계약에는 할스턴이 남은 평생 브랜드의 창작적 결정권을 갖는다고 명시되어 있었고, 그의 주가는 절정에 올라 있었다. 그를 특집으로 다룬 1975년 『에스콰이어』지의 헤드라인은 "할스턴이 세상을 정복할 것인가?"였다. <노턴 사이먼>이 뒤에 버티고 있었으니 불가능할 것도 없어 보였다. 어느 전직 모델의 말을 빌리자면 '하늘의 유리상자'와 같았다는 갓 준공된 올림픽 타워에 있는 엄청난 가격의 스튜디오에 새 본사를 차렸다. 난초와 향초가 뿜어내는 향 때문에 어지러울 만큼 사치스러운 분위기였다. 할스턴은 당시 유명했던 <스튜디오 54>와 자택에서 저녁마다 엄청난 파티를 열었으니 그렇잖아도 어지럽긴 할 터였다. 비앙카 재거, 엘리자베스 테일러, 로렌 바콜, 라이자 미넬리가 그의 친구이자 고객이었다. 앤디 워홀은 그의 파티에서 비공식 파파라치 노릇을 했다.

놀기만 한 것은 아니었다. 일도 극도로 열심히 했다. <노턴 사이먼>으로 옮기면서 얻은 기회를 십분 활용했고 자신의 브랜드를 소수의 명품 디자이너만이 감히 시도할 수 있었던 방향으로 확장했다. 1974년 잡지 『뉴욕 매거진』에서 할스턴은 말했다. "나는 디자이너가 이룰 수 없었던 위업을 달성했다. 매장, 맞춤복, 기성복, 도매, 영화배우의 옷… 모든 것을 갖춘 것이다. 게다가 돈도 많이 벌었다."

단순히 수익 때문에 그가 확장을 지향했던 것은 아니다. 지인에 따르면 할스턴은 언젠가 '온 미국인에게 자신의 옷을 입히길 꿈꿨던' 진정한 애국자였다. 1976년에는 미국 올림픽 선수단 유니폼을 디자인했고 1978년에는 새 걸스카우트 유니폼을 선보였다. 비록 결실을 맺지는 못했지만 그는 뉴욕 경찰의 제복 디자인도 마련해두었다. 그중에는 임산부 경관을 위한 제복도 들어 있었다.

그러나 할스턴은 얄궂게도 국민 모두가 입을 옷을 만들겠다는 비전 때문에 몰락하게 되었다. 1980년대 초, 그는 10억 달러짜리 계약에 서명하고 거대 유통업체 <JC 페니>와 손잡았다. 요즘 기준으로 보더라도 입이 떡 벌어지는 금액이다. 다큐멘터리 「울트라스웨이드」에 나온 동료의 회상에 따르면, 할스턴의 논리는 대담했다. "고객이 리무진을 타고 오면 나는 버스를 타고 퇴근하게 된다. 고객이 버스를 타고 오면, 나는 리무진을 타고 퇴근할 수 있다."

그러나 할스턴은 그에 따른 부작용을 미처 예측하지 못했다. 업무가 갑자기 늘어났을 뿐 아니라 저가 매장과 엮이는 것을 꺼리던 명품 매장에 버림받았던 것이다. 할스턴 기념재단의 최고마케팅책임자 수잔 해들러는 당시 그에게는 '누구와 손잡아야 하는가'를 보여줄 롤모델이 없었다고 지적했다. "할스턴은 맨땅에서 이런 일을 해내고 있었다. 오늘날의 디자이너는 누구와 손잡아야 좋을지 결정할 때 훨씬 폭넓은 연구와 데이터를 참고할 수 있다. 요즘은 많은 파트너십의 사례를 들며 '저건 잘 풀렸고, 이건 별로였군.'이라고 말할 수 있는 것이다."

파멸의 전조가 감돌았다. 할스턴은 과로에 시달렸고 <JC 페니>에서 선보인 옷의 판매실적은 좋지 않았으며 이미지는 급락했고 마약도 조금 즐기는 수준을 훨씬 넘어섰다. 설상가상으로 <노턴 사이먼>이 매각에 매각을 거치면서 그의 운명은 결정지어졌다. 할스턴이 내다보지 못했던 시나리오였다. 결국 그는 평소 '브라와 거들의 남자들'이라 경멸했던 <플레이텍스>의 경영진 밑으로 들어가게 되었다.

할스턴은 오도 가도 못하는 신세가 되었다. 새 경영진은 그를 달갑잖은 짐짝처럼 뒷전으로 밀쳐두었다. 그곳을 떠나 다시 처음부터 시작하려 했지만 그에게는 자기 이름, 심지어 머리글자인 RHF를 쓸 권리도 없었다. 1990년 타계할 때까지, 할스턴은 자기 사업을 지휘할 권리를 다시 손에 쥐기 위해 싸웠다(할스턴은 에이즈 관련 질병으로 사망했으며 스스로 HIV 양성임을 공개한 최초의 명사 중 하나였다).

임종 전, 할스턴은 함께 자서전을 집필하려 했던 저널리스트인 친구 메리루 루서에게 책에 대한 아이디어가 담긴 편지를 보냈다. 첫 줄은 이미 정해둔 터였다. "디자이너의 의미란 옷을 입는 고객으로써 결정된다." 그가 인터뷰에서 즐겨 했던 말이었다.

아무도 그의 옷을 입지 않게 된 후에는 고통스러운 좌우명이었을 게다. 그러나 그의 말에 비추어보더라도, 로이 할스턴 프라워이 업계 최고였던 시대는 분명 존재했다.

레너드 코런이 쓴 「예술가, 디자이너, 시인, 철학자를 위한 와비사비」는 완벽하지 않은 것에서 미를 찾는 일본의 기술에 대한 통찰을 제공한다.

「사진의 이해」는 외양보다 더 깊은 곳을 보라는 존 버거의 사진에 관한 명 에세이집이다.

후쿠사와 나오토와 재스퍼 모리슨은 사람들이 매일 쓰는 도구와 물건을 생산하는 데 들어간 온갖 노력, 시험, 실패를 돌아본 「슈퍼노멀:보통의 감각」을 펴냈다.

Supplies:
Read Up

사무용품: 읽을거리

「창의적 생각의 기술」에서, 로드 저킨스는 창의성을
더 깊이 이해함으로써 나 자신, 기업, 사회를 바꾸는
방법을 모색한다.

프랑수아와 장 로베르는 「얼굴 대 얼굴」에서 사람의
얼굴을 닮은 일상적 물건을 찾아내는 등, 남이 보지
못하는 것을 보아내는 방법에 관해 썼다.

「벤투의 스케치북」은 나와 주변 세계 사이의 계속해서
변화하는 관계를 탐색하려는 인간의 모습을 다룬 존
버거의 명상록이다.

「일의 기쁨과 슬픔」은 현대 직장의 즐거움과 역경에
관한 철학자 알랭 드 보통의 생각을 담아냈다.

「독서에 대하여」에서, 헝가리의 사진작가 앙드레
케르테스는 독서와 활자에 심취한 덕분에 작품의
영감을 얻게 된 경위를 써내려갔다.

모든 기업은 사회 내에서 존재 이유가 있다. 일본의 디자이너 하라 켄야는 「디자인의 디자인」에서 썼다. "무엇을 만들든 간에, 내가 고객이라고 상상해보는 것이 중요하다."

하루에 하나씩 읽어도 좋다. 미란다 줄라이의 단편집 「네가 있을 곳」에 실린 단편은 (점심시간처럼) 길지 않은 시간에 다 읽을 수 있을 만큼 짧다.

브렌다 컬튼이 쓴 패션디자이너 제프리 빈의 전기는 그의 화려하고도 근면한 커리어를 가까이 들여다보고 더 깊이 이해할 수 있도록 문을 열어준다.

「휴가의 영감: 레너드 번스틴의 사적인 세계」에는
작곡가 번스틴이 이탈리아 해변에 있는 햇볕 가득한
로마 시대의 마을 안세도니아에서 보낸 여름휴가
사진이 담겨 있다.

점심시간이 되려면 아직 멀었다고? 탁상용 시계로
카운트다운을 시작해보자. 피에트 헤인 에이크가
디자인한 레프 튜브 시계는 어떨까.

음악은 생산성을 높이고 의욕과 창의성 진작에 도움이
된다. <티볼리>의 모델 원 BT 라디오는 자그마해서
어느 책상 위에 올려놓아도 부담스럽지 않다.

야근에는 아늑한 조명이 필요하다. 조도 조절
스위치를 갖춘 <메뉴>의 JWDA 콘크리트 램프.

Supplies:
Desk Essentials

사무용품: 책상 위의 필수품

평소 책상머리에서 주전부리를 즐긴다면 <아사쿠사 카나야>의 컴퓨터 브러시로 키보드에 떨어진 빵부스러기를 털어내보자.

<카누>의 고풍스러운 불투명 유리 서진은 흐트러진 서류 더미도 멋스러워 보이는 마법을 부린다.

주변을 깔끔히 정리하는 것도 좋은 습관이다. 요나 타카기의 책상정리 도구를 써보는 건 어떨까.

<탤벗&윤>에서 제작한 <구버>와 같은 향초를 손닿는 곳에 놓아두자. 사무실 공기에 향을 덧씌우고 차분하면서도 청정한 분위기를 만들 수 있으니까.

어쩌면 가장 필수적인 아이템은 <카누>의 묵직한 리넨 표지 노트처럼 영감을 기록해둘 곳인지도 모른다.

<스쿨투나>의 감프라테시가 디자인한 카루이 트레이는 작은 문방구, 명함, 잡동사니를 넣어두기에 딱 좋다.

세월이 흘러도 영원한 기본 아이템에 투자하자.
독일 기업 <둑스>가 1950년대부터 생산한
놋쇠주물 연필깎이.

스마트한 모습을 과시하고 싶은 이들을 위한
'프린트 프롤로그 노트북'은 중요한 노트를 빨리
펼쳐볼 수 있도록 색인 처리가 되어 있다.

COVER	PRODUCTION	MACHINE
	Risograph	Riso RZ220
FLAT SIZE	FINISHED SIZE	STOCK
10.27 in. × 7 in.	5 in. × 7 in.	Astrobrights Lift-Off Lemon 80 lb. Cover
INK	FINISHING	BINDING
1/0, Black Ink, Exterior Only	Trim, Score, Fold	Perfect Bound
INTERIORS	PRODUCTION	PAGE COUNT
	Digital	48
INK	FINISHED SIZE	STOCK
1/1, Light Black, Kodak Dry Ink (Toner)	5 in. × 7 in.	Accent Opaque Digital White 60 lb. Text

Risograph ed. 1

화분, 꽃꽂이, 벽걸이용 화분을 바꿔가며 사무실에
생기를 불어넣어보자.

볼펜은 한때 비범한 사업 아이디어였다. 독일의
<카누>에서 생산하는 디자이너를 위한 제도용 펜은
수평기와 자 기능을 갖추고 있다.

커피는 계몽주의 시대부터 지금까지 지적인 대화의 원료 역할을 했다. <헤이>에서 제작한 컵을 손에 들고, 여러분의 작업공간에서도 전통을 이어가보자.

기분을 산뜻하게 돋워주는 음용 식초 '슈러브'는 오랫동안 중동에서 사랑받아왔다. <이나 슈러브>는 맥 빠지는 날 진과 섞어 마시면 찰떡궁합인 자두 식초를 생산하고 있다.

늦게까지 일하는 중이라면 <알레시>의 라 쿠폴라 에스프레소 머신으로 내린 에스프레소 한 잔으로 에너지를 충전해보자.

Supplies:
Snack Time

사무용품: 간식

2014년, 영국 코벤트리의 워윅 대학교 교수진은 직장에서 직원에게 초콜릿을 제공할 경우 생산성이 20퍼센트나 높아졌다는 사실을 밝혀냈다. 사진: 네이선 밀러의 프레첼 앤 체리 초콜릿.

2013년, 온라인 음식주문 서비스 <심리스>에서 설문조사를 진행한 결과 참여자의 1/3이 꼭 참석해야 하는 회의가 아니더라도 간식이 제공될 경우 업무회의에 참여한다고 답했다. 포키(사진)은 「킨포크」 사무실 사람들 사이에서 사랑을 독차지하고 있다.

함께 쓰는 공간에 유리주전자와 컵을 놓아두면 직원 들의 소통이 원활해진다. 잔은 <메뉴> 제품.

시급한 업무를 처리할 때면 일본의 영양 높은 식사 대용품인 '칼로리메이트' 등, 손쉽게 먹을 수 있는 에너지바를 준비해두자.

껌은 인지기능을 상승시키고 기분을 좋게 해준다는 설이 있다. 차워드의 껌은 1930년대부터 소임을 다해왔다.

오후에 차를 마실 때면 쌀로 만든 일본의 전통
간식거리인 모치를 곁들여보자.

창업인 예술가 린 리드는 대형 작품을 만들고 남은
유리로 작은 소금그릇을 수제 제작한다.

통조림 참치: 책상 앞에 앉아서 먹는 수천 가지 점심
도시락의 주인공이다. 지중해의 통조림 참치 생산업체
<오르티스>의 화이트튜나는 즉석 샌드위치나
샐러드에 넣어 먹기에 좋다.

금요일 밤, 동료와 지인을 초대해서 북유럽 스타일의
선술집을 열어보자. 쌀을 원료로 만든 <스틸워터 세종>
맥주는 미묘한 사케의 풍미가 돌게끔 양조했다.

The Last Word

남은 조언

기업가 열 명이 회사를 운영하기 위해 익혀야 했던
기술에 대해 조언했다.

DORTE MANDRUP
ARCHITECT, COPENHAGEN

YVONNE KONÉ
FASHION DESIGNER, COPENHAGEN

Hire a CEO 전문경영인을 고용하기

"내가 배우지 않은 업무를 도와줄 사람을 돈을 주고 고용해야 한다는 사실을 깨닫기 바란다. 나는 시간을 한참 허비하고 나서야 사람과 돈을 관리하는 것이 전문적인 기술이라는 것을 깨달았다. 내가 내린 최고의 결정은 전문경영인을 고용하는 것이었다. 덕분에 내가 가장 잘 하는 일, 즉 창의적인 작업에 집중할 수 있었다. 창작 과정에 문제를 겪지 않으려면 돈을 벌어야 한다고 생각하는 등, 회사에 대한 내 관점도 바뀌었다. 회사와 잘 맞는 전문경영인을 찾아낸 덕분에 창작 측면에 전적으로 집중하고 프로젝트 개발에 훨씬 더 많은 시간을 투자할 수 있었다. 그리고 이사진, 전문경영인, 임원진과 함께 보다 예리하고 수준 높은 제품을 만들기 위한 재무전략을 짠다."

Delegate 일을 맡기기

"스스로 할 수 있는 일을 남에게 부탁하자니 왠지 잘못을 저지르는 것 같았다. 내가 가장 잘하는 일에 집중하고 나머지는 남에게 맡겨야 한다는 것을 깨닫기까지 오랜 시간이 걸렸다. 어느 날, 창작 작업을 할 시간이 남지를 않는다는 것을 알아차리고 나서야 비로소 그 사실을 깨달았다. 당시 나는 종일 스프레드시트와 씨름하느라 불만만 가득하고 영감은 고갈된 상태였다. 영감이 자라는 데 바탕이 되어주는 빈 시간이 없었던 것이다. 이제 좀 더 여유가 생겼고, 덕분에 아이디어가 자연스럽게 흘러넘치고 있다. 일부 업무는 직원이 관리하고, 나는 시시콜콜한 운영 과정에 간여하지 않아도 된다. 지금도 회사를 가까이에서 돌보고 있다고 생각한다. 하지만 그건 모든 업무를 손수 처리해야 한다는 생각을 놓아버린 덕분이다."

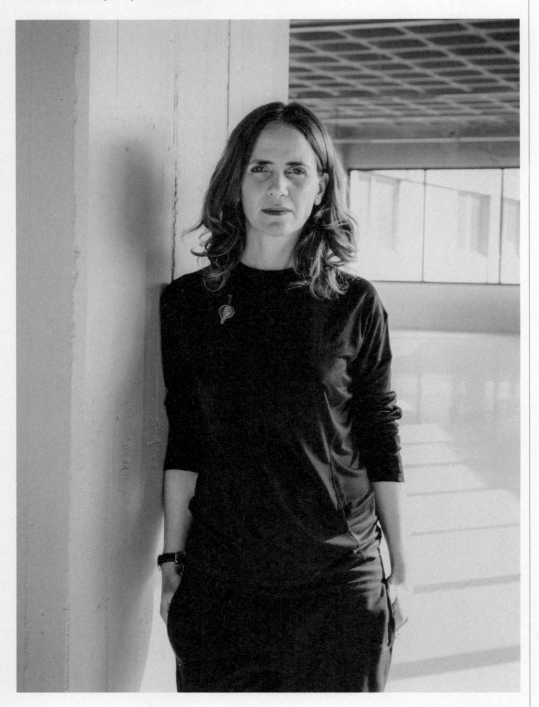

Sell Yourself 나를 세일즈하기

"업무능력이 아무리 뛰어날지라도 남이 나를 보거나 내 목소리를 들을 수 없다면, 그리고 스스로 세상에서 운신하는 법을 알지 못한다면, 회사가 제대로 돌아가고 성장하는 데 이바지할 수 없다. 중요한 인물과 친분을 쌓고, 인맥을 이용하고, 입소문을 퍼뜨려서 존재감을 드러내야 한다. 기존의 사업전략을 바꾸어 더 많은 사람들을 만나는 데 시간을 투자해야 한다는 것을 깨달았다. 세상에 나가 어울리려면 개인적인 틀을 깨야 했다. 나는 그제야 넓은 인맥이 지닌 엄청난 가치를 절감했다. 국제적 디자인계 및 예술계에서 전보다 더 관심을 보였고, 이는 언론의 시선으로도 이어졌다. 홍보의 기술을 익힌 덕분에 내 일에 한층 집중할 수 있게 되었다. 계속 앞으로 나아가고, 새 디자인을 만들고, 멈춰 서지 않을 에너지를 얻은 것이다."

The Art of Persuasion 설득하는 법 익히기

"설득의 기술은 극히 중요하다. 아이디어는 자석처럼 재능 넘치는 사람들을 끌어들여야 한다. 고객을 만날 때면 언제나 주의 깊게 듣되, 고객의 주문에 절대 정확히 답하지 않는다. 이렇게 되면 고객은 실망하게 마련이다. 일본에서 커리어를 시작했지만 일본어를 하지 못한다. 고객이 내게 정확히 무엇을 기대하는지 완벽히 이해하지 못하는 경우도 있었으므로 프로젝트의 일정 부분은 내 생각대로 결정해야 했다. 내가 원하는 것과 고객이 원하는 것이 어느 지점에서는 한데 융합될 것이다. 고객이 원하는 바가 무엇인지 미리 예측하고 준비하는 것이 중요하다. 사전에 논의한 내용을 그대로 살린 버전과 내가 자의적으로 해석한 결과물을 모두 내놓으면, 고객은 내가 그들의 비전을 존중하고 있되 그 너머로 나아갈 준비도 갖추고 있음을 알게 된다."

Build Bridges 다리를 놓기

"때로 여러 파트너를 한데 모아 각자의 핵심 업무가 아닌 프로젝트에 착수한다. 이때, 나는 각 당사자에게 이득이 되고 동기를 부여하는 요소가 무엇인지 이해하고 공감하는 능력을 발휘한다. 무엇이 사람들의 가슴을 뛰게 하고 또 심드렁하게 하는지 읽어내고, 콜라주를 이어 붙이듯 통합적 비전을 그릴 수 있어령 한다. 상대방의 배경을 이해할 수 없다면 무척 어려운 과정이 될 것이다. 예전에는 나와 비슷한 생각을 하는 이들, 말하지 않아도 마음이 통하는 사람을 골라 일했다. 하지만 한계가 있었다. 내 아이디어를 새로운 시각으로 보게 되면 결과물은 더욱 풍요롭고 다채로워진다. 어떤 상황을 파악할 때 내 좁은 관점의 벽을 넘지 못한다면 비효율적으로 대처할 수밖에 없다. 공감력은 모든 벤처사업의 성공에 근간이 되는 요소다."

Reach Out 폭넓은 소비자와 소통하기

"소비자와 그들의 관심사를 이해하는 것이야말로 내가 익혀야 했던 지극히 중요한 기술이었다. 소셜미디어는 고객과 대화하고, 나아가 대화를 구매로 이끄는 데 도움이 된다. 무엇이 됐든 실행에 옮기기 전에 먼저 고객의 소리를 들어야 한다. 본받고픈 브랜드를 낱낱이 쪼개 관찰하면서, 고객의 소리를 듣는 기술을 배워야 한다는 것을 깨달았다. 예전에는 기업인에게 가장 중요한 덕목은 영업력과 독립심이라 생각했다. 하지만 내 생각이 틀렸다. 여러 번 실패를 겪었지만 교훈을 얻었다. 고객에게 얻은 피드백을 바탕으로 전략을 수정한 덕분이었다. 소셜미디어와 유료 마케팅 수단 덕분에 주당 50만 명의 잠재 고객에게 메시지를 전할 수 있다. 수년 전에는 불가능했던 일이다."

Know Your Craft 전문가가 되기

"<카사 드라고네스>를 세운 직후, 새로운 시도를 하고 테킬라 업계에 새로운 상품을 내놓으려면 나 자신이 테킬라 양조의 전문가가 되어야 한다는 사실을 깨달았다. 그래서 원재료의 생산, 수확, 증류 등 테킬라 산업 의 온갖 기술적 측면에 관해 배웠다. 그 결과, 여성으로서는 처음으로 '마에스트라 테킬레라'의 칭호를 얻었 다. 덕분에 테킬라 관리국은 남성 테킬라 장인을 가리키는 '마에스트로 테킬레로'의 여성형 명사를 최초로 도입했다. 이런 수준의 전문지식을 갖추면 혁신을 도모할 수 있다. 내게 있어 혁신이란 지속가능성을 극대화 하기 위해 생산 공정을 개선하고 가장 복잡한 풍미를 지닌 프리미엄 테킬라를 선보이는 것이다."

Get Organized 조직화하기

"직원이 각자의 역할과 진로를 자주적으로 운영할 수 있게끔 하자. 그리고 각자의 목표를 이룰 수 있도록 지원할 시스템을 마련해두자. 원하는 곳에 가닿는 경로는 다양하다는 것을 스스로의 경험과 지식을 통해 알고 있어야 한다. 제대로 계획한 과정을 실행에 옮기면 모두 성공 궤도에 오를 수 있다. 당시에는 지나친 게 아닐까 싶긴 했지만, 창업 초기 탄탄하게 세워둔 시스템은 조직이 커진 뒤에도 그대로 적용할 수 있었고 우리가 현재 규모로 성장하는 밑바탕이 되었다. 그뿐 아니라 업무가 제대로 처리되고 있다는 믿음이 있었으므로 다른 분야에도 에너지를 쏟고 집중할 수 있었다. 같은 목표를 위해 싸우는 사람들이 힘을 모으면 홀로 전투에 임하는 것보다 훨씬 낫다."

Deal With It 관리하기

"일찍부터, 즉 사람들과 함께 일하고 바빠지기 시작한 즈음부터 관리의 중요성을 절감했다. 브랜드, 프로젝트, 기업, 일과 사생활의 균형, 팀원이 각자 최고의 역량을 발휘할 여유 공간을 주는 동시에 팀워크를 이끌어내는 등, 모든 것을 관리하는 방법을 익혔다. 수천 번 벽에 부딪쳤다. 그렇기 때문에 관리의 기술은 꼭 필요하다. 벽에 부딪칠 때 어찌 할 것인지, 또 어떻게 문제에서 빠져나올 수 있을지 알아야 한다. 벽의 존재를 미리 알고 옆에 사다리를 준비해두면 금상첨화다. 프로젝트, 상황, 이슈, 과제, 기회를 동시에 관리하지 못한다면 순식간에 혼돈에 빠질 것이다. 패션계에서는 상상, 아이디어, 한계에의 도전이 중요하다. 이런 요소를 성공적으로 운용하려면 탄탄한 시스템을 갖추어두어야 한다. 시스템이 완성되면 아이디어가 샘솟고 결실을 맺을 수 있다."

Pay Attention 깨어 있기

"상대와 소통할 때 항상 깨어 있고, 자동조종 상태로 일관하고픈 유혹에서 벗어나는 법을 배워야 했다. 일을 대할 때 자동조종 상태에 빠진 적이 있었는데, 문제를 해결하는 기쁨이 사라지고 무엇을 해야 할지 제대로 볼 수 없었다. 그래서 매 순간 집중해서 듣는 법을 익혔다. 뇌는 이미 알고 있던 것만을 아는 법이다. 뇌가 경험상 알고 있는 손쉬운 길을 저버리고 다른 길을 택하도록 하려면 뇌를 켜두어야 한다. 사람을 만나는 경험은 엇비슷해 보여도 모두 다르다는 사실을 계속 상기했다. 지나고 보니 그게 핵심이었다. 덕분에 깔끔하게 정리된 답, 지식, 소통 경험을 제공할 수 있게 되었다. 나아가 일상적인 상호작용에서 가치를 끌어내는 데에도 도움이 되었다."

Address Book

ANGELA OGUNTALA

INDUSTRY:
CREATIVE CONSULTANCY
FOUNDER:
ANGELA OGUNTALA
ESTABLISHED:
2013
LOCATION:
COPENHAGEN, DENMARK
WEBSITE:
ANGELAOGUNTALA.COM

APPARATUS

INDUSTRY:
LIGHTING DESIGN
FOUNDERS:
JEREMY ANDERSON &
GABRIEL HENDIFAR
ESTABLISHED:
2012
LOCATION:
NEW YORK, USA
WEBSITE:
APPARATUSSTUDIO.COM

ARMANDO CABRAL

INDUSTRY:
FOOTWEAR DESIGN
FOUNDER:
ARMANDO CABRAL
ESTABLISHED:
2008
LOCATION:
NEW YORK, USA
WEBSITE:
ARMANDO-CABRAL.COM

AZÉDE JEAN-PIERRE

INDUSTRY:
FASHION DESIGN
FOUNDER:
AZÉDE JEAN-PIERRE
ESTABLISHED:
2012
LOCATION:
NEW YORK, USA
WEBSITE:
AZEDEJEAN-PIERRE.COM

BROWNBOOK PUBLISHING

INDUSTRY:
PUBLISHING
FOUNDERS:
RASHID & AHMED BIN SHABIB
ESTABLISHED:
2006
LOCATION:
DUBAI, UAE
WEBSITE:
BROWNBOOK.TV

BYREDO

INDUSTRY:
PERFUMER
FOUNDER:
BEN GORHAM
ESTABLISHED:
2006
LOCATION:
STOCKHOLM, SWEDEN
WEBSITE:
BYREDO.EU

CASA DRAGONES

INDUSTRY:
FOOD AND BEVERAGE
FOUNDERS:
BERTHA GONZÁLEZ NIEVES,
ROBERT W. PITTMAN
ESTABLISHED:
2008
LOCATION:
NEW YORK, USA
WEBSITE:
CASADRAGONES.COM

COQUI COQUI

INDUSTRY:
HOSPITALITY
FOUNDERS:
FRANCESCA BONATO,
NICOLAS MALLEVILLE
ESTABLISHED:
2003
LOCATION:
YUCATÁN PENINSULA, MEXICO
WEBSITE:
COQUICOQUI.COM

CURIOSITY

INDUSTRY:
DESIGN
FOUNDER:
GWENAEL NICOLAS
ESTABLISHED:
1998
LOCATION:
TOKYO, JAPAN
WEBSITE:
CURIOSITY.JP

DAMIR DOMA

INDUSTRY:
FASHION DESIGN
FOUNDER:
DAMIR DOMA
ESTABLISHED:
2007
LOCATION:
MILAN, ITALY
WEBSITE:
DAMIRDOMA.COM

DESIGN ARMY

INDUSTRY:
GRAPHIC DESIGN
FOUNDERS:
JAKE & PUM LEFEBURE
ESTABLISHED:
2003
LOCATION:
WASHINGTON, DC, USA
WEBSITE:
DESIGNARMY.COM

DIMORE STUDIO

INDUSTRY:
INTERIOR DESIGN
FOUNDERS:
BRITT MORAN,
EMILIANO SALCI
ESTABLISHED:
2003
LOCATION:
MILAN, ITALY
WEBSITE:
DIMORESTUDIO.EU

DORTE MANDRUP ARKITEKTER

INDUSTRY:
ARCHITECTURE
FOUNDER:
DORTE MANDRUP
ESTABLISHED:
1999
LOCATION:
COPENHAGEN, DENMARK
WEBSITE:
DORTEMANDRUP.DK

FANTASTIC FRANK

INDUSTRY:
REAL ESTATE
FOUNDERS:
TOMAS BACKMAN, MATTIAS KARDELL,
SVEN WALLÉN
ESTABLISHED:
2010
LOCATION:
STOCKHOLM, SWEDEN
WEBSITE:
FANTASTICFRANK.SE

FRIDA ESCOBEDO

INDUSTRY:
ARCHITECTURE
FOUNDER:
FRIDA ESCOBEDO
ESTABLISHED:
2006
LOCATION:
MEXICO CITY, MEXICO
WEBSITE:
FRIDAESCOBEDO.NET

GALLERY YVES GASTOU

INDUSTRY:
ART
FOUNDER:
YVES GASTOU
ESTABLISHED:
1986
LOCATION:
PARIS, FRANCE
WEBSITE:
GALERIEYVESGASTOU.COM

GESTALTEN

INDUSTRY:
PUBLISHING
FOUNDER:
ROBERT KLANTEN
ESTABLISHED:
1997
LOCATION:
BERLIN, GERMANY
WEBSITE:
GESTALTEN.COM

HAY

INDUSTRY:
INTERIOR DESIGN
FOUNDERS:
METTE & ROLF HAY,
TROELS HOLCH POVLSEN
ESTABLISHED:
2002
LOCATION:
COPENHAGEN, DENMARK
WEBSITE:
HAY.DK

HENDER SCHEME

INDUSTRY:
FOOTWEAR DESIGN
FOUNDER:
RYO KASHIWAZAKI
ESTABLISHED:
2010
LOCATION:
TOKYO, JAPAN
WEBSITE:
HENDERSCHEME.COM

HERSCHEL SUPPLY CO.

INDUSTRY:
RETAIL
FOUNDERS:
JAMIE & LYNDON CORMACK
ESTABLISHED:
2009
LOCATION:
VANCOUVER, CANADA
WEBSITE:
HERSCHELSUPPLY.COM

HIKARI YOKOYAMA

INDUSTRY:
CREATIVE CONSULTANCY
FOUNDERS:
N/A
ESTABLISHED:
N/A
LOCATION:
LONDON, UK
WEBSITE:
N/A

HONEYCOMB PORTFOLIO

INDUSTRY:
INVESTMENT
FOUNDERS:
AZITA ARDAKANI,
MARISSA SACKLER
ESTABLISHED:
2016
LOCATION:
LOS ANGELES, USA
WEBSITE:
HONEYCOMBPORTFOLIO.COM

HYPEBEAST

INDUSTRY:
PUBLISHING
FOUNDER:
KEVIN MA
ESTABLISHED:
2005
LOCATION:
HONG KONG, CHINA
WEBSITE:
HYPEBEAST.COM

JOSEPH DIRAND ARCHITECTURE

INDUSTRY:
ARCHITECTURE
FOUNDER:
JOSEPH DIRAND
ESTABLISHED:
1999
LOCATION:
PARIS, FRANCE
WEBSITE:
JOSEPHDIRAND.COM

Address Book

KAREN CHEKERDJIAN

INDUSTRY:
FURNITURE DESIGN
FOUNDER:
KAREN CHEKERDJIAN
ESTABLISHED:
2001
LOCATION:
BEIRUT, LEBANON
WEBSITE:
KARENCHEKERDJIAN.COM

KAREN WALKER

INDUSTRY:
FASHION DESIGN
FOUNDER:
KAREN WALKER
ESTABLISHED:
1989
LOCATION:
WELLINGTON, NEW ZEALAND
WEBSITE:
KARENWALKER.COM

KOLLEKTED BY

INDUSTRY:
RETAIL
FOUNDERS:
ALESSANDRO D'ORAZIO,
JANNICKE KRÅKVIK
ESTABLISHED:
2004
LOCATION:
OSLO, NORWAY
WEBSITE:
KOLLEKTEDBY.NO

LIFE

INDUSTRY:
FOOD AND BEVERAGE
FOUNDER:
SHOICHIRO AIBA
ESTABLISHED:
2013
LOCATION:
TOKYO, JAPAN
WEBSITE:
S-LIFE.JP

MINÄ PERHONEN

INDUSTRY:
FASHION DESIGN
FOUNDER:
AKIRA MINAGAWA
ESTABLISHED:
1995
LOCATION:
TOKYO, JAPAN
WEBSITE:
MINA-PERHONEN.JP

MUBI

INDUSTRY:
FILM
FOUNDER:
EFE CAKAREL
ESTABLISHED:
2007
LOCATION:
LONDON, UK
WEBSITE:
MUBI.COM

NILUFAR

INDUSTRY:
FURNITURE GALLERY
FOUNDER:
NINA YASHAR
ESTABLISHED:
1979
LOCATION:
MILAN, ITALY
WEBSITE:
NILUFAR.COM

PIERMONT

INDUSTRY:
HOSPITALITY
FOUNDER:
RUPRECHT VON
HANIEL-NIETHAMMER
ESTABLISHED:
1992
LOCATION:
TASMANIA, AUSTRALIA
WEBSITE:
PIERMONT.COM.AU

POILÂNE

INDUSTRY:
FOOD AND BEVERAGE
FOUNDER:
LIONEL POILÂNE
ESTABLISHED:
1932
LOCATION:
PARIS, FRANCE
WEBSITE:
POILANE.COM

RONAN & ERWAN BOUROULLEC DESIGN

INDUSTRY:
DESIGN
FOUNDERS:
RONAN & ERWAN BOUROULLEC
ESTABLISHED:
1997
LOCATION:
PARIS, FRANCE
WEBSITE:
BOUROULLEC.COM

SEVEN UNIFORM

INDUSTRY:
FASHION DESIGN
FOUNDER:
TOKUJI MOTOJIMA
ESTABLISHED:
1952
LOCATION:
TOKYO, JAPAN
WEBSITE:
SEVEN-UNIFORM.CO.JP

SOPHIE HICKS ARCHITECTS

INDUSTRY:
ARCHITECTURE
FOUNDER:
SOPHIE HICKS
ESTABLISHED:
1990
LOCATION:
LONDON, UK
WEBSITE:
SOPHIEHICKS.COM

STUDIO NITZAN COHEN

INDUSTRY:
PRODUCT DESIGN
FOUNDER:
NITZAN COHEN
ESTABLISHED:
2007
LOCATION:
BOLZANO, ITALY
WEBSITE:
NITZAN-COHEN.COM

SWEET SABA

INDUSTRY:
CONFECTIONARY
FOUNDER:
MAAYAN ZILBERMAN
ESTABLISHED:
2015
LOCATION:
NEW YORK, USA
WEBSITE:
SWEETSABA.COM

THE PROPER SNEAKER

INDUSTRY:
FOOTWEAR DESIGN
FOUNDERS:
SONIA TANOH,
CAMILLE TANOH
ESTABLISHED:
2014
LOCATION:
NEW YORK, USA
WEBSITE:
THEPROPERSNEAKER.COM

WANT LES ESSENTIELS

INDUSTRY:
ACCESSORIES DESIGN
FOUNDERS:
BYRON & DEXTER PEART
ESTABLISHED:
2006
LOCATION:
MONTREAL, CANADA
WEBSITE:
WANTLESESSENTIELS.COM

WOOYOUNGMI

INDUSTRY:
FASHION DESIGN
FOUNDER:
WOO YOUNGMI
ESTABLISHED:
2002
LOCATION:
PARIS, FRANCE
WEBSITE:
WOOYOUNGMI.COM

YVONNE KONÉ

INDUSTRY:
FASHION DESIGN
FOUNDER:
YVONNE KONÉ
ESTABLISHED:
2011
LOCATION:
COPENHAGEN, DENMARK
WEBSITE:
YVONNEKONE.COM

Thank-Yous

먼저 이 책에 실린 기업가 여러분께 감사드린다. 바쁜 와중에도 시간을 내어 작업공간을 공개하고 힘겹게 얻은 사업 감각을 숨김없이 공유해준 넓은 마음에 감사하고, 애초에 이 책의 기획에 영감이 된 그간의 성과에도 감사드린다. 인터뷰를 해주셨음에도 미처 내용을 싣지 못한 분들께도 같은 감사의 마음을 전한다.

비범한 기업가의 사진과 이야기를 고스란히 포착해준 전 세계의 사진작가와 작가 여러분께 깊은 감사의 마음을 전한다. 빛나는 재능을 지닌 분들과 함께 일할 수 있어 영광이었다. 여러분의 작품을 책으로 엮어 낼 수 있다는 건 큰 행운이다.

「킨포크 기업가」 팀의 여러분께도 감사한다. 아냐 샤보노, 존 클리포드 번스, 에이미 우드로프, 몰리 맨델, 레이첼 홀츠먼, 트레이시 테일러의 노력, 창의성, 끈기 덕분에 이 책은 세상의 빛을 볼 수 있었다. 『킨포크』의 동료들에게도 감사의 말을 전한다. 더그 비쇼프, 줄리 시렐리, 니콜라이 한손, 마리오 데피코추안, 모니크 슈뢰더, 프레더릭 말, 제시카 그레이, 페이지 비쇼프, 해너 루할라의 귀중한 통찰력, 아이디어, 변치 않는 지원은 큰 힘이 되었다.

책의 디자인을 소소한 부분까지 놓치지 않고 그려 보이고 실행에 옮긴 알렉스 헌팅, 여러 단계에서 프로젝트에 힘을 보태준 멋진 어시스턴트 울리카 뤼케비카, 루시 밸런타인, 대니얼 노먼, 루크레치아 비아수티, 마그리엣 칼스벡, 샬럿 롱, 페데리코 셰어에게 감사한다. 스타일리스트 시드라 포먼에게도 감사를 전한다.

책표지의 모델 음바에 은디아예, 표지 사진을 촬영한 폴 정, 캐스팅감독 세라 번터, 스타일리스트 제시카 윌리스 및 헤어와 메이크업을 담당해준 <브리지>의 앨리 스미스와 리지 에임슨에게 감사한다. 멋진 뒤표지를 만들어준 어시스턴트 베냐 파블린과 오션 토티에게도 특별한 감사의 말을 전한다.

조언과 도움을 아끼지 않고 도쿄에서의 인터뷰 및 번역 작업을 해준 『킨포크 일본』 팀의 아야베 마코, 엔가쿠 코타, 오카무라 아카야, 그 외 팀원에게 감사드린다. 고토 타카히로, 타카하시 요시코, 타카하시 마리코에게도 감사한다.

프로젝트 진행 기간 내내 아이디어를 내고 지원과 피드백을 해준 <아티장>의 발행인 리아 로넨에게 감사한다. <아티장>의 팀원 브리짓 먼로 잇킨, 잭 그린월드, 시빌 캐저로이드, 미셸 이샤이-코헨, 르나타 드비아시, 낸시 머리, 한 르, 앨리슨 맥기혼, 테레사 콜리어에게도 감사의 말을 전한다.

오리건 주 포틀랜드의 <카누>, 뉴욕의 <스프링 플레이스> 파리의 <레 되 마고>, 런던의 <노르딕 베이커리> 코펜하겐의 <더 랩> 측에 감사드린다. 또한 <문 매니지먼트>의 새뮤얼 애버그, <푸알란>의 쥐느비에브 브리에르-고프랭, <수퍼비전>의 드루 셔프먼, <무비>의 타냐 서덜랜드, <시 매니지먼트>의 존 세그다와 브룩 맥클러랜드, <스타웍스 그룹>의 마이키 에번스와 마티나 감보니에게도 감사한다.

끝으로 독자 여러분께 감사의 말을 전하고 싶다. 여러분의 지속적인 지지가 아니었다면 우리가 사랑해 마지않는 이 일을 하지 못했을 것이다. 마음 깊이 감사드린다.